艺术与信息科技创新导论

李 霞 / 主编

清华大学出版社
北京

内 容 简 介

在"新工科""新文科"背景下，本书是一本以艺术与科技融合创新为特色的高校美育教材，系统地阐述了艺术与科技之间相互支撑与推动创新的内在联系。全书介绍了信息科技对不同艺术语言的影响，展示了艺术与信息科技实现"艺工融合"的应用案例。同时基于艺术思维与设计思维的解读，结合案例诠释了二者促进科技创新的发展路径。最后，针对前沿信息科技带来的不确定性、机遇和挑战，阐述了艺术人文精神在当下和未来科技创新活动中的重要价值。为便于课程教学，全书各章节配有课上思考题与课下作业题，并提供配套PPT、教学大纲等教学资源，任课教师可扫描末页的二维码获取。

本书适用于高等院校美育课程教学，同时可作为艺术与科技、设计、数字媒体技术、数字媒体艺术等专业交叉创新的教材与参考书，也可供关注艺术与信息科技融合创新的广大读者借鉴。

图书在版编目（ＣＩＰ）数据

艺术与信息科技创新导论 / 李霞主编. -- 北京 ：
清华大学出版社，2025. 2. -- ISBN 978-7-302-68227-1

Ⅰ．J0-05

中国国家版本馆CIP数据核字第2025DA1881号

责任编辑：孙墨青
封面设计：傅瑞学
责任校对：宋玉莲
责任印制：杨 艳

出版发行：清华大学出版社
 网 址：https://www.tup.com.cn，https://www.wqxuetang.com
 地 址：北京清华大学学研大厦A座 邮 编：100084
 社 总 机：010-83470000 邮 购：010-62786544
 投稿与读者服务：010-62776969，c-service@tup.tsinghua.edu.cn
 质 量 反 馈：010-62772015，zhiliang@tup.tsinghua.edu.cn
印 装 者：小森印刷（北京）有限公司
经 销：全国新华书店
开 本：185mm×260mm 印 张：15.75 字 数：296千字
版 次：2025年4月第1版 印 次：2025年4月第1次印刷
定 价：89.80元

产品编号：100990-01

本书由海南省教育厅项目

（项目编号：Hnjg2025-278）资助出版

编 委 会

主　编：李　霞

编　委：王晓慧　王卫东　李洪海　邹佳佩

　　　　陈　思　李紫砚　樊小敏

自　　序

　　在人类文明的长河中，艺术与技术从未停止过彼此的对话。每一幅绘画的呈现，每一曲音乐的回荡，背后都承载着"技"与"艺"的浑然天成。时至今日，信息科技已然催生了一种新生的艺术语言，正悄然改变着我们对世界的认知与对自我的表达。在当下的数智时代，艺术不再仅仅是画布上的颜色、琴弦间的振动，它已经延展到虚拟现实、人工智能等诸多领域。信息科技成为当代艺术家手中的新画笔、新乐器，赋予他们前所未有的表现力，而技术的演进也不再是单纯的效率追逐，它在艺术的灵感与想象力的滋养下，开始追寻一种更高层次的和谐与创新。当数据不再只是冰冷的符号，代码不再只是机械的逻辑，技术与艺术便开始在一个共同的舞台上演绎创新的交响。

　　在这本书的字里行间，我们尝试探讨信息科技如何为艺术插上新的翅膀，亦思考艺术如何为技术注入充满想象力与人文精神的灵魂。书中既有对历史的回溯，也有对现实的关注，还有对未来的展望。通过对艺术与信息科技交织创新的探讨，我们希望引导读者望向更加开阔的天地——在那里，技术不再是冰冷的工具，而是充满创造力的伙伴；艺术也不再是遥不可及的象牙塔，而是触手可及的数智画卷。

　　曾经的我是一名艺术教师，来到北京邮电大学后，25年的耳濡目染令我深刻感受到了信息科技的巨变，认识到艺术对当今社会的价值绝不仅仅是美化生活，更是科技创新的源泉与驱动力，也见证了艺术于科技而言由锦上添花转向了内容交叉与方法互通的深度融合。正因为如此，我萌生了开设一门艺术与信息科技交叉融合课程的想法，希望让更多的工科生理解艺术，让更多的艺术生了解科技。于是2019年我开始酝酿，2020年开设了面向全校的课程"ICT与艺术"，之后将该课程升级为校级挑战课"艺术与信息通信技术融合创新设计"。在此期间，依托北京市高等教育本科教学改革创新重点项目——新工科"ICT与艺术"美育素质教育课程群的研究与建设，将艺术与信息科技融合的教学不断推进。2021年课程

"ICT与艺术"的教案获北京市学校美育改革创新优秀案例"三等奖"。2022年论文《"一校一品"ICT艺工融合特色美育公共课程体系的研究与建设》获北京市学校美育科研论文"二等奖"。2023年课程"信息通信技术与艺术"入选"全国高校美育优秀案例",在8月30日中央广播电视总台社会实践节目《新时代中华美育故事》第二讲现场直播展示,当天直播总观看量达到20万人次,位列央视频当天移动直播排行榜第4位。2024年课程工作坊"ICT与艺术"获得第七届全国大学生艺术展演"国家级一等奖",该赛事由教育部主办,是我国目前规格最高、规模最大的大学生艺术盛会。此外,2023年"艺术与ICT融合创新设计"优秀挑战课程建设团队获北京邮电大学"字节跳动奖教金"本科教学突出贡献奖。2024年课程"ICT与艺术"被认定为北京沙河高教园区高校联盟资源共享优质课程和最受欢迎的共享课。

2020年我获评教育部首届全国高校美育教学指导委员会委员,在调研走访了众多高校尤其是工科高校后,发现艺工交叉、通专融合的教学案例很少,教材更是罕见,因此逐渐萌发了撰写一本导论教材的想法,希望将日积月累教学实践中的经验与心得呈现出来,将以艺术思维与设计思维培养学生创新能力的方法展示出来,用以普及最新信息科技,开拓艺工交叉知识视野,引导广大读者逐渐形成艺工交融的意识。此教材的编写历时数年,其中涉猎的艺术门类较多,不仅离不开艺术与设计教师的付出,工科教师的帮助,还得益于王静缘、吕潇楠、原豪男、周聪聪、赵晓燕、周雨洁等研究生同学为此书付出的大量心血,以及韩昕苑、薛桐、杨捷宁、史昊冉、刘斯琪、于沛然、郑志境、李秋洋、王悦等同学为本书提供的作品图片,在这里一并表示衷心的感谢!

最后的话送给本书的读者,无论你是信息科技的初学者,还是在艺术领域寻求创新的实践者,无论你是学生、教师,还是对艺术与科技融合感兴趣的读者,本书作为导论,都将提供丰富的理论背景与创新实践,帮助你在艺术与科技的交汇中,激发更多创意。相信你能在这场充满灵感的旅程中,发现艺术与信息科技交融的魅力,创新思维受到启发,点燃未来的无限可能……

北京邮电大学数字媒体与设计艺术学院教授
教育部全国高校美育教学指导委员会委员

2024年霜降于北京沙河高教园

前　　言

　　法国作家福楼拜曾说："科学与艺术总是在山脚下分手，最后又在山顶相遇。"在信息科技飞速发展的时代，信息科技与人文艺术再次邂逅并以前所未有的速度融合、拥抱，艺术让信息科技拥有了无限创想的生动灵魂，信息科技则给予艺术实现越来越多元梦想的阶梯。尤其是在AI普及的今天，艺术创想与艺术情感等方面构成了人与机器的本质区别。因此，以美培元、开拓思维、提升审美、培养创新能力的美育作用不可小觑。

　　党的二十大报告强调必须坚持科技是第一生产力、人才是第一资源、创新是第一动力，深入实施科教兴国战略、人才强国战略、创新驱动发展战略，开辟发展新领域、新赛道，不断塑造发展新动能、新优势。今天，信息科技已经成为大国间的核心竞争力，创新型人才是竞争的焦点。信息社会的创新离不开信息科技的普及，更离不开艺术的思维创想。

　　本书从信息社会"艺工交叉融合"的美育视角出发，将读者带入艺术启发科技与科技支撑艺术的情境，在艺术与信息科技交叉融合的知识普及、方法介绍、案例分析等内容中感悟艺术与科技密不可分的过去、艺术与信息科技紧密交融的今天、艺术与信息科技无限创新的未来。理解艺术与科技的相互依存与多维跨界，探索艺术与信息科技的重构，书写人类情感与科技共舞的故事。

<div align="right">编　者
2024年6月</div>

目　　录

第一章　艺术与科技

第一节　艺术与科技的关系

一、艺术与科技的概念

艺术是用形象来反映现实但比现实有典型性的社会意识形态，[1]包括语言艺术（诗歌、散文、小说、戏剧文学）、表演艺术（音乐、舞蹈）、造型艺术（绘画、雕塑）和综合艺术（戏剧、戏曲、曲艺、电影）等。广义的艺术包括文学，因为文学在各种艺术中最为普及，一般单列出来，与其他艺术门类并称文学艺术，简称"文艺"。艺术通过审美创造活动再现现实和表现情感理想，在想象中实现审美主体及客体的相互对象化。通俗地说，艺术就是人的认知、情感、理想、意念等心理活动的有机产物，是人们现实生活和精神世界的形象表现，因此，艺术的主要特征包括形象性、主体性与审美性三个方面。

科技是科学技术的简称。科学与技术是紧密联系在一起的，但是彼此之间又有明显的区分。在《辞海》中，关于"科学"的解释是"运用范畴、定理、定律等思维形式反映现实世界各种现象的本质的规律的知识体系。"[2]狭义的科学仅指自然科学，广义的科学包括自然科学、社会科学及思维等领域的科学。[3]技术是人类在认识自然和利用自然的过程中积累起来，并在生产劳动中体现出来的经验和知识，也泛指其他操作方面的技巧，是在科学的规律之规定内为了解决实际问题而创造的手段。科学是揭示自然界中确凿的事实与现象之间的关系，并形成理论把事实与现象联系起来。技术则是把科学的成果应用到实际问题中去，技术科学就是应用科学。

① 中国社科院语言研究所词典编辑室. 现代汉语词典 [M]. 7 版. 北京：商务印书馆，2016.
② 上海辞书出版社. 辞海 [M]. 7 版. 上海：上海辞书出版社，2020.
③ 中国社科院语言研究所词典编辑室. 现代汉语词典 [M]. 7 版. 北京：商务印书馆，2016.

二、艺术、科学、技术的相互关系

　　科学与艺术都是人类的一种精神活动，都要将对象世界形式化、符号化。科学研究的成果满足了人类探索自然奥秘的精神需求，就像艺术满足了人类的同情心，满足了人类体验社会生活的精神需求一样，都体现出了超功利性。而艺术与科学的区别主要有：科学是理性思维，艺术是感性体验；科学诉诸"概念"，艺术诉诸"形象"；科学讲"逻辑"，艺术讲"感受"；科学求"真"，艺术求"美"；科学要"唯一"，艺术要"多样"等。科学的目的是认识世界；艺术的目的是传达情感。科学追求的是客观的事实，物理的真实；艺术追求的则是主观的真实，心理的真实。

　　科学和艺术都与技术有关，科学可以转变为技术，艺术需要依靠技术得以呈现。科学和艺术不一定要"有用"，而技术则永远都是实用的。科学解决理论问题，技术解决实际问题。科学研究的成果，往往要经过多次转化才能变成有实用价值的东西，有的甚至转化不了。同时，任何艺术形式都依存于一定的物质实体，而物质的存在形式则需要以一定的技术呈现为基础。中西美学思想史上都存在"技艺相通"的观点。从苏格拉底（Socrates）到亚里士多德（Aristotle），古希腊哲学家都提出过关于技艺的理论。"技艺"一词来自希腊文Techne，它不仅指工匠的活动与技巧，也指心灵的艺术和美的艺术的活动与技巧。而《庄子·天地》中则写道："能有所艺者，技也。""艺"字从甲骨文字形上看，左上是"木"，右边是人用双手操作，好似一个人伸出双手从事种植苗木的技术劳作。中国古代的"六艺"指"礼、乐、射、御、书、数"六种技能，充分体现了"艺"的"术"之属性，即艺术与技术是不可分离的。

　　艺术和科技都是思维活动的反映，都是人类认识世界、改造世界的实践。不同的思维方式在科学与艺术活动中各有所长，相互交织。人们对脑科学的研究表明，人的大脑左右两半球在婴儿阶段是比较对称的，随着年龄的增长，对称性发生变化，左半球主要从事抽象思维、逻辑分析，负责人的阅读、语言理解、算术推理等活动，右半球主要从事空间的和想象的活动，比如辨认面貌、辨别音弦、直觉感受等。强化艺术的科学思维能将艺术推到更高的理性层次，强化科学的艺术思维可事半功倍地敲开科学之门，将科学思维和艺术思维相结合可以更好地培养人类的智力，挖掘人类的潜能，提高人的思维洞察力和创造力。

　　关于艺术与科学技术，钱学森认为人类的主观能力有科学与艺术之分，而实践中二者又相互依存，"文艺始于对事物的科学认识，然后才是艺术；而科学始于对事物的形象探索，这需要文艺修养，然后落实到科学的论证。可以说文艺是先科学、后艺术，科技是先艺术、后科学"。

三、艺术与科技的相互成就

"艺术越来越科学化，科学越来越艺术化，两者在山麓分手，有朝一日，将在山顶重逢。"这是100多年前法国著名文学家居斯塔夫·福楼拜（Gustave Flaubert）的名言。从文艺复兴时期莫奈的印象画派与模糊数学、毕加索的立体画派与狭义的相对论，到现如今艺术的数字建模与分形数学、裂变，都体现了艺术与科技相互促进的关系。

在人类发展史中，每一次技术的进步都会催生新的艺术形式。其中，欧洲的文艺复兴就是近代科学、艺术、文化甚至新哲学具有划时代意义的相互成就。列奥纳多·达·芬奇（Leonardo da Vinci）是文艺复兴早期最杰出的代表人物之一，他是工程师、物理学家、生物学家，也是画家，一生设计了众多的旷世发明，包括用于磨面粉、锻造铁器的水利机械、最早的飞行器的草图和模型（图1-1）、现代潜水艇的前身——水下呼吸器等，充分体现了机械的精妙和物理学的美。但是达·芬奇的名字之所以众人皆知却离不开《最后的晚餐》《蒙娜丽莎》等艺术作品，在画面中，他创造了真实、健美而非宗教形式的艺术形象，充分将透视、光

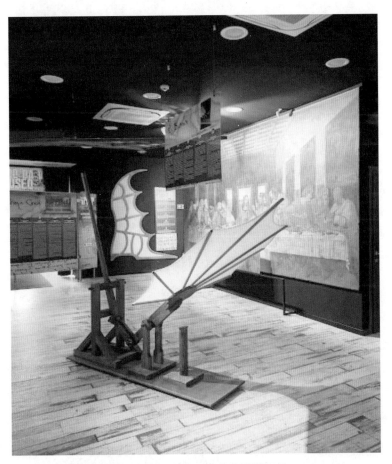

图1-1 达·芬奇发明的有翼滑翔机

影色彩、人体解剖等科学知识融入其中，而素描作品《维特鲁威人》（图1-2），原名《人体比例》，作为达·芬奇解剖学研究的成果，在展现人体的头、躯干、手臂、腿等部位之间完美比例和对称性的同时，融合了他对数学和自然规律的深刻理解，其中圆与正方形被恰当地结合在一起，成了唯美的几何图案。其他如皮耶罗·德拉·弗朗切斯卡（Piero della Francesca）、阿尔布雷特·丢勒（Albrecht Dürer）等画家都对自然科学充满了好奇心，并将人体解剖、数学比例等方面的知识运用于艺术创作。

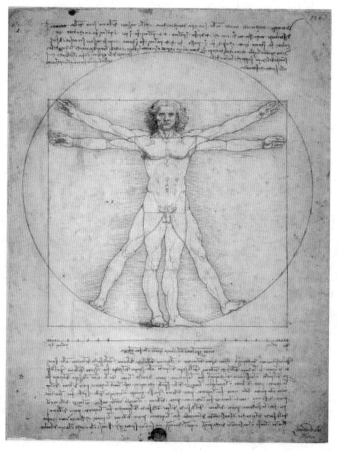

图1-2　《维特鲁威人》

文艺复兴之后，参照杰姆逊（Fredric R. Jameson）关于资本主义文化发展的三阶段理论，可以总结出两百年来科技与艺术的关系史：19世纪是工业化的初级阶段，经典物理学和进化论构成的科学与技术观念使现实主义成为文艺主流；20世纪初至60年代是工业化阶段，基本粒子理论和系统论构成的科学与技术观念让现代主义成为文艺主流；20世纪70年代以来是高新技术产业化阶段，基因学说和微电子技术构成的技术观念使后现代主义成为文艺主流。由此可见，技术发展成就了艺术思潮。但当技术发展偏离人类心理需求的时候，则依靠破围的艺术形式重新找到技术社会性的一面，直到艺术与技术并重，技术才得以获得新的发展。

工业革命初期，机械化大生产下的工业产品仅从使用需求出发，忽略了产品的艺术性，引发了拉斯金和莫里斯倡导的英国工艺美术运动，而后来的新艺术运动主张艺术家从事产品设计，却反对工业化时代的技术，不久便消沉了。在工业时代背景下，德国工业同盟、荷兰风格派和俄国构成主义等艺术风格的出现，尤其是1919年包豪斯设计学校的创立，对工业时代艺术与技术的交叉融合提出了新的范式，将自我表现的艺术与批量生产的技术和市场等因素进行结合，形成了现代主义风格。但是当20世纪五六十年代现代主义逐渐形成单调冷漠的国际主义风格时，随着日本设计师山崎实（Minoru Yamasaki）设计的普鲁帝·艾戈公寓的炸毁，再次暴露了过于注重技术而缺乏艺术性引发的设计危机，继而出现了具有历史性与文化性的后现代主义系列风格，包括情感艺术爆棚的波普艺术风格与孟菲斯集团的设计风格等，再次说明"艺术与技术"的结合是发展的必然。

进入信息时代之后，随着5G技术的普及、6G天（空）地（海）一体化通信技术的发展，以及机器"深度学习"在图像识别、语音识别等技术领域的日渐成熟，信息媒介也由静态走向动态，由可阅读到可交互，从机械的输入与输出到智能反馈，从有界的PC、手机、平板的触控扩展到了虚拟与现实融合的、多维度空间的语音、体感、手势识别等无屏幕的无界交互。随着大数据、云计算等科技的高速发展，人工智能不断迭代更新并进入艺术创作。2018年，人工智能机器人创作的画作《爱德蒙·贝拉米的肖像》

（图1-3）以43.25万美元成交。人工智能为艺术与科技的深度融合提供了更为广阔的空间，艺术家开始重新审视人与机器、艺术与科技的关系：即艺术是一种通感语言，它将技术以一种更具可读性的语言解释给世界，使技术以更亲人的模样呈现给大众；而科技的本质是诠释艺术，探索艺术背后的底层逻辑。

图1-3　《爱德蒙·贝拉米的肖像》

四、艺术对科技的推动

（一）艺术的形象思维对科技创新的促进

艺术思维主要是形象思维，它以一种连续的、波状的方式推进，科学思维主要是抽象思维，它以一种链式的、递进的方式展开。形象思维与抽象思维并不是

相互对立、相互排斥的，而是相互包容、相互促进的。一个健全而完美的创造性思维过程，必定是两者密切配合的结果。

艺术的形象思维进入科学研究，其形象性的语言、描绘、比喻、象征将会影响科学创造。美国物理学家盖尔曼（Murray Gell-Mann）在为令人困惑的基本粒子分类时，就从著名作家乔伊斯（James Joyce）的长篇小说《芬尼根的守灵夜》中借用了"夸克"这一名词。小说中"夸克"的德文原意是指社会底层人物吃的带臭味的软乳酪，艺术寓意为同一种物质具有几种味道与颜色，而这正好形象地与带色粒子夸克的性质相符。1969年，在授予盖尔曼诺贝尔奖的赞词中明确肯定了这一语言上的突破，并且人们认为这一突破如同量子物理学上的突破一样重要。其他如"偶极幻影"、"介子皮袄"、麦克斯韦的"妖精"、混沌研究中的"蝴蝶效应"和曼德勃罗的"分形"等彰显语言艺术的科学概念的提出，都是形象思维的体现。

1898年出生于荷兰的莫里茨·科内利斯·埃舍尔（M.C.Escher）是一位用艺术图形来完美诠释数学规律的著名版画家。其作品体现了两大主题——"永恒"和"无垠"。自然世界的版画大多通过透视和反射来表达"永恒"，这也是艺术家们关注了几个世纪的主题。而"无垠"主题则包含大量几何原理，例如平面分割、恒星和行星的多重层面，以及晶体的结构等。自1937年之后，"无垠"（或几何学）成为埃舍尔的主要研究对象（图1-4）。他曾多次在作品中表现数学上的莫比乌斯环这个"不可能的结构"（图1-5），试图运用超越空间本质的悖反性来尝试很多关于内克尔立方体、彭罗斯三角等无法实现的结构。其作品是对平面分割、密铺平面、双曲几何和多面体，以及对称等数学概念的形象表达，表面看上去极为理性，但却是用一种具象的逻辑制造视觉幻象和迷宫，体现了"分形几

图1-4　埃舍尔《昼与夜》

何"与"拓扑几何"的抽象数学美，令作品散发出一种神秘的魅力，例如1959年的《圆极限Ⅱ》和1969年的《蛇》（图1-6、图1-7）。

图1-5　埃舍尔《莫比乌斯环带Ⅱ》　　　图1-6　《圆极限Ⅱ》　　　图1-7　《蛇》

（二）艺术的发散思维对科技创新的启迪

艺术思维除了具有形象性，还具有跳跃性、发散性与想象力、洞察力。逻辑思维具有环环相扣深度挖掘的优势，但思维的广度会受影响，艺术思维的跳跃性往往能够帮助科技工作者跳出固有的程式化的方法和现象去分析事物。思路灵活、多向搜索、联想、进行大跨度的思考、远缘"杂交"是艺术思维的重要特点。1895年，英国科学家纽兰兹（John Alerander Reina Newlands）由于受音乐八度音阶的启发，发现了元素原子量的递增规律，创造了"八音律"表；伽利略（Galileo）由于受他熟练的鲁特琴的启发，进行了著名的"斜面实验"；德国物理学家海森堡（Werner Karl Heisenberg）受音乐理论中"泛音振动的频率是基音的整倍数"启发，完成了原子跃迁的基频与次频的实验。总之，艺术的想象性、自由性和求异性能够扩大科学家的思维活动空间，使他们能够以一种"全景""多路"或"动态"的思维方式，从不同的角度逼近解决问题的答案。

同时，艺术带来的闲适放松能让思路陷入混沌的科技工作者更容易获得发散的、创造性灵感。海森堡一生中两个重要的发现都产生于这样的气氛中，绝不是偶然的巧合。一次是1925年，他因病在赫尔岛海滨度假时，写出了他关于量子论的首篇论文《关于运动学和力学关系的量子论解释》；另一次是1927年2月，在挪威滑雪旅行时得出了测不准原理（又称不确定性原理）。

美国学者伯尼斯·埃德森（Ederson）与罗伯特·鲁特–伯恩斯坦（Robert Root-Bernstein）通过对20世纪末40位科学家的33年随访发现，成功的科学家（包括4位诺贝尔奖获得者和11位美国国家科学院成员）的艺术参与度显著高于他们的同事，进一步佐证了艺术思维对科技创新的价值。

在艺术发散与科技创新的交响中，埃隆·里夫·马斯克（Elon Reeve Musk）

的第一性原理思维展现出了强大的逆向思维与直击问题核心的能力，尤其是在复杂的现实表象与传统科学路径中，推动了科技领域的重大突破。在SpaceX项目上，马斯克通过深入分析制造火箭的每一项物料成本及提升结构的耐用性，彻底重新设计了火箭制造流程与火箭助推器的回收技术，倡导使用可重复使用的火箭助推器，这一理念从根本上挑战了长久以来一次性火箭的传统，极大地压缩了太空发射的经济成本，生动展现了第一性原理思维模式在重塑行业未来方面的非凡影响力。

（三）艺术的形式美对科技创新的影响

17世纪，法国学院以科学的标准审视艺术，制定了"对称、秩序、规整、庄重、抑制和明晰"的艺术标准，并将这种"完美的形式"借助学院推广开来。在科学技术的发展史中，确实涌现出了不少受形式美启发的科学发明案例。例如，1928年，英国物理学家保罗·狄拉克（Paul Dirac）在解自由电子相对性波动方程时，由于开平方根得出电子的能量有正负两个解，按照通常的观念，负能解通常被舍弃，但是狄拉克坚持保持数学上的对称美，因此他后来提出了完全与众不同的反物质理论，狄拉克也因此于1933年获得诺贝尔物理学奖。

艾萨克·牛顿（Isaac Newton）终生信奉和谐与比例的统一原理，得益于音乐所赋予的寻求和谐与比例合度的联想力，牛顿把行星绕日、月绕地球、物体落地等表面上毫不相干的现象联系起来，并运用精确的数学方法对其作定量的描述，从而创立了具有划时代意义的万有引力定律。科学巨匠阿尔伯特·爱因斯坦（Albert Einstein）觉得科学与音乐具有共同的特性，它们都充满了对宇宙奥秘所寄托的丰富幻想。爱因斯坦提出"相对论"的动机，也是与他的审美理想分不开的，他晚年常对人们说，他从音乐中看到了一个具有秩序、和谐和法则的世界。正像科学哲学家鲁道夫·卡尔纳普（Rudolf Carnap）所说，物理学家的符号和方程式对应现象世界，就像音乐和乐谱对应声调和歌曲。音乐中的旋律变化、和声变化和调式变化，都是协调与不协调的对立统一，最终表现为具体和谐；而构造理论物理学中的各种理论和假设，也正是追求对立统一之和谐的智力旅程。

此外，还有很多科学家都是艺术审美活动的直接参与者。例如，谱写中国第一首小提琴独奏曲《行路难》的地质学家李四光先生、一生沉浸在贝多芬乐曲中的钱学森院士、经常拉着小提琴陶醉在田间地头的袁隆平院士等；又如，20余年一直积极倡导中国科学与艺术融合的李政道教授，不仅出版了《李政道随笔画选》《艺术与科学》，而且亲自设计中国高等科学技术中心第一次学术研讨会的主题海报《格》（图1-8）。"格"字是李政道教授书写的，表示计算机格点规

范理论的"格点"或"测量"，也体现了《礼记·大学》中"格物致知"的科研精神，背景是用于研究格点规范理论的哥伦比亚并行机的线路图。

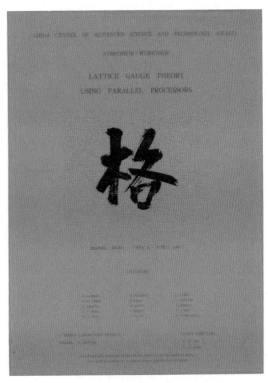

图1-8　李政道《格》

近年来，一些认知领域的学者尝试验证审美对科学创造的影响。其中约翰逊·塞缪尔（Johnson Samuel）通过让300名参与者对一套数学和山水画与古典音乐作品进行相似性判断，发现不同群体的人在数学和艺术审美上确实能够产生共识，进而他提炼了一些审美直觉的共通维度。在一项基于功能性核磁共振成像的脑科学研究中，塞莫·泽基（Semo Zeki）等发现数学家接触优美的方程式和欣赏高雅艺术时激活了相同的大脑区域。

（四）艺术的想象力对科技创新的推动

爱因斯坦曾说："想象力比知识更重要，因为知识是有限的，而想象力概括着世界上的一切，推动着社会进步，并且是知识的源泉。"艺术家或科学家需要对周围事物进行敏锐而详尽的洞察之后，运用丰富的想象力去猜测、捕捉复杂事物的本质和整体，才有可能从宏观的"形象"上一下子抓住事物发展变化的机理和精髓。

艺术的创想与科学预见性在科普作品，尤其是科幻小说中表现得最为充分。被誉为"奇异幻想的巨匠"的法国科幻小说家儒勒·凡尔纳（Jules Verne）在其《海底两万里》《在已知和未知的世界中奇异的旅行》等作品中预见到了许多今天已变为现实的科学技术成就，如电视、直升机、潜水艇、霓虹灯、导弹、坦克等。马克西姆·高尔基（Maxim Gorky）曾不无自豪地指出作家也获得过两项科学发现：一项是瑞典作家奥古斯特·斯特林堡（August Stuindberg）在《科尔船长》中讨论过直接从空气中制取氮气的可能性；另一项是巴尔扎克（Balzac）在小说中提出人体有一种尚未被科学探明的液体即激素。

而充满想象力的艺术家在参与科学研究的过程中，有时也会引发科研的大胆

创新。例如，被誉为"电报之父"，发明了莫尔斯电码（Morse Code）（图1-9）的塞缪尔·莫尔斯（Samuel Finley Breese Morse），竟是一位享有盛誉的美国画家。莫尔斯电码，也叫摩斯密码，是一种时通时断的信号代码。它发明于1837年，是一种早期的数字化通信形式，只使用0和1两种状态的二进制代码，通过不同的排列顺序来表达不同的英文字母、数字和标点符号，用一个电键就能够敲击出点、画以及中间的停顿，由此诞生了美式莫斯密码和世界上的第一条电报。它的发明者莫尔斯在友人艾尔菲德·维尔（Alfred Ville）讲述的有关电磁感应知识的启发下，与其合作，把艺术家的画架改造成为了无线电信息的接收器（图1-10），而信息接收本身是通过铅笔在画布上画出波浪线来表示的。这是一个非常有意思的思维转化过程，莫尔斯实际上是以艺术家的思维方式，用视觉可见的书写方式来表达和再现不可见的科学设想。此外，莫尔斯还巧用他原本用于绘画的沥青颜料去作无线电设备电线的保护材料。而莫尔斯作为画家，其作品具有一种"浪漫"的绘画风格，在大而宽阔的画布上以宏伟的姿势和绚丽的色彩描绘英雄传记和史诗事件，作品《卢浮宫画廊》（图1-11）不仅体现了个人的艺术抱负和对欧洲艺术传统的解读，也体现了19世纪末到20世纪初美国艺术家及相关社群开始有意识地打造以国家认同为基础的美国艺术。其代表作还有《降落的朝圣者》《乔治·华盛顿的肖像》等。

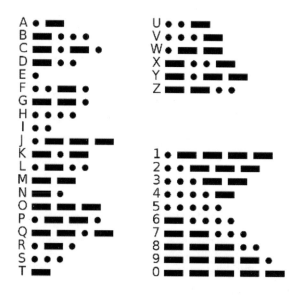

图1-9　莫尔斯电码

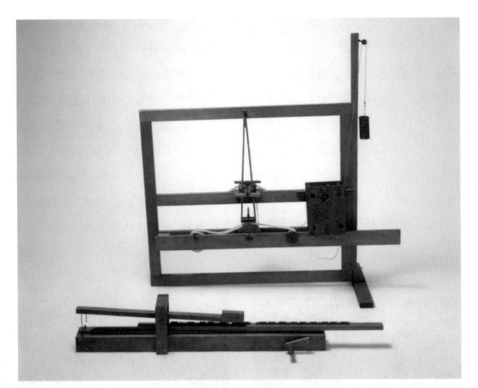

图1-10　用画架改造的无线电接收器

图1-11　莫尔斯《卢浮宫画廊》

如今，人人手机不离手，而奠定了手机无线通信理论基础的人并不是真正意义上的科学家，而是一位人称"世界上最美女人"的电影明星海蒂·拉玛（Hedy Lamarr）（图1-12）。海蒂·拉玛，原名海德维希·爱娃·玛丽亚·基斯勒，大学开始学习当时非常新鲜的通信专业，但她很快就迷恋上电影并在18岁主演了第一

部电影，之后逐渐成为好莱坞知名的性感女明星。1940年，海蒂与邻居钢琴家乔治·安泰尔（George Antheil）在漫无边际的聊天中，在如何用无线电遥控精确制导操纵鱼雷的头脑风暴式畅想中，有了一个"扩频跳频"的构思：在鱼雷发射和接收的两端，同时用数个窄频信道传播信息，这些信号按一个随机的信道序列发射出去，接收端则按相同的顺序将离散的信号组合起来，靠不断地和随意地改变无线电波频率，防止信号阻塞的发生，阻断敌方的干扰。拉玛和安泰尔"跳频"的概念，打破了在一个单独频率上的常规通信模式。今天手机通信的CDMA、Wi-Fi、蓝牙技术中的扩频通信技术就起源于拉玛和安泰尔使用多频传输信息的概念，尽管现在包含了更多的新元素。海蒂·拉玛为全球无线通信技术所做出的贡献至今无人能及，也因此她的照片曾登载在杂志*Invention & Technology*的封面上（图1-13）。

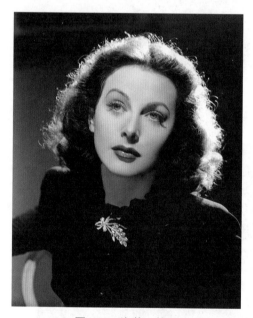

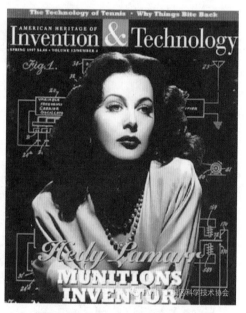

图1-12　海蒂·拉玛

图1-13　*Invention & Technology*
杂志封面——海蒂·拉玛

（五）艺术的人文精神对科技发展的加持

现在的科技不再仅仅停留在对自然的观察、描述和探究上，而是着眼于改变和构造出一个新的物质形态（如元宇宙），甚至在新的生命观（例如智能机器人）的基础上进行创造。科学技术的飞速发展在推动人类社会发展、给人类带来福祉的同时，也带来了一系列人与自然、人与社会、人与自身背离的问题，大量哲学家开始反思。以斯诺、萨顿为代表的西方学者就深刻意识到科学危机的本质在于陷入工具理性的陷阱，消除其社会根源的现实出路在于给科技人员一种"向

善"的导引和约束，增强科研工作者对人文学科的价值认同，使他们能在更高的层次上思考人与自然、人与人、人与世界的关系。马克思在《1844年经济学哲学手稿》中就强调过人的主体意识的重要性，并且明确主体意识与唯心主义是不同的观念。只有将人文精神与科学精神有机融合，才能促进技术实现最终为人服务的宗旨。

艺术是培养人文精神的重要途径。因为艺术经验活动始终是一种充溢主体性精神的、感性的、具体的、活生生的生命精神活动，是以"人"为中心的，特别是以人的思想、感情、心理、愿望、性格、精神等主观世界为中心的，正如美学的鼻祖鲍姆嘉通（Baumgarten）把审美学界定为"感觉学"一样，而且不是仅从审美意识出发，而是在人文科学这个更广泛的范围内，才能正确对待艺术问题。

例如，在进行宇宙探测的科学研究中，美国在"旅行者1号"和"旅行者2号"宇宙飞船上携带有科学家和艺术家设计的联合信息装置，唱片上录有地球上的各种声音：鸟语、问候语和巴赫的协奏曲、贝多芬交响曲、现代派摇滚乐，其中还有一首中国古典名曲《流水》。人们希望用这些满载人文气息的美的信息唤来外星智慧者的共鸣，告诉地球以外的高级生命关于地球、地球上的人类和社会文明等信息。

又如，被誉为"杂交水稻之父"的袁隆平院士，他发明了"三系法"籼型杂交水稻，提出了杂交水稻由"三系法"到"两系法"再到"一系法"的发展战略，并成功研究出两系杂交水稻，创建了超级杂交稻技术体系，满足了国内外上亿人的粮食需求，充分体现了科技以人为本的理念。

科技进步需要从人文视角出发，在思考环境破坏、信息泛滥、技术伦理等问题的基础上，对未来新世界展开美好的想象与探索。

五、科技对艺术的支撑

（一）科学技术提供艺术作品实现的可能

艺术家、作家陈丹青在谈及对新媒体、材质和技术手段的看法时说："……艺术跟着工具走。没有油画这件事，没有雕塑这件事，一切取决于那件工具发明了没有，人发明什么，就有什么艺术。"我们的祖先在绘制岩洞壁画时使用的矿物质颜料、在制造青铜器时使用的冶炼技术，以及印象派绘画时使用的锡管颜料等，都曾经是那个时代的"黑科技"。中国的毛笔具有几千年历史，其构造的不断改进对书法艺术形式产生了极其深远的影响。笔杆与笔毫经历了外扎式、夹扎式和

插入式，笔毫内部结构分为笔心、一副毫（护心）、二副毫（墨池、承墨）、三副毫（被毛）。在笔心出现之前，书法中几乎没有尖锋出现。这不仅仅是对书法形态的影响，更是对深层次艺术审美和认知的影响。

科学对艺术的影响，还体现在对"科学"的认识层面。在意大利文艺复兴时期，正是解剖学和透视学的出现，才使得形象逼真的绘画形式兴盛起来。正是在现代科学技术尤其是光学理论的启发下，印象派才将色光作为绘画的重要表现形式，才开始注重绘画中对外光的研究和表现，一举改变了自16世纪以来一直占据画坛的褐色基调，使自然色彩成为绘画的主宰。正是由于摄影术的发明，19世纪的部分画家才会有绘画要走向灭亡的绝望感，迫使他们思考绘画的本体语言，探索绘画新的表现方式和可能性，现代绘画流派如后印象派、未来派等由此诞生。

从某种意义上讲，西方的艺术近代史是对现实世界模拟化的一种进程。透视学、解剖学的出现，以及照相机的雏形——绘图仪的出现，又使得西方艺术的模拟化更加接近表面的真实。从这个意义上可以说照相机是绘画工具的延伸，因此摄影艺术出现并得到了蓬勃发展。随着化学的发展，出现了各种呈现影像的工艺：蛋白印相、湿版印相、碳转移印相、铂金印相等，使得艺术表现手法更加多样化，当然其过程也烦琐复杂。在柯达公司研发了胶卷后，人们的拍摄过程中变得快捷。1926年，世界上第一台机械电视机诞生。1930年，世界上第一次有了电视播放。1937年，电子电视机开始盛行。20世纪40年代出现了电视图像，70年代卫星频道普及，实现全球化。

白南准（Nam June Paik）于1965年创作出电视机装置《磁铁电视》（*Magnel TV*），在电视机上放置一块磁铁来干扰机器内部的运作，让图像和声音都发生扭曲，成为模拟电子视频艺术的里程碑作品，即"故障艺术"这一艺术风格的第一件代表作品（图1-14）。1965年，出现了录像带，当录像艺术由磁带介质转向数字化，虚拟合成技术大大增强后，录像介质"录"的边界和概念被逐渐打破。1970年，出现了便携录像机，并在20世纪80年代普及，录像艺术开始爆发。之

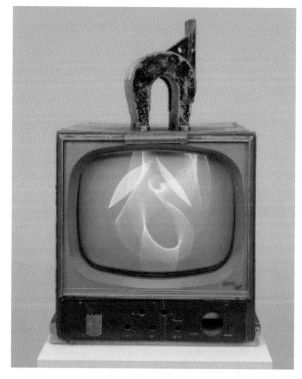

图1-14 白南准《磁铁电视》

后，随着数码科技时代的来临，高清屏幕应运而生，不需要打印照样可以欣赏电子类的影像作品，影像呈现一定的交互性和动态性。2000 年，数码化普及，数码相机让摄影由贵族化走向家庭化和平民化，人人都是"摄影家"的时代到来了。随着手机成为摄像机，微视频创作近年来呈现井喷形势，各类微视频 App 不断抢夺优秀的视频资源和流量风口，人人都是"导演"的时代来临了。所有这些都源于科技不断为艺术作品的实现提供着新的可能。

（二）科技进步催生艺术观念与形式的跨越

丹尼尔·贝尔（Daniel Bell）在《后工业社会的来临》一书中提到，科技带来的社会生活变革包括"美学感觉"的变化。同时，从艺术中所包含的感悟方式来看，只有那些作用于人的生命形态和交流方式的技术，才可能在其产业化的过程中将它赖以产生的技术观念注入艺术。随着远程通信、虚拟现实、人工智能等技术的出现，人类正在感受一种"超自然"的生存体验。数字正在重构人类的时空观，网络数据空间、远程临场的互动体验，催生了计算机艺术、远程通信艺术等新的艺术理念。

约翰·惠特尼（John Whitney）是最早使用计算机图形图像编程和开发的艺术家。他提出了术语"Motion Graphics"（动态图形），并将其描述为"随时间流动而摆动形体的图形"。约翰·惠特尼从1950年开始进行艺术实验，将第二次世界大战期间用作防空的装置M-5改造作为控制照相机运动的自制装置M-7，他将M-7固定在桌子上，用轴旋转的方式进行拍摄，在光学打印过程中上色。约翰·惠特尼用这样的方式制作了相当数量的动画短片与电影片头，被许多人称为"计算机图像之父"。

20世纪70年代到80年代的琼·崔肯布罗德（Joan Truckenbrod）教授是极具代表性的女性艺术家，也是计算机艺术的开拓者之一。琼·崔肯布罗德的艺术作品结合艺术与自然，用她独特的视觉经验将其制成抽象的数字图案，开发包含这些自然现象的数学描述的算法，将它们转换成代码，创造实现这些数据的数字纤维和装置的物理艺术品（图1-15）。

2000年后，国外艺术家团体向移动互联网方面延伸艺术。荷兰的艺术家埃里克·凯塞尔（Erik Kessels）专注于互联网图片爆炸式增长话题。他将24小时传到Flicker的图片全部打印出来，以"照片海啸"的展出形式堆砌在熟悉的教堂场景中（图1-16），用以探讨网络资料过剩的问题，以及网络时代如何将虚拟存在物质化转换的问题。

图1-15　琼·崔肯布罗德的*Air Spade*

图1-16　埃里克·凯塞尔的*24hrs in photos*

　　同时，打破了时间和空间的限制，实现远距离、跨空间的信息传播，以及远程临场感的远程通信艺术也蓬勃发展。远程通信艺术区别于互联网艺术只能在网络上发布数字作品的特点，更加强调的是一种利用网络进行的跨空间的信息互动。远程通信艺术最早可追溯至1922年，拉兹洛·莫霍利-纳吉（Laszlo Moholy-Nagy）没有向工人提供草稿和示意图，仅仅是通过电话将数据信息进行了远距离传送，定制完成了瓷釉金属抽象画，这件作品被认为是最早的远程通信艺术作品（图1-17）。

图1-17　拉兹洛·莫霍利-纳吉《搪瓷构成物》（*Konstruktionen in Emaille 1, 2, und 3*）

　　自1970年以来，伴随着卫星技术的出现，艺术家一直在探索作为艺术创作和现场活动环境的第三空间。1980年，美国艺术家基特·加洛韦（Kit Galloway）和谢里·拉比诺维茨（Sherrie Rabinowitz）（K&S）的作品《空间洞》（*Hole in Space*），通过卫星连接了纽约和加利福尼亚，使得路人可以在屏幕前与3000英里外的人们交流，成功在第三空间中建立了远程拥抱，这件作品早于任何视频网络会议，是对今天普遍使用的视频会议形式的启发。

　　近年来，大量依托新媒体技术，依托声音、光、电、影像、机械装置等技术实现的酷炫多媒体艺术作品和展览不断涌现，虚拟现实与增强现实等技术已经将人们带入了新的艺术空间中，技术让艺术家发挥最大限度的艺术想象与观念呈现。其中三位艺术家作为新媒体艺术的鼻祖人物值得提及。一位是韩裔美国艺术家，被认为是影像艺术创始人的白南准（Nam June Paik），1974年首次使用作品《电子高速公路》来描述电信的未来。第二位是马里奥·克里格曼（Mario Klingemann），一位德国艺术家和Google Arts&Culture的常驻艺术家，他是AI艺术运动的领军人物，既有程序员的分析头脑，又有艺术家的创作热情，还有一点儿疯狂的科学家气质。他最喜欢的工具是神经网络、代码和算法，作品《路人的回忆Ⅰ》是最早在传统拍卖行拍卖的人工智能艺术品之一。第三位黑特·史德耶尔（Hito Steyerl）是一位德国艺术家，以她的散文、电影和纪录片而闻名。探索了当代图像循环和技术的视频装置《太阳工厂》是其代表作。

　　所有艺术观念都必须通过技术来实现，但在运用科技进行艺术创作时，不仅要避免缺乏思想的技术炫酷，而且要用不断更迭的新技术去实现艺术形式背后对未知世界的思考与探索。

课上思考题

1. 试着列举出热爱艺术的科学家或者从事科技工作的艺术家。
2. 试着说说你喜欢的或者印象深刻的艺术形式或者艺术作品。

课下作业题

1. 观察自己的身边有哪些之前未曾注意到的艺术内容或者形式。
2. 调研一下自己的专业领域，有没有与艺术结合的成功案例。
3. 你觉得艺术对科技的意义是什么？

第二节　科技美学

科技美学，即科学技术美学，是以科学技术产品，以及科学技术活动本身的审美特征为研究对象的美学分支。在科技美学审美范畴的建构中，关于美的内涵的分类又可以从不同的维度展开。美的基本类别包括自然美和社会美两个方面，自然事物或者自然界中的美叫自然美，社会事务的美叫社会美。美的社会形态又包括艺术美和科学美，更确切地讲是科技美即科学与技术之美。艺术美是艺术家通过艺术形象再现的生活中的美；科学美主要指理论美，技术美还包括技术规律和创造的美，其内涵是指结构美和公式美。

美是一种令人愉悦且积极向上的客观形象，能够唤起人们心灵中的美好感受，是人类本质力量的感性表达。技术则是人类在利用自然资源和改造自然的过程中逐渐积累起来的经验和知识，这些经验和知识在生产产品和人们的日常劳动中得以体现和应用。技术产物的审美价值，是在它的实用价值的基础之上产生的，它以物的形式出现并具有一定的形态特征，由此获得了一种独立的价值存在，这便是技术美。技术美是人类将技术规律纳入人的目的的轨道，在造物活动中把物的尺度与人的社会尺度结合在一起而创造的美，它使得技术产品不再是与人对立的异己力量，而是具有亲和力的供人使用的有效工具。

钱学森于1980年发表了《科学技术现代化一定要带动文学艺术现代化》一文，1994年出版了著作《科学的艺术与艺术的科学》。从艺术与科技相结合的角度出发，钱学森创造性地提出了"技术美学"和"计算机艺术"的概念，展开了

对于艺术与科学相结合的顶层思考。技术美学是综合性学科，旨在将技术与美学融合，创造出兼具功能和美感的解决方案。它以人为中心，注重用户体验和情感需求，不仅能够激发创新，还可以为设计提供规范，帮助克服功能至上的问题。受社会文化和价值观的影响，技术美学致力于在技术的基础上实现美的统一，创造功能和情感，使功能与情感产生共鸣并促进社会可持续创新。

在古代，技术活动是以手工操作方式进行的。当时，技术建立在生产的直接经验和人的直观感受的基础上，例如对于尺度关系、比例和节奏的掌握，使得手工艺本身就有一种趋向人的审美的特点。同时，人的操作活动和个性痕迹体现在了产品的形式中，从而在成果中也物化了人的精神个性。所以，在手工艺形态的技术中，艺术想象和技术发明可以直接相互转化、相互渗透，手工艺产品也可以看作是一种实用艺术品。

随着机器生产的出现，物质生产过程的结构发生了根本性变化。生产的工艺过程和产品的质量及造型等，均取决于生产前的设计安排。产品设计的发展，经历了以工程结构设计为主到工程设计与工业设计相结合的过程。由此，产品不仅具备物质功能，也逐步具备了认知和审美等精神功能，因此出现了产品世界高技术与高情感相平衡的问题，也因此出现了具有指向性的狭义技术美学的概念。因为最开始运用于工业生产中，因而技术美学又称工业美学、生产美学或劳动美学，后来扩大运用于建筑、运输、商业、农业、外贸和服务等行业。20世纪50年代，捷克设计师佩特尔·图奇内（Perti Tudgner）建议用"技术美学"这一名称。从此，"技术美学"被广泛应用。1957年，国际技术美学协会在瑞士成立，它是第一个使用该名称的国际组织。技术美学这一名称在中国也具有约定俗成的性质，其中包含工业美学、劳动美学、商品美学、建筑美学和设计美学等内容。

一、手工技术之美

中国古代艺术与科技充分展现了"技艺载道，道艺合一"的中国智慧。其艺术载体主要体现在六个方面。一是绘画艺术：绘画、壁画与棺壁图案等；二是石窟雕塑：石窟、彩塑及雕塑等；三是传统造物：从用途划分有鉴赏器、明器、礼器、乐器及兵器等，从材质划分则有陶器、玉器、青铜器、铁器、瓷器及漆器等；四是建筑艺术：宗教建筑、宫室建筑、军事建筑及民居建筑等，建筑科学以外的科学与技术问题包括数学、物理、化学、地理、天文及材料科学、技术工艺等；五是传统工艺：铸造、制铁、酿造、纺织及传统工艺品等；六是文学音乐：小说戏剧、诗词歌赋及音乐作品等。下面从具有代表性的绘画、乐器、建筑、工艺美术等方面进行阐述。

（一）中国传统绘画

中国的绘画艺术史本身就是一个完整的技术工艺史，包括光学投影、视觉理论、颜色理论及比例缩放等。南朝宋宗炳《画山水序》自称："竖画三寸，当千仞之高；横墨数尺，体万里之迥。"这就是对西晋大臣、舆地学家裴秀关于地图绘制的"制图六体"原则中分率的推广（图1-18）。其中一为"分率"，用以反映面积、长宽之比例，即今之比例尺；二为"准望"，用以确定地貌、地物彼此间的相互方位关系；三为"道里"，用以确定两地之间道路的距离；四为"高下"，即相对高程；五为"方邪"，即地面坡度的起伏；六为"迂直"，即实地高低起伏与图上距离的换算。而大型壁画群的绘制更是集艺术与科技于一身。用于绘制壁画的墙体多用土坯或未烧制的砖坯砌筑，土坯或水坯墙有利于吸收或散发因气温变化而产生的热气，同时其收缩率与墙体外表砂泥墙皮的收缩率较接近，不会使墙体和壁面由于收缩不一而产生裂缝和泥皮空鼓，土坯泥皮墙体收缩自然产生的缝隙可以通风，易于墙内湿气流通。此外，许多建筑内墙下部砌筑的通风孔，对于保持墙体通风干燥、防止壁画受潮变质均有重要的作用。宋、辽、金、元时期的壁画能够保存至今，与当时科学、合理的壁质构造有直接关系。

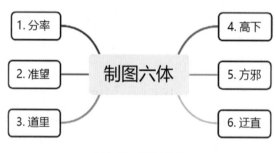

图1-18　制图六体

（二）中国传统音乐

在音乐领域，被誉为世界音乐史上奇迹的曾侯乙编钟（图1-19）正是多种科技与音乐的完美融合。曾侯乙编钟之所以能成为乐钟，关键在于它恰当地运用合金材料，加上钟壁厚度的合理设计、鼓部钟腔内的音脊设置和炉火纯青的热处理技术，使铸件形成"合瓦形"，产生"双音区"，构成"共振腔"，在实现编钟浮雕花饰的同时对其所在的振动区起着负载作用，以加速高频的衰减进入稳态振动。钟腔之内的音脊与隧都是编钟得以准确发出成三度音程的两个乐音的关键部位。部分钟上的枚，不仅起着装饰美化作用，还能阻止钟声的传递，加快钟声的衰减。同时，各钟的几何尺寸均严格遵循着某种数学逻辑关系。就某个钟而言，

只要确定其中一个主要尺寸（例如铣长），即可计算出其余的尺寸。特别重要的是钟体的尺寸与编钟的声学性质密切相关，基频随铣长的变化明显地分成低频、中频和高频三个区，钟体的厚度是决定编钟固有频率的重要保证因素。此外，曾侯乙编钟合金成分的范围是：锡12.49%～14.46%，铅1%～3%，余为铜及少量杂质。当含锡量低于13%时，音色单调、尖刻；当含锡量在13%～16%时，音色丰满、悦耳；若含铅量在1.4%～2.8%范围内，则钟声的衰减速度相似。由此可见，编钟充分考虑了合金与音质的和谐关系。

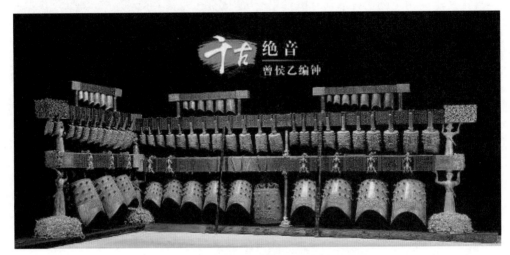

图1-19　曾侯乙编钟

（三）中国传统建筑

中国建筑以其独特的审美与技艺在世界建筑中可谓独树一帜。其优美的屋顶（上分）、生活的屋身（中分）、结实的基础（下分）诠释了中式建筑的整体风貌（图1-20）。屋顶是中国传统建筑的最大特色，优美的弧线充满了魅力。屋顶的弧度在力学上可以将铺设的瓦片扣搭得更紧贴，宽阔的出檐能保护木架构屋身，又避免地基受到雨水的冲击而损坏，同时可以遮蔽烈日、收纳阳光、改善通风。木构架的结构形式，从早期的大叉手加拔檐到成型后的抬梁式、穿斗式构架，以及屋面瓦垄所形成的丰美屋脊、脊端节点所衍化的吻

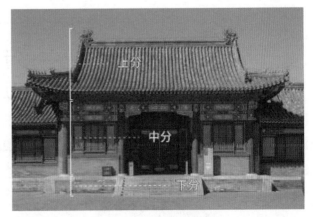

图1-20　中式建筑划分

兽脊饰等，无一不是基于功能或技术的需要而加以美化的。中国建筑屋顶正是通过这一系列与功能、技术和谐统一的美化处理，创造了极富表现力的形象，消除了庞大屋顶很容易带来的笨大、沉重、僵拙、压抑的消极效果，造就了宏伟、雄浑、挺拔、高崇、飞动、飘逸的独特韵味。

三分之外，斗栱和榫卯也是体现结构美学的璀璨结晶。建筑中一攒攒的斗栱好像层层叠叠的波涛（图1-21），斑斓的色彩也使屋檐下的空间更加生动和丰富。斗栱由横向或纵向用于承托枋梁的"栱"和位于"栱"间承托连接各层"栱"的方形构件"斗"组成。斗栱（图1-22、图1-23）

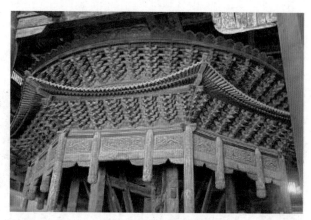

图1-21　建筑中的斗栱

向上承托屋顶的重量，向下过渡到竖柱或横枋上面，向左右两边伸展减少枋梁所受压力，增加开间的宽度。向内聚合，支持天花藻井，向外将屋顶的出檐推到最大的限度，保护屋身。斗栱像一个弹簧垫承托着建筑本身的重量，一旦遇上地震颠簸，又可抵御大部分对木材及榫卯造成损害的扭力。当榫卯结构由不同方向镶嵌的时候，张紧和松脱的作用力便会自动抵消，无数的榫卯组合在一起时，就会出现极其微妙的平衡，榫卯结构受到的压力越大，就会变得越牢固。榫卯技术在宋代达到巅峰，《营造法式》中对各种榫卯做法都有明确规范，形成了系统化与模块化的制作方式。山西应县木塔（图1-24）经历三次地震而未遭破坏正是基于以上原理。此外，山西大同悬空寺的建筑艺术与物理力学原理的巧妙结合，也充分论证了中国古代建筑在艺术与科学上的完美结合与和谐一致。

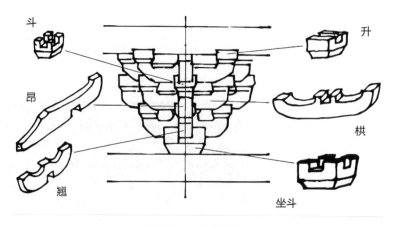

图1-22　斗栱结构1

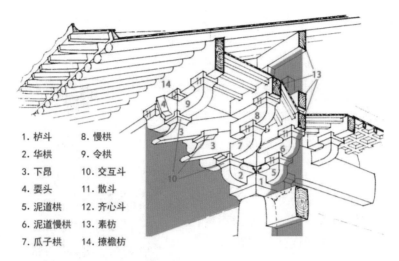

1. 栌斗　　8. 慢栱
2. 华栱　　9. 令栱
3. 下昂　　10. 交互斗
4. 耍头　　11. 散斗
5. 泥道栱　12. 齐心斗
6. 泥道慢栱　13. 素枋
7. 瓜子栱　14. 撩檐枋

图1-23　斗栱结构2

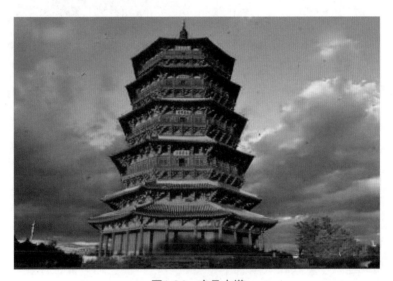

图1-24　应县木塔

（四）中国工艺美术

在中国工艺美术的造物中，手工时代的技术美学集中体现在衣、食、住、行、用的生活造物中。工艺美术的特性决定了其发展始终离不开科学技术要素的影响，工艺材料、技术与艺术是工艺美术的三大构成要素。任何一种应用于工艺美术的新材料的出现和制作工艺的革新，以及新的制作工具的发明，都必然依赖相应的科技手段和科技成果。例如，陶瓷材料就是人们通过长期社会实践，逐渐掌握并利用了水、土、火等自然要素而创造出来的。它从根本上改变了泥土的性质。这一全新材料的诞生，结束了人类过去只依赖天然材料（如竹、木、石、皮革、植物纤维等）进行工艺美术创作的历史，丰富了工艺美术的品种和艺术语

言。特别是釉料的发明，它不仅是一项科学技术成果，而且体现了美学价值，把人们带入了一个美妙的境界。青铜的出现，也体现了人类利用矿物质材料，通过化学和物理科学手段所进行的非凡创造和发明。比起陶器，青铜器的科技含量似乎更高。它不仅比陶坚硬，而且可以通过制范和铸造来完成各种复杂的造型，尤其是"失蜡法"铸造工艺的发明，使得青铜器的纹饰有可能做得精美至极。金、银、玻璃、漆等材料的出现，更为工艺美术提供了装饰的便利和美观。同时，新的加工手段和新的劳动工具也相应出现，如五代时期的瓷器"青瓷提梁倒灌壶"（图1-25），它可以从壶底注水，并从壶嘴倒水，有着精妙绝伦的内部结构。因此，工艺美术的发展是与科技进步同步的。

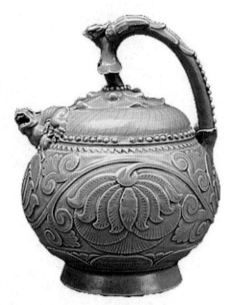

图1-25 青瓷提梁倒灌壶

二、工业技术之美

工业技术美学蕴含着不同时代不同阶段的审美发展趋势、工业技术发展趋势和社会文化发展哲学。从工业革命开始，工业时代的新技术、新材料、新工艺历经多次突破式发展和创新，它们被最大化地应用在人们日常生活的方方面面。这些日常产品或建筑不仅仅代表新技术、新材料、新工艺之美，也代表新技术与艺术深度融合带来的新功能之美。下面将从机械之美、流体力学之美、材料之美、结构之美、功能之美等方面分别阐述。

（一）机械之美

机械之美，一种将机械结构外露，展现其精巧的工艺、几何化的造型、金属光泽与质地的美感和设计感的美学。机械之美的独特之处在于其精湛的整体形态和复杂而深奥的结构设计特点。人们往往会被那些制作精良，细致至微，充满繁复高超技艺的工业制品所吸引。

纵观人类工业设计史，从第一次工业革命开始就大量运用了钢、铁等新兴材料，设计各种产品，提高生产效率，展现机械之美。作为早期工业革命动力来源之一的蒸汽机无疑是一款典型的产品，它展现出早期机械工业的样貌，全身采用

铸铁和钢等材料来制作所需的零部件，外露复杂的齿轮、连杆、活塞等组件，充分体现了功能之美和机械之美（图1-26）。

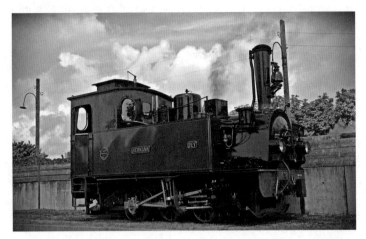

图1-26 蒸汽机

水晶宫（The Crystal Palace）（图1-27），一座采用了模块化预制玻璃和钢架构造的巨大建筑物。它建成于1851年，最初位于伦敦市中心的海德公园内，是万国工业博览会的场地。1854年，它被迁移到伦敦南部，在1936年的一场大火中被付之一炬。英国前首相丘吉尔曾表示它的烧毁是"一个时代的终结"。水晶宫在建造中采用钢材和大量的玻璃材料，大面积运用工业生产的平板玻璃和细长均匀的钢结构，从内部看空间结构新颖丰富，充满启发和趣味性，钢结构和大面积玻璃配合，给人精细稳固又通透的感觉。水晶宫作为早期工业时期的经典建筑物，其风格对后世大面积玻璃与钢结构的建筑设计有重要的启发和影响。

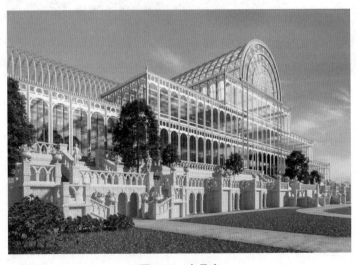

图1-27 水晶宫

埃菲尔铁塔（Eiffel Tower）是工业美学和钢结构工程的杰出代表，是坐落于巴黎战神广场上的一座锻铁格子塔，整体采用外露的钢铁结构，展现出钢铁的

力学性能，纯粹的三角塔呈几何形态，简约、流畅的线条，轻盈、稳定的结构，简约而不简单。铁塔本身与周围的环境形成了强烈的对比，突出铁塔的质朴与厚重。总体来说，埃菲尔铁塔采用了简洁大胆的工程美学设计，是工业美学史上的杰出代表。

坐落在巴黎的蓬皮杜国家艺术与文化中心（The Centre Pompidou）（图1-28），与将梁、柱和管线等设施隐藏起来的传统建筑不同，这座建筑把这些设施毫不掩饰地暴露在大众面前，并且涂上不同的颜色进行区分。中心采用大跨度的钢结构空间，形成开阔舒适的内部空间，建筑整体采用钢桁架梁柱结构，通过铸造构件和构件之间的不寻常结合，打破常规，创造出一种既平易近人又出乎意料的建筑形象，实现了功能与艺术美感的统一。正因如此，蓬皮杜中心展现了法国现当代工业化的一面，被视作当代博物馆中的先锋角色。

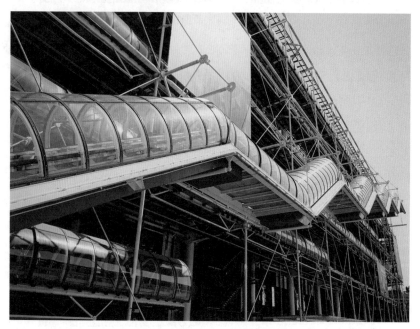

图1-28 蓬皮杜国家艺术与文化中心（The Center Pompidou）

（二）流体力学之美

流体力学是一门研究流体运动及其力学性质的学科，其范围涵盖广泛，包括湍流理论、实验流体力学、湍流稳定性、环境流体力学、多相流体力学、磁流体力学、微观和纳米尺度流体力学等多个领域。流体力学的发展历程为各个分支学科提供了坚实基础，同时也在分支学科需求的驱动下不断演化，形成了相互促进的良性循环。在技术美学上，流体力学的应用创建了流线型物体，模拟流体的动态效果，实现流畅和谐的视觉美感。

最早被商用的流线型设计是美国铁路公司为应对日益增长的客流量而设计的

一款性能出众的火车头。在当时的背景下，罗维（Raymond Fernand Loewy）设计的流线型火车头S1-6100号机车应运而生，火车头前端的外观设计采用优雅的曲线和圆弧线条，减少了空气阻力，提高了火车的速度和燃油效率。这款火车头在当时被认为是革命性的，是流线型设计的代表之一。流线型设计美学对工业设计产生了深远的影响，在汽车、列车、家电等多个领域都得到了广泛的应用。

F1赛车车身设计极其注重空气动力学原理的应用（图1-29）。为减少风阻，提高高速行驶的稳定性，车身各个部位均采用流线型设计，使整车外形趋于圆润光滑。前后两端的尾翼结构利用升力和下压力原理，通过控制气流方向增加车辆的下压力，从而改善赛车与路面之间的附着力。可以说F1赛车的空气动力学设计，即流线型美学设计，不仅样式经典，而且能带给汽车充足的动力，直接关系到汽车超高速运行的可能性。

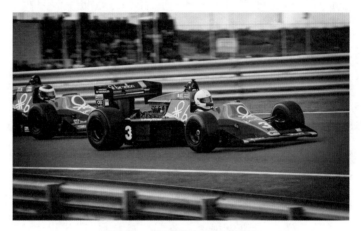

图1-29 高速行驶下的F1赛车

我国高铁的外形设计充分运用了流体动力学理论（图1-30）。经过近30年的自主发展，我国在列车空气动力学领域的研究实力不断增强，其研究成果也在国际上取得了重要地位。在高速列车高速运行时，会面临一系列挑战，包括空气阻力的急剧增加、气动噪声的激增、列车与隧道的耦合效应突出，以及风致列车倾覆威胁的增加等。整体外形的流线型设计最小化了列车高速运行时的阻力和不必要的涡流。具体来说，流线型头型可以"割开"高速气流，车头外形经过优化，考虑了空气的对流和压力分布规律；倾斜的前端车窗有效减少了高速空气对乘客的直接冲击；车厢连接处的圆弧过渡使空气可以更加顺畅地流动。

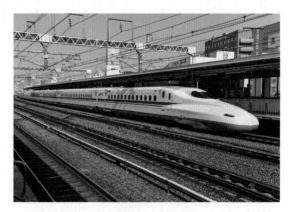

图1-30 中国高铁

（三）材料之美

发现材料之美需要深入了解其多方面的物理和化学特性，包括对材料的绝热性和传热性、导电性和绝缘性、磁性和非磁性、膨胀性和收缩性、轻重程度、耐高温性、可塑性、可降解性，以及延展性等特性的全面理解。在产品设计中，可以充分利用材料本身具备的色彩和质感，不作过度修饰，合理采用不同材料的质感对比和搭配，借鉴自然形态，发挥材料的本质形状特征，从而实现科技美学的材料之美。

潘顿椅（图1-31）由极负盛名的丹麦设计大师维尔纳·潘顿（Verner Panton）设计，是世界上第一把一次性脱模并且不需要任何二次表面加工的椅子，它突破了传统家具的设计限制，以其前卫的外观和创新的材料而闻名。聚丙烯材料在椅子中的应用不仅增加了椅子的耐用性，而且其材料本身的可塑性也为产品一体化的成型与光滑表面的呈现奠定了基础。在形态上，椅子采用了单一、连续的曲线形态，整体呈现优美的流线型线条。潘顿椅色彩艳丽，具有强烈的雕塑感与工业技术之美，它的成功被称为是现代家具史上革命性的突破。

图1-31　潘顿椅

瓦西里钢管椅（图1-32），1925年由马歇尔·拉尤斯·布劳耶（Marcel Lajos Breuer）为纪念他的老师瓦西里·康定斯基（Wassily Kandinsky）而设计，是世界上第一把钢管皮革椅，其设计灵感来自阿德勒自行车的弧形车把手。这把椅子由几根曲

图1-32　瓦西里钢管椅

线形状的钢管作为座位和靠背的支撑架，椅子的坐垫和靠背通常由皮革和帆布制成，这是一项新材料在功能和美学上的创新。同时，因其简约的构造及独特的几何结构特点成为现代材料美学应用的经典之一，直到现在该椅子仍在商业生产中

制造和销售，可见其技术美学的魅力之大。

此外，西班牙建筑师安东尼奥·高迪（Antonio Gaudi）——一位塑性建筑流派的代表人物，设计作品包括圣家族大教堂、巴特罗公寓、米拉公寓、古埃尔公园等，7项作品获得联合国教科文组织认可并被列为世界文化遗产。米拉公寓是其杰出代表作之一（图1-33），充分展现了新艺术运动的技术美学理念和风格。面对石头等传统材料，高迪采用波浪形的石墙与扭曲回绕的铁条和铁板构成阳台栏杆，发挥了铸铁、玻璃等新材料、新工艺带来的新技术美学，建筑整体充满动感和流线美。

图1-33　米拉公寓（Casa Milà）

（四）结构之美

结构之美，即在设计中充分运用结构自身的特征，考虑结构的形体美，即比例、曲线、肌理要富有美感，同时兼顾力学原理。重复的结构单元在排列组合时会产生节奏感和韵律之美，也会产生不一样的力量之美。

坐落于北京的鸟巢体育馆充分运用钢结构网壳设计手法，实现了建筑功能与结构美学的高度统一（图1-34）。建筑结构设计的目标在于根据自然法则和力学原理，充分利用材料的各项性能来满足人们在建设中所需的空间和形态美。鸟巢大跨度的钢结构实现了开放式体育场馆的功能需求。简洁合理的节点连接方式兼顾美观与力学稳定。整个网壳结构轻盈优美却坚固稳定，既融入了环境，又与自然光线形成视觉和谐，充分展现了结构之美的设计理念。

图1-34　北京鸟巢体育馆

斜拉桥利用倾斜的钢索来吊起桥面，这种结构形态兼具美感与力学效率（图1-35）。将拉索斜向布置可有效分担桥面载荷，充分发挥材料的抗拉性能；主塔与边跨采用简洁的形体，配合倾斜拉索呈现节奏感；桥面与塔柱连接处的弧形转折处理平滑自然，展现出了结构细部的巧思。

图1-35　斜拉桥

（五）功能之美

功能之美体现了功能性与美感的结合，追求产品的实用性与人性化相协调。在实体产品上，强调符合人体工程学设计，让用户舒适、自然；在软件生态上，强调符合用户认知模式，易于理解和掌握。

在现代家具设计中，设计师会借助人体工程学原理，让家具能够更好地适应人体特点，提升人们的生活品质，甚至改变人们不良的生活习惯。例如人体工学椅（图1-36），椅面和靠背的弧度符合人体曲线，可以为人们提供良好的支撑，同时可调节高度和角度，以适应不同的用户。同时，扶手设计减轻了手臂压力，网状透气结构可以有效散热通风，高弹性海绵材料提升了舒适度，整体实现了功能之美的设计理念。

苹果（Apple）公司的产品也充分体现了功能之美。iPhone率先引入了触摸屏、动态虚拟键盘及多点触控等先进理念，这些创新有效地解决了人机交互中存在的沟通问题。包括iPhone简单流畅的

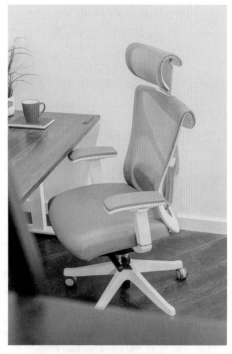

图1-36 人体工学椅

操作体验，圆润边框设计展现的人性化关怀，与其他苹果设备无缝互联展现的可扩展性，iOS界面设计符合用户操作习惯，软硬件高度优化融合的流畅性能等。总之，苹果产品的外形设计与人机交互高度一致，完美阐释了形式与功能的和谐。

国内以小米为代表的科技公司也作出了很大的创新。其自研的MIUI（小米用户界面）操作系统就很符合功能美学。在界面设计上，MIUI注重用户体验，界面简洁、直观，界面元素精心设计，易于理解。多任务管理器、流畅的动画过渡效果与MIUI生态系统中的其他设备（如智能家居）紧密结合，赢得了大批年轻化消费群体的青睐。

（六）高科技设计之美

现代高科技设计具有一些共性特征，比如简洁的外观造型、先进的材料应用、充满科技感的黑白色调、人机交互的便捷性和智能性等，这些特征让产品在视觉和交互上散发出强烈的先进的科技感与未来感，体现人们对技术进步的崇拜。

特斯拉电动汽车（图1-37）就是一款充满高科技设计之美的典型产品。简洁、流畅的外观线条，充满未来感的车身颜色，车内用于交互的尽可能简化的物理按键，大屏幕的触摸屏，还有与之搭配的智能自动驾驶技术，使特斯拉在交通工具的设计上独领风骚，一直引领着电动智能汽车的发展方向。

　　Nothing公司2024年3月5日推出的Nothing Phone（2a）（图1-38），延续Nothing Phone简洁的设计风格，背板为透明机盖与可自定义的Glyph灯带，用户可以直观地看到内部组件，让手机整体具有科技感。其操作系统NothingOS，采取极简圆润的矢量图形视觉风格，在交互方面，通过自定义的LED灯效与振动反馈，提供独特的视觉与触感反馈；在系统页面上，打造智能反映用户兴趣的主界面，旨在减少用户的过度滚动操作，实现开箱即用的便捷体验。

图1-37　充满科技感的特斯拉电动汽车　　　图1-38　Nothing Phone（2a）

　　不同时代的工业技术美是一面反映人类社会文化、技术和美学的镜子。这些经典产品和建筑不仅承载了各种技术之美，而且记录了人类不断追求卓越的历程。

三、信息科技之美

　　信息科技中最为通用的就是信息通信技术（Information and Communications Technology，ICT），信息通信技术是一个涵盖性术语，覆盖了所有通信设备或应用软件，包括收音机、电视、移动电话、计算机、网络硬件和软件、卫星系统等，以及与之相关的各种服务和应用软件。

　　伴随着信息科技在智能时代浪潮中的加速发展，新产业、新业态的诞生与演进，以及数字化对人类思维方式和生活习惯的改变与塑造，信息通信技术对人们的传统认知产生了新的影响，在赋予人类新的选择、给予未来无限可能的同时，也改变了艺术的形式和内容，为计算机之美、AI之美、交互式之美、虚拟现实之美等新情景美学形式的形成提供了技术支撑。艺术创想在助力探索更多未知领域的同时，信息通信技术也推动了艺术与设计的形式飞跃，并形成了新技术之美的符号与特征。

　　首先，信息科技之美虽然体现的是当代的一种审美形态，但是仍然离不开原发性的审美要素。几何学的"和谐比例观"作为艺术的重要元素之一，至今仍旧规范着"美"的创造。20世纪70年代末至80年代初，具有图形处理功能的计算机为数学和美术的结合开辟了"微通道"，产生并发展了"数学美术学"。数学美术学研究的对象是现有的一些数学公式，如复变函数的表达式，三角函数的正弦、余弦、正切公式，以及双曲函数的双曲正弦、余弦公式等，采用计算机技术中的多次叠加方法，利用线条和色彩来绘制数学公式中的细节图案，得到一幅幅美丽的作品。麻省理工学院媒体实验室的前田·约翰（John Maeda）与几位数字设计先驱一同组建的"美学与计算技术小组"（Aesthetics and Computation Group，ACG），就是一个致力于将艺术、美学、软件工程、计算技术、思维探索和手工制作结合在一起的学术组织。多年来，在ACG里诞生了许多著名的作品（图1-39）和学术成果，包括大家熟悉的面向可视化和艺术创作的编程语言Processing，以及为信息时代的"分形几何"（图1-40）与"拓扑几何"（图1-41）提供了生成具有几何数学美感的艺术符号的软件工具。

图1-39　本·弗莱（Ben Fry）*isometricblocks*

图1-40　分形几何

图1-41　拓扑几何

　　其次，信息通信技术的发展改变了手工时代和机器时代的技术美学，开创并形成了独特的数字化信息美学特征。例如，信息通信技术既能将静态的艺术载体全面转变为交互式多媒体的动态美学形式，又能利用文本快速自由地生成图像，形成计算机的人工智能审美模型。由于智能技术不够强大，在文本转图像和图像转图像的过程中还存在图形与人的主观想法和审美意识不匹配的问题。国际新媒体艺术之父，英国科学、艺术、技术综合学科教授罗伊·阿斯科特（Roy Ascott）说："当我们进入21世纪，我们与外部环境（充其量是一种模糊的界限）之间的接口正在变得日益数字化。我们的感知能力越来越受来自计算机的控制，我们对大量与人有关的事物的认知信息也逐渐受到了控制。"罗伊·阿斯科特在《未来就是现在——艺术、技术和意识》一书中收录了大量有关远程通信艺术的文章，包括《艺术和远程通信：走向意识网络》《远程拥抱中有爱吗》《从表象到出现：暗光纤，装在盒子里的猫和生物控制系统》《赛博知觉建筑》等。其作品《文本的褶皱：一个全球性的童话故事》（*La Plissure du Texte: A Planetary Fairy*

Tale）（图1-42）对远程通信的艺术形态进行了分析和概括，提出了分布式作者身份与"远程心态（Telenoia）"的概念，探讨了全球远程信息交流形成的心理状态问题。随着无线电话、广播、电视、无线电、网络、人造卫星、视频会议、计算机等媒介用于进行数字信息传输，使用远程通信设备和远程通信技术创作的艺术品已经颠覆了面对面交流的艺术审美意识。

图1-42　《文本的褶皱：一个全球性的童话故事》（*La Plissure du Texte: A Planetary Fairy Tale*）
罗伊·阿斯科特

再次，技术美强调科技进步与社会发展和自然环境的和谐统一，它把人的科技视野与人文视野结合在一起。世界首先是客观存在的物理世界，它的存在是不以人的意志为转移的；同时，世界又是人的世界，人是充满欲望、需求、想象和情感的，因此人也要把这个世界塑造成充满人的感情色彩和审美情趣的世界。技术美正是实现这种沟通的方式。工业时代包豪斯技术美学的宗旨就是寻求体现人与机器、人与工业产品的和谐。现在，人机交互不仅被提升到新的高度，而且延伸出UI、GUI、UE、UX、UED、UXD、UCD等体现以人为本的、强调用户体验的人与数字界面交互的美学形式；而且在智能机器人越来越类人的今天，人工智能技术成为一个越来越综合的学科，研究该学科不仅需要人们具有坚实的计算机基础，还需要研究人的情感与审美方式，尤其是技术实现与道德伦理层面的人类真善美的和谐发展已经成为重要的美学认知。

最后，信息科技在迅猛发展，信息科技的美也在不断地拓展和升华，新的ICT之美的理念也在不断产生，但是无论如何，科学技术为人类服务并带来审美感受的基本要素是不会改变的，科技美会沿着螺旋式上升轨道持续发展。下面将从生成艺术、数据可视化、万物互联、沉浸式体验等前沿方向阐述ICT之美的发展与特征。

（一）生成式艺术之美

人工智能是计算机科学的一个重要组成部分，主要研究用计算机来模拟人类某些智力活动的有关理论和技术，包括机器学习、人机交互、计算机视觉和知识图谱等研究方向。

自2006年起，机器学习领域的一个分支——深度学习（Deep Learning），逐渐引起了学术界的高度重视，如今已经成为互联网大数据和人工智能领域的一个热点话题。深度学习是一种模仿人脑的机器学习方法，它通过构建多层模型结构，对输入的数据进行逐层的特征提取，从而实现从低层信号到高层语义的有效转换。最近几年深度学习技术在绘画创作、诗词创作、图形图像生成修改等艺术领域的应用都取得了较大的突破和创新。

九歌是清华大学自然语言处理与社会人文计算实验室（THUNLP）的人工智能诗歌创作系统，该实验室是国内最早从事相关研究的科研机构。九歌致力于探索AI技术和人文领域的跨界融合，运用最新的深度学习技术，学习了大量中国诗人的作品，具备了不同于其他诗歌生成系统的特点，如多模态输入、体裁风格多样化和人机交互创作模式等，为中华优秀诗词文化的传承与全新发展做出了贡献。

在计算机视觉、计算机图形学等领域，图像合成是一个重要的研究方向，它有诸多应用，比如根据文本描述生成图片，实现图像在不同模态间的相互转换，或者是对图像进行编辑、修复、上色、超分辨率等操作。生成对抗网络模型的出现大大促进了图像合成的发展，大家在软件上所见到的一些可以改变自己容貌、年龄的"时光机"滤镜便是基于该模型的应用（图1-43）。

图1-43　Face App

除了"时光机"滤镜，还有"风格迁移"技术。"风格迁移"主要利用卷积神经网络来提取想要迁移的画面的特征，将此画面的风格迁移到新的图像甚至视

频上。例如，将抽象的油画风格迁移到一张拍摄的照片上。一些拍照软件中的风格滤镜采用了此技术（图1-44）。

图1-44 Prisma

在生成式人工智能中，AI绘画是基于文本描述自动生成图片的（Text-to-Image）最热门的科技之一。2022年8月，一则关于AI作品的新闻引发了人们对AI绘画的激烈讨论。由Midjourney生成的数字油画《太空歌剧院》参加了Colorado博览会的艺术比赛，并且夺得了冠军。这在艺术史上是前所未有的，它在引起众多争议的同时也进一步推动了AI绘画艺术的发展，让世人深深认识到了AI在艺术创作领域的潜力。

我们今天所看到的AI绘画工具基本上是基于扩散模型建立的，近几年发布的工具，例如Midjourney和Stable Diffusion，让普通业余爱好者只需在文本框中输入几个单词就可以创作出复杂、抽象或逼真的作品。

（二）数据可视化之美

在信息时代，来自新数据源的数据集非常庞大复杂，大数据意味着更多的信息，而数据可视化可以为更多的信息提供更全面的洞察，更全面的洞察则有助于开发全新的解决方案。

数据可视化是一种让数据变得有意义的方法，通过丰富的表现形式以展示数据的内涵和特征，让人们更容易发掘和理解数据的价值和规律。在大数据时代，只有有效地收集、分析和呈现海量数据，才能更充分地体现数据的意义，而艺术可视化就是实现这一目标的绝佳方式。数据的艺术可视化与技术结合后的丰富表现形式给人们带来了不一样的美学体验。

作品《中国古代人物家族树》展现了历代家族数据树的生长与衍化（图1-45），带有科技美感的感召力和震撼力，同时蕴含着丰富的科研价值。家族树的主干和

支干，不仅形象地展现了历史上大型家族的内部结构，还反映了中国古代社会的兴衰变迁，揭露了"一子多父"等历史问题背后矛盾的血缘关系。这件作品的创作过程，是艺术与技术、感性与理性的完美融合，从二维视觉图形再到三维立体呈现，从数据整理到数据结构再到算法的实现，单一的艺术或技术都不能够达到这样的效果。

图1-45 中国古代人物家族树

荷兰皇家自行车联合会为BMX自由式锦标赛开发了一个实时数据可视化平台，能够通过传感器追踪骑手在公园的表现，并用轮胎痕迹作为隐喻在屏幕上显示骑手的数据，包括速度、高度等（图1-46）。这一可视化平台不仅提高了比赛的趣味性和观赏性，还为评委提供了更多信息以评价骑手的技巧。

图1-46 BMX自由式锦标赛实时数据可视化平台

参数化设计是一种设计方法，它通过设置不同的参变量来控制或影响设计结果的各种重要特征，而参变量的数值变化会导致设计结果的变化。参数化设计中的大数据涵盖了人们对产品的需求，如活动行为、使用环境对设计的限制等。在进行计算机参数化设计时，往往需要先找到这些影响设计的主要因素并将其参数化，大数据作为前期调研的部分，是参数化设计的重要基础。参数化设计在不同领域有着广泛的应用，如室内设计、景观设计、工业产品骨骼的设计、建筑单体结构和外表皮的设计等。

扎哈·哈迪德（Zaha Hadid）等前卫建筑设计师率先将参数化设计运用到实践当中，极大地提升了设计效率，并且创造出许多前所未有的建筑造型和轮廓。北京大兴机场就是该设计师的杰作之一（图1-47），其外形酷似"凤凰展翅"，设计上清晰可见的是扎哈招牌式的曲线，但在布局上则呼应中国传统建筑原则，以一个中央庭园为中心，向外延伸出围绕着中心、相互联系的空间。航站楼的天窗完全采用最先进的建筑信息模型（BIM）技术构建，模拟三维实体，并通过计算机参数不断进行调整。因为这个天窗不仅需要一个像窗花抑或是祥云一样优美的造型，还得考虑结构上的可行性。拱形屋顶以流动形式的C形柱（图1-48）伸向地面，以支撑建筑物，形成几乎无柱的巨大中厅，白天自然光线可透过网格结构的天窗照射到航站楼内。

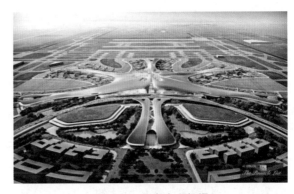

图1-47　北京大兴机场

衍生椅（Generico Chair）是一个采用参数化设计和生成算法的工业设计作品（图1-49），算法根据特定的参数自动生成满足要求的设计方案。这样设计出的椅子既保留了强度和灵活性，又减少了体积和材料的用量，同时也采用了人体工程学设计来保证舒适感。考虑到生成设计制造过程的限制，椅子是用3D打印技术制成的，其外观呈现出的骨骼美感是创意和软件辅助形式设计的独特结果。

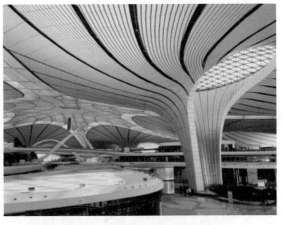

图1-48　北京大兴机场C形柱（自摄）

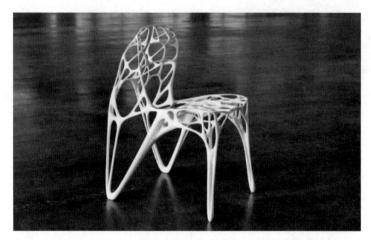

图1-49　衍生椅

（三）万物互联之美

狭义上的物联网是指连接物品到物品所属的网络，从而实现物品的智能化识别和管理——从冰箱、电饭煲等常见的家用电器，到户外随处可见的共享单车，再到可穿戴设备、智能设备甚至是智慧城市、智慧交通，都可以连接到互联网，实现万物互联。物联网应用的初步阶段主要涉及数据的简单传输和接收，但随着技术的发展，更深入的数据分析和智能化决策将成为物联网应用的核心，这是未来发展的趋势。物联网中的传感器等设备会产生大量的数据，而这些数据经过云计算等技术分析、处理后存储到数据中心或者实时共享给物理设备。

"明天又是新的一天"（Tomorrow is another day）是一款智能家居的设计，它能够通过互联网获取实时的天气数据，生成未来的天空图像（图1-50）。它是专门为医院的临终关怀病房设计的，使用了LED屏幕、亚克力透镜和蜂窝状聚碳酸酯材料，以便为病房内的患者提供"看到明天天空的机会"来逃避时间的流逝。

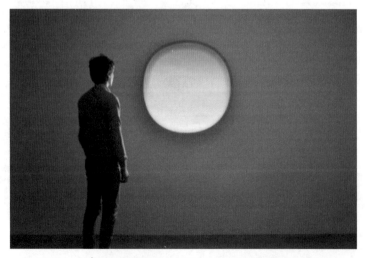

图1-50　明天又是新的一天（Tomorrow is another day）

广义上的物联网是指信息空间与物理空间的结合，将所有事物都变成数字化、网络化的形式，从而实现物品、人、现实环境之间高效的信息交流方式。万物互联的时代，物联网还可以在社区或城市中的大型艺术装置中发挥其独特的作用，能够将日常生活中一些看不见的数据可视化，让居民能够与城市交流甚至互动。

Living Light是一个位于首尔市中心的永久性户外展馆（图1-51），它的外表是一个动态的首尔地图，这个地图根据韩国环境部的空气质量传感器数据，重新划分了27个社区的边界，其动态皮肤会根据有关空气质量和公众对环境兴趣的数据而发光和闪烁。这个地图不仅是一个互动的、环保的建筑外立面，也是一个市民参与的平台。人们可以走进展馆，或者从周围的街道和建筑物观看，人们还可以给展馆发送短信，展馆会用光芒回应人们。

图1-51　Living Light

（四）沉浸式体验之美

沉浸式体验，也被称为心流体验，是积极心理学中的一个概念。它描述了一种人们在从事某种活动时，能够全神贯注，忽略一切无关的外界刺激，并在此过程中感受到强烈的欢愉和满足感的心理状态。

随着信息技术的发展，除了比较常见的动漫或CG等计算机动画，沉浸理论还延伸至人机互动的讨论。人们常说VR、AR等装置艺术提供了沉浸式体验，使受众能够全身心地进入作品营造的空间并与之产生互动，在体验过程中思考作品的韵味，从而产生情感共鸣，达到生理与心理的双重沉浸体验，这种能够模糊虚拟与现实的沉浸式体验也为美学创作提供了新媒介。

虚拟现实（VR）技术是指利用计算机图形系统，以及连接现实、控制的接

口设备，创建出一种可交互的三维环境，让用户在计算机生成的场景中能体验到沉浸感。VR设备所呈现出的一切都是假象，因此这也让其对空间的创造有着无限的可能。VR参观博物馆是近些年的热门趋势，它虚拟的特性能够引领参观者进入展览的新维度。博物馆利用VR打造沉浸式游览、互动展览和震撼的视觉叙事。策展人可以把物体放在情境中并显示其真实规模，从根本上改变游客与艺术和历史的互动方式。伦敦著名的V&A博物馆于2021年推出"好奇的爱丽丝"（Curious Alice）展览（图1-52），作为对传统画廊的补充，参观者被邀请参与有趣的VR体验，沉浸在爱丽丝异想天开的世界中。

图1-52 "好奇的爱丽丝"（Curious Alice）展览

VR创造出的虚拟空间所特有的沉浸感能够带给玩家十分真实的感受，能够很好地激发玩家的同理心。艺术家阿布拉莫维奇（Abramovic）利用这一特点创造了VR游戏*Rising*（图1-53）。游戏以气候危机为背景，在冰川融化、海平面上升这一过程中，阿布拉莫维奇的虚拟化身站在北冰洋中央，被困在一个随着冰盖融化慢慢注满水的玻璃盒子里。她敦促观众反思他们对周围世界的影响，要求他们选择是否通过承诺支持环境来拯救她免于溺水。这件VR作品的深意在于激发人们对气候变化所产生的灾难的同理心，进而增强环保意识。

图1-53 VR游戏*Rising*

增强现实（AR）是一种借助三维注册、实时跟踪等手段，将虚拟场景与真实世界无缝融合起来的一种技术。增强现实和虚拟现实之间有着密切的联系，也有明显的区别。虚拟现实能创造出一个完全虚构的世界，而增强现实则能在现实世界中增添、放置虚拟的元素。其虚实结合的特性使其具有"非接触"性，可以应用在如AR试穿、智能家居、文旅服务等方面。

时尚品牌Coach推出了一款由超级计算机提供支持的AR镜子（图1-54），该镜子使用计算机视觉模型以4K分辨率渲染服装和手袋，使用3D身体跟踪和布料模拟来帮助消费者试穿逼真的服装，顾客甚至可以移动双手，此时能看到AR镜子里"手提包"随之移动。使用AR镜子进行试衣不仅能够给顾客带来新奇的体验，还能让商店缩小展示、试穿衣物所占用的空间，如此看来AR技术有可能成为零售行业的未来。

图1-54　AR镜子

华为增强现实抬头显示系统（飞凡R7视觉增强AR-HUD平视系统，如图1-55所示，以下简称"华为AR-HUD"）运用"所有信息所见即所得"这一原则，有效保障用户行车安全。华为将其在通信领域领先的全光交叉技术，开创性地应用到华为AR-HUD中，可将仪表信息、安全辅助提示，以及覆盖多车道的AR精准导航等信息贴合实际道路进行增强显示，为驾驶员提供更清晰直观的信息指引。在自驾旅途中，华为AR-HUD通过AR技术将地图POI（Point of Interest）信息与实景叠加，实时为用户推荐沿途的网红餐厅、充电站等信息，极大地方便了人们的出行。

AR不仅在零售业、汽车行业大放异彩，在文脉传承方面也有独特贡献。"敦煌AR智能导览"是国内首个基于单目视觉SLAM的AR眼镜导览项目，现场观众只需一副AR眼镜，便可在数字讲解员"敦敦"（图1-56）的带领下，沉浸式体验敦煌莫高窟的前世今生。作家余秋雨曾说："敦煌不是'死'了一千年的标本，

而是'活'了一千年的生命。"动态的生命在AR技术的辅助下向世人展示它的美感：真实世界与虚拟世界开始交融，一帧帧连环的画面在壁画上跳跃，原本静态的壁画"活"了起来。

图1-55　飞凡R7视觉增强AR-HUD平视系统

图1-56　敦敦

但AR的潜力还远不止于此，苹果（Apple）最新推出的第一部空间运算装置Apple Vision Pro，将数码内容无缝融入实体世界，同时让用户处于当下、与他人保持联系。Apple Vision Pro打造了全3D的无边际界面，让App突破了二维平面显示屏的限制，并通过用户的眼睛、双手与声音，以最自然、直觉的交互方式操控。

苹果（Apple）在硬件方面甚至可以让用户在家中享受到IMAX级别的美学，享受"真实到不真实"的沉浸式体验。Apple Vision Pro为人们的日常交流、娱乐带来了不一般的视听体验，可以说是一个划时代的产物，它将重新定义人们与生活空间的交互方式，大家可以期待它无限的可能性。

（五）人机交互之美

人机交互（Human-Computer Interaction，HCI）是研究人与计算机之间交互的科学，包括人们使用交互式计算系统的相关现象，以及设计、评价和实现这些系统的方法。早期的人机交互以计算机为核心，涵盖了交互设计，随着图形用户界面（GUI）与个人计算机的出现与普及，产品更注重用户的使用过程。

交互设计（Interaction Design）要求设计关注到人和产品间的良好互动，因此设计时不仅需要用户的背景调研、过往的使用经验，还要根据用户在操作过程中的体验、感受不断进行调整，最终设计出符合用户要求的产品。可用性是交互设计的基础，也是十分重要的指标，是对可用度的整体评价。此外，交互设计要求注重用户的期望和体验，以确保用户在接触产品或服务的各个环节都能感到和谐。

用户界面（User Interface，UI）也是交互设计中很重要的一环。用户界面设计通过系统性协调构成界面的所有要素，完善人与界面信息交流的手段及过程，从而提高人与界面信息交流的效率，满足用户的需求。它是计算机技术和信息技术飞速发展的产物，包括人机交互、操作逻辑和界面呈现等，应用于网站建设、系统开发和游戏等众多方面，不仅能让软件或网页有美感、有个性、有品位，还能让用户的操作体验舒适、简单和自由。

除了有关计算机的交互设计，交互装置艺术也是交互美学的一个重要实践。早期的交互装置以灯光、声音、机械装置为主，通过组合、挪用现有的成品，赋予它们新的意义。现在越来越多的交互形式被开发出来，多种交互方式融合的艺术装置也开始出现。新媒体时代的装置艺术作品受到了虚拟现实、全息投影、数字影像和多感官技术的影响和启发，打破了传统装置艺术的创作方式，具有了更强的空间性和交互性，共同参与和渲染熏陶的性质也成为作品重要的特征之一。

teamLab是数字艺术领域较为知名的团体，他们通过数字艺术来探索人与自然、人与世界间的新关系，擅长使用巨型的屏幕来与参与者进行实时的交互。《生命的轨迹》（*Tratls of Life*）是一件展示人与艺术品的融合与共生的作品（图1-57）。当人们走进艺术品空间时，从人们的脚下开始形成痕迹，伴随艺术空间和人们的移动形成一条长线，最后随着画面的旋转变为线团将人们包裹在其中。在这里，艺术作品的世界超越了物理空间，人与艺术世界之间的界限消失了。

图1-57 《生命的轨迹》（*Trails of Life*）

信息科技之美正在重塑现实世界之美，将人类的思想、精神和千年艺术以数字具象化、信息化形式保存，并以全新的方式呈现在人们面前。

课上思考题

1. 你是如何理解科技美学这个概念的？

2. 随着工业3.0、工业4.0的快速发展，你认为未来工业技术美学会呈现出哪些趋势和特征？为什么会出现这些趋势和特征？

课下作业题

1. 调研两个古代中外不同时期因技术进步促进艺术发展的案例，并明确讲述其中科技与艺术的关系。

2. 工业技术在各领域的应用百花齐放，除了本教材中提到的工业技术美学案例，请针对每个工业技术美学特征举一个其他案例。

3. 通过上网搜索及查阅相关文献，请你畅想未来信息技术会以何种方式影响美学？

第二章　信息科技影响下的艺术发展

第一节　视　觉　艺　术

一、信息科技影响下的绘画

（一）绘画与科技

在历史的长河中，技术的进步不断地改变和塑造着绘画的风格，并改变着绘画的载体和方法。从最早的岩壁、木材到纸张，再到油画布、水彩纸等，绘画媒介的丰富大大解放了艺术家，使他们能够探索各种艺术形式和表达方式。纸张的出现使精细的线条和微妙的笔触得以存在，而油画技术的发展则使艺术家能够展现更丰富的色彩和质感。在文艺复兴时期，光影、透视和解剖学等科学原理和写实技法的发展对绘画产生了重大影响。正如达·芬奇的《最后的晚餐》中对透视的应用（图2-1），能够准确地表现空间和深度；而解剖学的研究则帮助人们更准确地表现人体结构，这都使得绘画的艺术表现力和视觉效果大大提升。

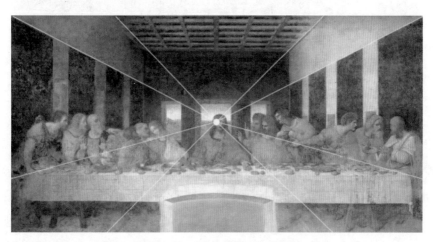

图2-1　达·芬奇《最后的晚餐》

　　工业革命时期，机器与速度催生了绘画历史上的未来主义，影响了许多20世纪的艺术运动，如装饰艺术、激浪派、结构主义、超现实主义和达达主义等。随着光影和摄影技术的发展，绘画迎来了更多的挑战和机遇。绘画为摄影提供了理论经验，丰富了摄影的内涵；摄影可以记录客观现实，使得艺术家不再需要完全依赖记忆和想象来进行创作，比如安格尔《泉》中的少女形象，就是根据摄影家纳达尔于1856年所拍摄的照片描绘的；能够具象化地捕获奇妙的影像和随即而逝的感受。摄影技术因绘画艺术而得以延伸，绘画艺术因摄影艺术而吐故纳新。

　　进入21世纪后，随着计算机和数字技术的飞速发展，数字绘画应运而生。20世纪中叶以后，发达国家就有少数艺术家成立了专门研究数字技术的机构。20世纪末期，随着计算机技术的不断发展，数字图像时代的综合绘画创作进入一种更直接、更自由、更能充分体现艺术家自身观念和想法的状态中，大大提高了创作的效率，增加了形式上的可能性。比如中央美术学院的陈琦教授，一直致力于将中国水印木刻与新媒体融合，其作品《1963》不仅结构丰富多样（图2-2），而且尺幅极大，足足有7.8m×3.35m，他也承认，对于这个尺幅的作品，传统的手段完全没有办法了。不难看出，有了数字媒介的加入，艺术家可以在一定程度上摆脱材料的限制，在前期阶段就可以更自由、更纯粹地去构思作品。

图2-2　《1963》

　　绘画作品是艺术家从直觉到记忆、从联想到理解的思维与创作过程。技术发展影响着时代的发展趋势，也影响着艺术家们认识世界和思考问题的方式。20世纪数字技术的运用和数字网络平台的出现，改变了艺术家的创作观念，使艺术家的创作思维不再拘泥于某一特定的历史时期、某一类题材或者某一种技法，技术的发展为艺术家们带来了更高的思维和更广的眼界，以及全新的构思方式和创

意边界。媒体艺术家雷菲克·安纳多尔（Refik Anadol）使用算法创作出了名为
*Memory Void*的作品（图2-3），将大量数据转化为具有流动感和抽象美的艺术作
品。其特定场地的3D数据雕塑和绘画、现场视听表演和沉浸式装置采用了各种虚
拟和物理形式，在大量数据中形成了令人惊叹的美学，曾经肉眼看不见的东西变
得可见，为观众提供了一个新的视角和叙事世界。

图2-3　*Memory Void*

纵观西方艺术史，每个时期所建构的绘画形态都是伟大的创造，每个时期的
艺术家都是在对绘画本体的再认识和对旧有绘画理念的追问与反思下，以新的理
念和姿态对旧有的设计进行修正或颠覆的，从而创造出不同于以往的新的绘画形
态。他们的作品甚至打破了过去的设计标准，创造了新的设计理念和思潮。

（二）信息科技背景下的绘画

1. 数字绘画

计算机技术与艺术的融合，使艺术的形态发生了革新而向多元化发展。数字
绘画艺术作为数学图像艺术的一种表现形式，为艺术家进行绘画创作提供了新的
有利条件。一款很火的智能数字绘画软件NVIDIA Canvas吸引了众多设计师和艺
术家的目光，它配备了由 NVIDIA RTX提供动力支持的嵌入式 GPU（图形处理
器），为用户提供了实时绘画的数字工具。艺术家可以使用先进的 AI 技术将简单
的笔触快速转变成逼真的风景图，加快概念图创作、探索并腾出更多的时间进行
创意表达。

虚拟现实技术的沉浸式体验仿佛给绘画加了一个维度，让绘画创作成为一
种在三维空间中的雕塑式创作，并且这个空间可以是没有边界的。艺术家的创作

自由度被再一次拓宽，以前所未有的沉浸式体验感为艺术体验以及艺术创作打开了新的大门。早在2016年，中国台北故宫博物院的VR成果展上，以元代赵孟頫的《鹊华秋色图》为原型，将古典名画重构为虚拟的三维空间，邀请体验者走进画中，零距离观赏古木、河流与远山，体验古人遨游山水的心境。虚拟现实技术改变了观看绘画的位置，观者从被动的静止观看，变成了互动式的沉浸体验。而法国VR画家安娜·芝莉雅娃（Anna Zhilyaeva）运用Tilt Brush创作了一系列震撼的VR画作（图2-4），她一边将科技手段带入绘画中，一边用混合现实的绘画来

启发人们去认识和探索艺术。Tilt Brush 这款VR绘图工具不仅打破了长期以来人们远距离观赏艺术作品的局限，还能让艺术家可以在虚拟实境中创作立体画面。安娜将VR与传统的绘画和雕塑技法结合，这种结合方式突破了空间和万有引力对艺术创作的局限性，提供了创造任何体积的绘画并进行延伸的各种可能性。

图2-4 安娜用Tilt Brush绘画的过程

由此可见，现代科技使艺术家不断获得介入艺术绘画的新的创造手段和载体，使绘画以一种开放、鲜活、宽容的姿态满足了多元的表达与呈现。与此同时，绘画也获得了全新的创作形态、手段及传播途径，获得了更为自由的发展空间。

在2021年"元宇宙元年"之后，VR绘画就已多次登上荧屏展现在公众面前。2022年央视元宵晚会、2023年湖南小年夜春晚都已有VR绘画的身影出现。在中央广播电视总台2023年春节联欢晚会中，5G、8K超高清、三维菁彩声、VR/AR/XR等技术轮番助阵，将观众的视听体验提升到极致。创意节目《当"神兽"遇见神兽》就利用了VR三维绘制等新技术（图2-5），在虚拟世界中绘制凤凰，惊艳的效果让VR绘画被越来越多的人关注。在2024年大湾区春节联欢晚会上，跨界音乐人

携乐队激情唱响国风摇滚歌曲《龙族》，制作团队在舞台上植入了多种书写方式的"龙"字AR虚拟元素，包括甲骨文、金文、篆文、隶书、草书等。在实时呈现摇臂、飞猫两台虚拟机位的AR效果时，以多视角展现舞台的AR植入效果，虚拟元素与歌手和乐队的摇滚节奏完美

图2-5 2023年春晚节目《当"神兽"遇见神兽》

融合。

2022年年底，南京市"平行生长——AR概念艺术展"（图2-6）吸引了众多观众前来观展，在这个冬季燃起了一场"艺术+AR"火焰，冒冷汗的粉猪、机械身躯的甲壳虫、喋喋不休的萝卜……各色动态形象纷纷从静止不动的作品中"走出来"，变成观众身边的"朋友"。由此营造出来的"元宇宙"世界又一次展现出独特魅力。借助

图2-6　"平行生长——AR概念艺术展"中的"喋喋不休的萝卜"

AR技术，绘画、艺术装置等作品呈现出活灵活现的动态效果。在这一技术的支持下，体验者只要下载App，不仅可以进入"元宇宙"世界欣赏艺术作品，还可以像编辑PPT一样创作和设计属于自己的增强现实的"元宇宙"。让作品在真实环境和虚拟物体之间重叠之后，能够在同一个画面及空间中共存。

当代艺术家玛丽娜·费德洛娃（Maria Fedorova）在上海视觉艺术学院举办的大型艺术展览项目"宇宙之梦"（Cosmodreams）汇集绘画、雕塑、影像、数字艺术等多种形式的作品，构建出一个以宇宙为背景的想象世界。"宇宙之梦"里多层次的数字技术让观众与艺术的互动更加感性，大家纷纷使用"宇宙之梦"微信小程序扫描作品，探索隐藏其中的AR场景（图2-7）。

图2-7　玛丽娜·费德洛娃"宇宙之梦"主题展览

由此可见，数字绘画势不可当，为人们提供了一种空前的"视觉盛宴"，并被越来越多的参与者所认识、掌握和热爱。它改变了艺术家对于传统绘画中形式和结构的认知，随即掀起一波生成美学、随机审美的新风尚。技术的发展不仅推动了艺术家创作观念上的变革，也使鉴赏者的审美心理发生了很多转变，这是数字技术运用使作品的表现形式多元化，高雅与专业的艺术更加平民化、大众化、普及化的必然结果。数字绘画为鉴赏者带来不同的观赏角度与思考。

2. 人工智能绘画

最早的计算机绘画系统出现于20世纪60年代，这些系统主要用于绘制简单的几何图形和线条。20世纪80年代，图像处理技术的兴起，使计算机可以处理更复

杂的图像。20世纪90年代，神经网络开始得到广泛应用，这使计算机可以更准确地识别和分类图像。21世纪初数字艺术的出现，研究人员开始探索使用计算机生成艺术作品的可能性，他们试图使用计算机算法来实现传统的绘画技法和艺术风格。2015年，研究人员提出了神经风格迁移算法，这是一种可以将不同绘画风格融合到一起的算法，这种算法成为后来AI绘画的技术基础。

近年来火遍全网的生成艺术（Generative Art），就是基于人工智能技术的艺术形式。生成艺术是指艺术家应用计算机程序或一系列自然语言规则，或者一个机器或其他发明物产生出一个具有一定自控性过程的艺术实践，该过程的直接或间接结果（例如生成静态或动态的图形）是一个完整的艺术品。生成艺术的核心是计算机程序通过学习艺术家的作品、图片、声音或文本等大量样本数据，来掌握并模仿创作者的创作风格。例如，GAN网络的诞生就为生成艺术提供了强大的支持，它可以通过对大量图像数据进行学习，生成出新的图像，人们也可以将其作为创作工具辅助完成绘画作品。2019年，在《AI绘画——生成神经风格》（图2-8）中，约书亚·斯坦顿创建的产品采用AI输入，创建了一个周期性的反馈过程，构成了艺术家与AI之间的创造性合作。深度神经网络的新发展有可能从根本上改变艺术家和观众体验和了解现有绘画及其潜力的方式。在他看来，人工智能网络为绘画提供了新的视野，使其超越了以往的界限，人们借此可以制作出新颖的艺术作品，并产生"新美学"。

图2-8　约书亚·斯坦顿《AI绘画——生成神经风格》

2019年5月，人工智能机器人"夏语冰"以中央美术学院研究生的身份毕业，"夏语冰"是"微软小冰"机器人的众多化名之一。它以情感计算框架为基础，通过综合运用算法、云计算和大数据，经过22个月的训练，在人工智能创造力开发模型的基础上，学习了跨越人类历史400年，共236位画家的作品后，学会了"画画"，并成为中央美术学院的"编外"毕业生，她的作品集《历史的焦虑》

在研究生毕业展上首次展出（图2-9）。不仅如此，2021年10月，"夏语冰"与邱志杰教授联合创作的作品集《山水精神》，在迪拜世博会中国馆展出。另外，它的个人作品集《或然世界：谁是人工智能画家小冰》是首部AI绘画作品集，已由中信出版社出版。

3. 3D打印绘画

3D打印绘画可以模拟传统的绘画效果，如水彩、油画等，也可以创造出独特的立体绘画效果。一些艺术家使用3D打印笔在纸张上绘制出立体图案，对图案进行3D打印，制作出具有立体感的绘画作品。"3D打印世界名画"是数字技术与人文艺术结合的新领域，这种技术可以通过3D打印机和数码模型，将传统的二维艺术作品变成三维实物（图2-10）。

在3D打印绘画创作中，不得不提的是德国艺术家科妮莉亚·库格尔迈尔（Cornelia Kuglmeier），她曾获得Doodler of the Year Award年度奖，作品就是让人惊艳的《Sagrada Familia大教堂》（图2-11）。这一作品历时4个月，是先"画"出不同的部件，再组装而成的，总共耗费超过了1000卷耗材。

日产汽车委托艺术家团队利用3Doodler打印笔，绘制出一个1∶1尺寸的逍客Black Edition汽车模型。这个创作团队在艺术家格蕾丝·杜普雷斯（Grace Du Prez）的领导下，总共使用了13.8千米长的耗材。这是世界上首次用3D打印笔制作的汽车模型（图2-12）。该模型不仅体积宏大，细节也不容小觑。

图2-9 "夏语冰"《历史的焦虑》

图2-10 3D打印作品《蒙娜丽莎》

图2-11 3D打印作品《Sagrada Familia大教堂》

图2-12　3Doodler打印笔"绘制"的汽车模型

综上所述，信息技术与绘画的相互促进，不仅推动了绘画的发展和呈现形式的创新，并且为艺术家的精神表达和社会文化传播注入了新的生命力，为当代艺术创作提供了新的思维方式。艺术家正在不断探索，将多种技术和领域进行跨界融合，以创造出更加独特、创新和多样化的艺术作品，从而呈现出多元化、跨界化、交互化、数字化、智能化、社会化和共享化的趋势。这种融合的趋势不仅推动了艺术的发展和进步，而且为观众带来了更加丰富和新颖的艺术体验。

二、信息科技影响下的设计

（一）设计与科技

设计是指有意图地创造或计划出某种产品、系统、建筑、艺术品或服务等的过程。设计的目的是解决问题、满足需求或达成特定的目标，就是在相互约束的条件中改善人的环境、工具及人自身。

设计的历史与发展贯穿着人类的文明历程。从古代的工艺美术品，到工业革命的机械化产品，再到今天的数字化信息产品，设计一直在技术的助力下，在美学和功能的平衡中不断发展。例如，在印刷类的产品包装、宣传广告等平面设计中，设计以多种方式创造图片与文字，并结合符号呈现，以达到舒适或吸引人的视觉效果，并展现相关信息。在对产品的造型、结构和功能等方面进行综合性设计的产品设计中，技术美学塑造了符合人们需要的实用、经济、美观的产品。在信息时代，设计与信息通信技术的融合为人类带来了新的设计理念与设计领域。例如，用户界面（User Interface，UI）、设计与交互设计（Interaction Design，IXD）得到了越来越多的关注，用以改善信息时代用户在使用产品，以及与产品发生交互时的主观感受，且带来效率的提高、创造力的激发、创新领域的拓展和用户体验的提升。交互设计是定义、设计人造系统行为的设计领域，它定义了两个

或多个互动的个体之间交流的内容和结构，使之互相配合，共同达到某种目的。交互设计努力去创造和建立的是人与产品及服务之间有意义的关系，关注用户需求。其中，华为的鸿蒙系统HarmonyOS就将不同的App（应用程序）通过手机、计算机、手表等不同的终端和用户连接在一起，同时将地图、打车、餐馆、娱乐等不同功能的软件通过通信技术实现万物互联（图2-13）。

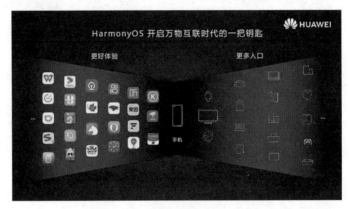

图2-13　华为鸿蒙系统HarmonyOS

此外，随着人工智能、机器学习等技术的出现，智能产品设计也应运而生。家居生活场景中有许多智能产品。小米公司的"小爱同学"通过与人的对话进行交互，就可以控制家中的音响、电视、灯具等各种电子设备，实现智能家居的互通互联，改变了人们的居家生活方式（图2-14）。近年来火爆的新能源汽车是体现人工智能、机器学习、交互设计、人机工程、产品设计等的跨学科设计领域。大型汽车企业如特斯拉、比亚迪、吉利等都推出了无人驾驶汽车，希望通过将AI技术和传统驾驶方式相结合的形式，给用户带来新的驾驶体验。2023年年底，小米汽车也带着"打造先进的移动智能空间"的口号进入大众视野（图2-15）。

图2-14　小米智能家居

图2-15　小米汽车SU7外观与内饰

设计和信息通信科技不断相辅相成，在衣、食、住、行、用各个方面改变着人们的生活方式。

（二）设计赋能信息技术

如今的信息通信技术通常先以数字产品为载体，在这个过程中存在着大量的设计辅助技术应用。高新技术往往存在使用门槛较高、易用性差等问题，而设计在这时充当着技术落地的气垫，可以优化用户体验、提高技术的可访问性和可用性，提升技术美学，使高新科技易于接受和更加普及。

1. 交互心理与情感连接

优秀的设计作用于技术，能使用户更容易理解与技术交互过程中的操作与反馈，减少误触误用，也有助于减少用户学习新技术所需的时间和精力，降低学习曲线。例如，天猫精灵方糖是阿里巴巴人工智能实验室推出的一个人工智能聊天音箱，它同时具有语音交流、智能家居控制和信息检索等多种功能。智能音箱的核心是语音识别技术，它使得用户可以通过语音命令与设备进行交互，依托设计策略来提高识别的准确性，优化交互界面设计，使界面简洁、易读，这些都能帮助用户更好地与设备交互，减少误操作（图2-16）。

优秀的设计作用于技术，使技术落地时能更加关注用户使用技术时的心理感受，有助于打通技术与用户间的隔阂，建立情感连接。

例如AirPods Pro（图2-17），2019年由苹果（Apple）公司设计制造，旨在为用户提供更好的音质和更佳的佩戴体验，是主动降噪蓝牙耳机的扛鼎之作，使用它只需要通过简单的触控操作，如双击播放下一音轨、三击播放上一音轨、长按呼出Siri等，为用户提供了直观且便捷的交互方式。同时，与苹果设备的无缝连接、自动配对及专属弹窗动画等交互设计细节，也大大提升了用户体验，让用户感受到技术的温度，夯实了用户对品牌的忠诚度。

图2-16　天猫精灵方糖

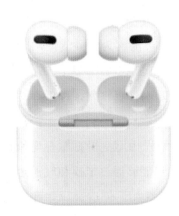
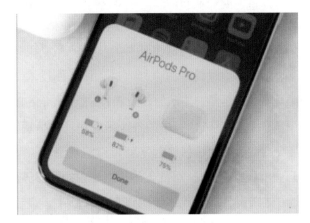

图2-17　AirPods Pro与其手机弹窗页面

2. 技术体验与美学感受

设计将复杂的不易理解的技术封装成用户易学易用的形态，大大降低了技术学习与使用的门槛，使用户能够更加轻松地运用技术达成自己的目标，并在使用过程中感到舒适与自信。例如，随着移动互联网的快速发展，智能手机成为移动互联网发展中最贴近日常生活的工具之一。在硬件设计层面，智能手机便封装了诸多技术，融合了电容屏技术，使图形界面交互可以自然丝滑地在指尖操作；融合了柔性屏幕技术，创造出了折叠屏、卷轴屏等形态，延展了可供信息交互的面积；融合了传感器技术，让人们和电子设备的互动更加真实、有趣。未来更多新型的传感器技术将使人们与智能手机的互动更加多元化，实现更多的功能和应用。在软件设计层面，智能手机封装的技术更是层出不穷，应对用户在各类场景下的需求，功能不断丰富，各类App赋予了智能手机新的意义，手机从过去单一的通话功能，到今天集通话、发短信、摄影、上网、购物、阅读、听歌、看视频、社交、玩游戏、理财等形形色色功能于一身的强大工具，不仅极大地满足了人们多样化的通信体验，而且满足了人们的娱乐社交等需求。

产品设计辅助AI智能技术进入健身领域，可以帮助健身爱好者更好地锻炼。比如，百度公司旗下科技潮牌"添添"发布了一款具有动感沉浸体验的"添添"智能健身镜（图2-18）。其配备了超广角宽动态摄像头和专门定制的宽动态传感器，可以对健身时大幅度的动作轻松捕捉，同时

图2-18　百度"添添"智能健身镜

配置了高性能CPU和高算力的AI处理器，可以实现毫秒级流畅计算，给使用者带来精准的动作纠正，实现了私教般的用户体验与舒适的美学享受。

又如，对于编程这类复杂的技术产品或服务，用户可能因为较高的使用难度望而却步。通过设计的参与改进，可以使技术变得更加友好和易于接受，提升体验美感，从而促进技术的普及和推广。Google Blockly是一种可视化编程工具，它以图形化方式将C语言中的各个函数和模块呈现出来，用户只需要动动鼠标将各个模块按自己的想法拼接起来就可以实现编程，与传统编程相比变得更加直观和易于理解（图2-19）。可视化编程工具中的图形界面使用户能够通过拖拽和放置元素的方式来设计应用程序的用户界面，其中，设计需要考虑如何创造直观并且美观的界面元素，从人们的需求出发确保用户能够预测和理解应用程序的反应，从而使开发者与设计师可以自由且规范地定义元素之间的交互逻辑，实现体验难度的降低与体验美感的提升。

图2-19　Blocky可视化编程操作界面

3. 设计优化与产品吸引力

在竞争激烈的市场中，美观的设计是产品和服务的重要竞争优势之一。设计使技术产品在外观和功能上都更具吸引力，从而大幅度提升品牌价值。例如，戴森在其数码马达与气流倍增等技术基础上融合精巧出众的工业设计，使得戴森吹风机一经面世便稳居吹风机榜首，历经三代升级，收获了越来越多的忠实用户（图2-20）。

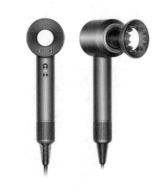

图2-20　戴森吹风机（DYSON官网）

Apache ECharts是百度推出的一款开源大数据可视化图表工具，具备千亿级数据可视化渲染能力，支持折线图、热力图等丰富的可视化图表类型，提供直观、可交互的数据可视化图表（图2-21）。可视化图表中蕴含着大数据技术采集的庞大数据集，要想合理、清晰地表现数据结构，就需要在设计层面理解数据的特点，考虑数据的趋势、比例和关系等，运用适当差异化的可视化元素来呈现数据，并在图表中选择合适的颜色和视觉效果，以增强数据的识别力、表现力和吸引力。

图2-21　ECharts图表模板

DJI Mavic 3 Pro，是大疆推出的新一代三摄航拍机，搭载了哈苏主摄像头与双焦段长焦相机，支持43分钟长续航、全向避障与15千米高清图像传输等核心技术，且具备焦点跟随、智能返航、一键短片等智能技术，能够帮助摄影师更加自由地创作（图2-22）。作为一台集成了最前沿航拍技术的生产力工具，DJI Mavic 3 Pro延续了MAVIC家族的精简流畅的设计语言，极具科技感与工业美感，其全新

的三摄模组外观使其在航拍机市场独树一帜，不仅能够更有效地满足用户航拍所需，而且大大提高了产品辨识度与吸引力。

图2-22　DJI Mavic 3 Pro

（三）技术推动设计

技术辅助设计的融合与升级具有多方面的意义，既可以显著提升设计的效率、创意和质量，降低成本，助力可持续设计，又可以拓展设计的更多可能性。

1. 传统设计范式的打破与设计流程的更新

新技术的出现会打破一以贯之的设计范式，全新的设计理念和方法会为设计开辟新的空间，同时为了与技术保持最佳的匹配，也会顺应而生相应的设计思维与方法论为应用作指导，设计师由此可以更快捷地完成任务，将更多的精力投入创意思考。例如，"即时设计"是一个融合了即时通信技术，使用户可以在线设计协作的平台，技术的改进使用户无须安装任何软件，直接通过浏览器访问，用户可以在任何地方使用，同时也保障了自动保存和多设备同步。即时设计还内置了一些技术辅助设计的功能，如图像处理、自动对齐、网格和标尺等，通过自动化或简化烦琐的设计任务，或减少烦琐操作，通过线上即时呈现设计效果，提高沟通效率，从而催生出新的设计流程。即时AI是即时设计推出的AI生成原型工具，是一款支持使用中文描述一键生成对应页面的设计工具，根据输入的文字描述，它将一次生成一张高保真UI设计界面和一张低保真UI设计线框图供设计师选择使用，可以辅助设计师高效地获取原型设计灵感和元素。

Spline是一款轻量化3D在线协作设计工具（图2-23），集建模、材质、交互、动画、代码交付于一身，融合了实时通信与Web3D等技术，可基于网页浏览器直接创建模型，具有强大的在线协作功能，支持输出嵌入网页的3D交互原型，减少沟通与展示成本。Spline AI是Spline推出的一种革命性的AI驱动的文本到3D生成器。用户仅使用基于文本的提示就能创建逼真的3D模型和动画。这项技术彻底改变了3D作品的创建方式，其效率和质量都超越了传统的建模。随着这一系列AIGC

产品的面世，腾讯、网易等公司纷纷进行了将新技术引入设计工作流的实践，试图从中摸索出成本更低、效果更好的设计方法。

图2-23　Spline官网

2. 设计成本的降低与个性需求的满足

技术的融入可以简化或取代曾经繁复枯燥的设计环节，使得设计的低成本、个性化成为可能，满足了信息时代用户的个性化需求。例如桌面级3D打印机，帮助用户简易快速地预览模型的实体效果，大大降低了产品设计过程中进厂打版的成本，使得普通用户稍加学习也可以打印出心中所想的物品。中国Bambu Lab拓竹科技用最前沿的机器人技术彻底革新桌面级3D打印机，把多色彩打印、支持高性能工程塑料等工业级打印机技术带入消费级产品，拉开了业界期待多年的桌面3D打印革命的序幕。

融合了生成式AI的"灵动AI"，是业内首个工业级商品图AI生成工具（图2-24）。它结合自研的商品加场景融合系列专用AI模型及智能审美评价系统，为用户创作高质量商品场景图提供助力。根据用户的喜好和需求提供更多个性化的设计选择，不仅能够更加吸引消费者，增加营收，还大大降低了商家新品的个性化展示成本。人工智能发展伊始，广告业从没想过有一天海报的设计可以不依靠设计师，而用机器完成。

图2-24　灵动AI产品图生成界面

　　阿里巴巴集团在UCN2017年度设计师大会上正式公开了人工智能设计系统"鲁班"，该平台在2016年"双十一"生产了1.7亿个设计素材，并于2018年更名为"鹿班"。通过人工智能算法和大量数据训练，机器学习能力、输出设计能力不断提高，目前"鹿班"每秒能完成8000张banner图的工作体量。"鹿班"通过学习和利用图像算法完成海量商品自动抠图；将设计归档变成"数据"；让智能机器学习设计，生成系统后设计高质量广告，并作出效果评估，完成最终广告生成。

　　更便捷的自动化和数字化工具减少了在严酷环境中设计所需的人力物力成本，同时缩短了设计开发周期。CityNeRF（City Neural Radiance Fields）是对NeRF模型的扩展，NeRF神经辐射场是一种可以从2D图像中重建三维场景的方法（图2-25）。CityNeRF的主要目标是从大量的城市图像中重建城市场景的三维模型，包括建筑物、街道、车辆等元素，引入了地理信息系统数据，以帮助提高重建三维模型的精确性和逼真度，有助于更好地理解和模拟城市环境，进而辅助城市规划、建筑设计、文物数字化重建等。

图2-25　NeRF生成原理图

3. 程序代码与设计生成

　　技术中的应用数学与编程等方法不仅可以高效复现某些艺术设计效果，还以独特的数理美感开辟了参数化设计的新思路与新设计美学的方法研究。Processing是一款开源的编程语言和环境，使用户可以利用编程语言创建图形、动画和交互式程序（图2-26）。Processing 提供了一系列简单的绘图函数，可以帮助用户绘制基本的几何图形，从而复合设计出各种视觉元素，让用户能够通过程式化的程序逻辑快速地创造出视觉艺术和创意项目。Processing还支持通过帧率控制和时间函数来实现动画效果，用户可以利用这些功能来创造流动的图形和视觉动态效果。

　　20世纪90年代，前田·约翰（John Maeda）在担任麻省理工学院媒体实验室（MIT MEDIA LAB）教授期间，采用Classic macOS设计了一系列交互式动态字体作品。这些作品以五本书的形式发行，直接利用程序代码生成设计，对当代字体的创作和发展产生了深远的影响。2014年媒体实验室需要设计一个更加稳定的视

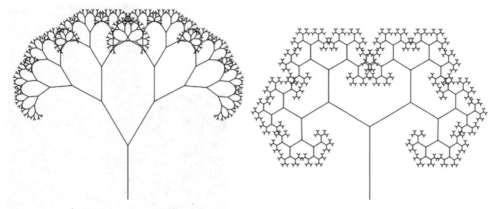

图2-26 用Processing绘制的树

觉形象系统来将23个独立的研究实验室凝聚在一起（图2-27）。设计师希望新形象既简洁独特，也不失去已有的灵活性。经讨论，他们决定新形象要和2011年推出的"射灯"旧标志有一定的联系，于是保留了"射灯"标志7×7的网格分割，一方面，设计师通过代码编程在7×7网格上生成无数充满想象力且风格一致的图形变体（图2-28），包括一个45°的笑脸，标志的灵活变换不仅能衍生出各学院23种子标志，而且能够为学院大量的物料找出最合适的意义对照；另一方面，代码倒过来催生了程式化的像素图标设计风格，体现科技强校对技术的热爱与实验精神，让观者对其印象更加深刻，可识别度也很高。

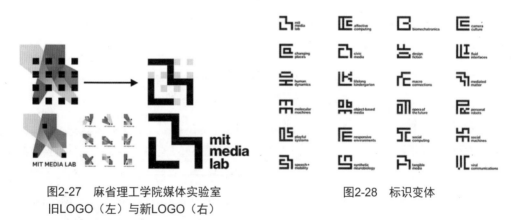

图2-27 麻省理工学院媒体实验室
旧LOGO（左）与新LOGO（右）

图2-28 标识变体

日本设计师原研哉用参数设计优化了北京小米科技公司（以下简称"小米"）的LOGO标志（图2-29），这种设计方法体现了高度的创新性和科技融合式美学。通过大量的参数化圆角对比，发现$n=3$的时候此圆角最具有科技感和生命感，可以达到功能性与美学的平衡。通过参数化设计，小米的LOGO可以在保持品牌识别度的同时，根据不同的应用场景和媒介进行灵活调整，确保在不同的媒介和尺寸上都能保持良好的辨识度，从小型的手机屏幕到大型的广告牌保持一致的视觉效果。

技术为设计提供了强大的工具与平台支持，使设计师能够创作出更多创新、高效和精美的作品。同时，设计也推动了技术应用的不断创新，两者相互促进，成就创新。

图2-29　北京小米科技公司的LOGO

三、信息科技影响下的色彩

（一）色彩与科技

人类从外部世界获得的信息中，大约80%是视觉信息，而视觉信息中大约80%是色彩信息，可以说，人们生活在一个充满色彩的环境中，不仅目光所及，皆有色彩，而且色彩是艺术表现不可或缺的重要元素，而色彩的发展也同样与科技进步同频共振。

1. 颜料色彩与近代科技

在人类文明发展史中，有很长一段时间，人们使用的颜料都是直接取材于自然的天然颜料，这就导致色彩的种类单一，甚至很多颜色是无法获得的。直到14世纪之后，物理和化学等多个学科领域的技术进步直接推进了现代颜料的合成制造，颜料变得不再稀少、昂贵，于是色彩的创新被应用于绘画、纺织、建筑、装饰等与生活息息相关的各个领域。

18世纪以来，人类在知识、科技及艺术领域都取得了巨大的进步，色彩学因此得到了更深入的研究。1704年，英国科学家艾萨克·牛顿（Issac Newton）出版了经典巨著《光学》（*Opticks*），他通过三棱镜进行折射实验，发现白光由不同颜色的可见光混合而成。牛顿在书中阐释了光和色彩的关系，并详细地描述了多种"纯色"的构成，这些理论为日后建立标准化色彩体系打下了坚实的基础。

1706年，德国化学家海因里希·迪斯巴赫（Heinrich Diesbach）与炼金术士约翰·康拉德·迪佩尔（Johann Konrad Dippel）共同研发了一种被称为普鲁士蓝的铁化合物颜料。这种颜料蓝得深邃、浓郁，通常被认为是世界上第一种现代颜料，也就是第一种无机化学颜料。作为昂贵的天然矿物颜料的替代品，普鲁士蓝的出现也为18世纪新型颜料的大规模生产和销售拉开了序幕。此后，除艺术家之外，普通大众及与色彩相关的行业都可以用低廉的价格购得所需的颜料，色彩的应用也因此越来越融入人们的日常生活。

到了19世纪初，大量的画家手册、色彩理论著作及相关论文问世，如德国的

约翰·沃尔夫冈·冯·歌德（Johann Wolfgang von Goethe）发表了《色彩论》，看似无关的科学、哲学和艺术学科互相关联、相互成就。19世纪后半叶至20世纪初期，随着新技术发明的涌现，蒸汽机、化学加工和电力的运用使颜料、涂料、染料的大规模生产成为可能，新型印刷技术也飞速发展，学界涌现了更多的关于色彩的著作和文章，艾伯特·孟塞尔（Albert Henry Munsell）就在这个时期创造了孟塞尔色彩系统。

进入20世纪，波兰裔英国摄影师卡尔·亨切尔（Carl Hentschel）发明了一种全新的三色照相印刷技术，从根本上改变了彩色插图的外观。这一可以精准重现色彩的印刷术的出现，让很多组织和机构都参与进了与色彩相关行业，为色彩设立统一的行业标准。此后，人们开始更加关注商业广告的色彩设计与宣传作用，而彩色印刷也变得更为廉价，越来越多的普通人因此能体验到由色彩带来的审美享受。

自20世纪40年代末第一台电子数字计算机ENIAC（埃尼阿克）在美国诞生以来，电子信息技术为色彩艺术研究的深入展开提供了强大的动力。色彩表达介质迅速发生了深刻的变化，数字色彩色轮目前已拥有超1600万种独特的颜色，颜色的应用在发生革命性变化。

2. 数字色彩与现代科技

随着信息时代生产生活方式的不断变革，人类感知领域的信息化也日趋显著，艺术与设计领域中的很多规律和原则已逐渐能被计算机处理，智能设计和数据分析方法也逐渐融入设计活动中，因此研究人员将目光转向了横跨计算机科学和艺术学的色彩量化计算。色彩设计急需适配计算机和人工智能技术，建成数据化的色彩设计规律模型，因此越来越多的人进行数字色彩的相关研究。

数字色彩也叫计算机色彩，是一种光学色彩，在用计算机进行辅助色彩构成的过程中，显示色彩可以通过色彩要素的数字化变动来准确地获得。在计算机，一幅彩色的图像由许多像素组成，这些像素对应存储器中的"位"，一个像素所占的位数越大，它所能表现的颜色就越多，从整幅图像上看，色彩就越丰富、艳丽。作为色彩学的一种新的体系和形式，数字色彩在计算机中的表示模式主要有以下四种。

（1）RGB模式是通过对红（R）、绿（G）、蓝（B）三个颜色通道的变化以及它们之间相互的叠加来得到各式各样颜色的，多用于多媒体、游戏、图形设计、电视播放等设备和场景中，可以满足用户对颜色精度的需求。

（2）CMYK模式主要用于印刷，由青色（C）、洋红色（M）、黄色（Y）和黑色（B）组成。

（3）HSB模式是基于人眼的一种颜色模式，分别表示色相（H）、饱和度

（S）和亮度（B）。这种色彩模式可以固定HSB中的某一个参数，只对其他两个参数做改变或者只改动其中的一个参数，使用这个色彩模式能帮助人们在调色时对颜色有明确的心理预期，从而快速高效地搭配出科学、美观的色彩。

（4）Lab模式是由亮度（L）和有关色彩的a、b三个要素组成的，a表示从洋红色至绿色的范围，b表示从黄色至蓝色的范围。在编辑图像时，也可以单独编辑亮度通道或者颜色通道，不会像RGB那样相互影响。Lab模式对于Photoshop的图像处理极为重要，它是软件从一种颜色模式转换到另一种颜色模式的内部转化方式。Lab色域是所有颜色模式中最宽广的，囊括了RGB和CMYK的色域。

由于学科之间的差异，艺术属性的色彩与现代计算科学的沟通瓶颈依然存在，两者对于色彩规律的定义和分析方式相差巨大。计算机科学家希望量化色彩特征要素，而艺术家讲究对色彩的认知感受。但是随着信息时代的到来，数字信息技术已经成为信息传播的主流媒介，色彩科学不可避免地被卷入数字化潮流。同时，数字化色彩借助信息技术沟通着不同的光色媒介，弥合了光色加色体系与物料色减色体系的鸿沟，也通过数据与交互促成了新的色彩艺术形式的蓬勃发展。

（二）色彩艺术与信息科技

1. 色彩艺术与人工智能技术

近年来，人工智能技术的快速演进在创意设计领域掀起了革新的巨浪，有力地驱动了智能设计时代的来临。在色彩设计领域，这一先进技术不仅参与了色彩方案的调配与优化，还在作品着色等诸多方面发挥日益重要的作用。在智能配色领域，人们通过机器学习模拟出互联网中存在的诸多配色方案，并且找到了色彩艺术的颜色搭配规律进行创新应用。传统靠调色师工作的配色生产效率较低，而智能配色可以利用计算机大批量获取调色配方数据，数据存储管理便捷，且能够自主生成适应环境的配色方案，提高了生产效率。

谷歌在Android Material Design中提供了一个名为"Palette"的类库。该类库可以从图像中提取一组颜色，然后赋予图片所在的界面元素中，从而达到界面色调的统一。如音乐软件界面的配色设计可以根据每一张专辑封面图片智能生成，它能做到每一模块的组件都适配该模块专辑封面图片的色彩（图2-30）。Palette类库的工作原理：首先对目标图像进行解析取色，然后根据所需的色彩搭配数提取相应数量的颜色值生成配色方案，最后计算出配色方案中不同组件所需的亮度。比如，当亮度低于0.5时，专辑名组件栏的配色就被设置成深色模式，专辑名的字体颜色会自动变成白色；反之，组件栏会被设置成浅色，字体会自动变成黑色。

Android Palette　　　　　　　　　　　　　　　　　Vibrant.js

图2-30　Palette类库智能配色示例图

　　然而，给设计作品进行色彩搭配并不能完全发挥计算机GPU的并行处理能力，只有给影视工业级视频的上色处理才能真正体现复杂的计算过程。颜色作为视频的重要属性，对于生动展示资料内容、还原历史场景具有极其重要的价值。因此，对黑白视频进行彩色化处理成为近年来数字图像处理的重要研究方向，尤其是随着AI技术发展，大数据结合深度神经网络模型的持续迭代，给黑白图片及视频上色逐渐成为学术研究前沿。从现阶段来看，影视工业级视频的上色处理目标解的搜索空间巨大，导致计算复杂性极高。如果对单张2K图片进行上色，其颜色取值包括15.9亿种可能，而2K视频每秒包含25帧图片，要实现高效渲染2K视频需基于GPU对上色算法进行并行加速，通过数据并行与模型并行方法，将数据和计算模型进行拆分处理。2020年修复的红色经典影片《雷锋》是计算机视频上色技术的应用代表。这部电影是1965年3月5日上映的经典电影，约11万帧画面，受当时技术条件限制，原片为黑白摄制，单声道。修复上色后的电影《雷锋》是彩色立体声制作，于2021年3月5日正式提供给位于长沙望城的雷锋纪念馆永久播映（图2-31）。

图2-31　电影《雷锋》上色优化宣传图

　　除此之外，人工智能在色彩艺术领域的应用潜力还体现在可计算美学评价系统中。这项研究探索的是如何用可计算技术来预测人类对视觉刺激产生的情绪反应，使计算机模仿人类对色彩的审美过程，从而用可计算的方法来自动预测图像的色彩特征在美学质量上的表现。基于色彩的美学评价方法是通过模拟人眼对色彩的感知过程对彩色图像进行评价的，将色彩感知特性抽象成色彩视觉特征来构建算法模型。北京邮电大学鲁鹏研究团队设计了一款基于颜色和谐美学评估方法的图像搜索引擎"Beauty Hunter"，检索出的图片能体现出颜色的和谐性，明显令用户更满意（图2-32）。

(a) 图像检索结果仅使用语义。　　　　　　　　(b) 图像检索结果具有语义性和美学性。

图2-32　使用语义和美学信息检索的示例图像

2. 色彩艺术与数字媒体技术

　　当今时代，色彩信息的传播向多元化发展，数字媒体技术通过对计算机、数码相机等设备的利用，在对文字、视频、图像及声音等的处理和采集中汇聚与创造所需传播的信息，并通过基本原色的协同互助增强了信息传播的丰富性，从而使受众感受到更加真实、完美的传播体验。

　　全彩LED显示屏是一种广泛应用于室内外广告、舞台演出和商业展览等场合的显示技术。全彩LED显示屏依赖高质量的LED芯片，将电能转化为光能，以显示亮度和还原色彩。技术人员可以通过采用先进的技术设备，优化电路设计，调整灯珠间距和模组尺寸等方式，精确地调整和校正全彩LED显示屏的色彩输出，提高色彩还原能力。英国的Frameless是该地最大的永久性数字艺术画廊（图2-33），占地面积2787.09平方米，拥有四个独特的画廊。画廊空间由Artscapes UK策划，艾美奖获得者FiveCurrents也参与了制作。Frameless凭借着超过4.79亿像素、100万流明的光线，将传统艺术体验提升到一个新的高度，人们在观看艺术品的同时，还能欣赏由158个先进的环绕扬声器播放不同的音乐。

　　LED大屏+XR虚拟拍摄技术作为数字媒体技术中强有力的代表也为现代色彩艺术创作展现了新的可能。XR虚拟拍摄系统主要由LED显示系统、摄影机跟踪捕捉系统、虚拟场景的渲染系统、虚拟制作系统、灯光照明技术机械和道具等构成。其中，LED显示系统是整个XR虚拟拍摄系统的重要组成部分，因此，相较于

图2-33　永久性数字艺术画廊Frameless

普通器件，其对LED光源器件有着更为严苛的要求。在色彩与该技术结合的创作中，中央美术学院费俊教授带领团队为2023年春节联欢晚会建立了一套属于"春晚"的色彩系统，为形成更加整体性的视觉美学奠定了重要的基础（图2-34）。在呈现视觉效果的过程中，LED光源器件通过采用先进的分光分色技术和精确的色彩管理系统，确保每个LED灯珠都能实现极小的色容差，并且在整个显示面板上保持高度的一致性和精准的颜色再现。在XR虚拟拍摄场景中，这些LED显示屏必须经过精细校准，以匹配摄影机捕捉系统和虚拟渲染环境，实现从真实到虚拟空间无缝过渡的逼真色彩表现。

[清]缎绣花卉博古图面檀木柄团扇　　　　　　　　　　　[清]红色缎平金锁绣福寿纹腰圆荷包

图2-34　2023年春节联欢晚会色彩设计

　　同样，2024年春节联欢晚会实现了近40多个节目对舞美的不同场景快速变换需求，此次演播厅舞台大屏由主屏、移动旋转屏、升降舞台屏共同构成，LED屏幕总面积达2574平方米。由总台自主研制的超高清视频控管监系统集中播控，通

过"景屏声光"协同，将春晚演播大厅打造成变幻无穷、绚丽多彩的舞台。

除了在艺术形式领域的创新，数字媒体技术在视觉传达中的优秀表现使数据可视化工作得到了飞跃般的提升。色彩在数据可视化中是人们读取数值、感知趋势、发现异常的关键视觉编码元素，色彩传达的直观性可以使观者无须太多逻辑思维上的精细处理，在短时间内可以迅速地将不同颜色信息的类别作出分类归纳。在可视化设计中，设计师们遵循色彩的基本原理，考虑用户注意力的特点，增加可视化的易读性。如2013年，Juan David Martinez及其团队设计的这张可视化图（图2-35）巧妙地运用色彩编码，将地球近46亿年的进化过程浓缩成这样一张五颜六色的螺旋图，蓝绿色调代表了生命大爆发的寒武纪，暖黄色调标示了恐龙繁盛的侏罗纪，通过这样的色彩布局，不仅在视觉上形成了鲜明的时间序列对比，而且让观者能够直观地跟随色彩的渐变轨迹理解地球漫长的生物演化路径。色彩的明暗与饱和度变化还有效地引导了视觉流动，确保重要信息脱颖而出，从而实现既赏心悦目又高效传达信息的设计目标。

图2-35　地球近46亿年进化过程图

课上思考题

1. 是否可以说绘画是一种技术，或者技术是绘画的一部分？技术在丰富了表现手法的同时，改变了绘画的本质吗？

2. 在数字化艺术创作中，是否还需要传统的艺术理论和技巧，比如构图、色彩搭配等？

3. 在你周围，有没有让你印象深刻的基于信息技术的设计产品？

4. 传统意义的色彩与数字色彩有什么关系？

课下作业题

1. 请尝试使用数字绘画工具例如Midjourney进行绘画创作（可参考第六章的软件知识）。作业要求：从艺术与技术的角度出发，感受作为创作者的角色和认知的变化，包括你的创作主题和灵感来源是什么？你如何结合使用传统绘画技巧和数字工具的优势？你如何评价自己的作品？

2. 调研三个当代前沿的技术，分析设计在其投入应用过程中发挥的作用。

3. 调研三个本教材之外，色彩与信息通信技术结合的案例并介绍色彩在其中的意义。

第二节　听 觉 艺 术

一、信息科技影响下的电子音乐

电子音乐是继古典乐派、浪漫乐派、印象乐派，以及十二音列体系为代表的现代乐派之后，在20世纪中叶现代音乐迅猛发展过程中诞生的一个崭新的音乐流派。其主要特点是善于吸收前沿科学技术和多种艺术媒介与载体，以创意的声音表达和反主流的审美规则构成音响艺术，是具有先锋艺术理念的实验音乐流派。随着信息通信技术的发展，电子音乐的创作模式也随即转变，与数字技术和数字媒体进一步融合。

如今的数字媒体已经扩展到电影、电视、游戏、动漫等多个领域，其本质是听觉与视觉的结合，相辅相成再以交互的形式呈现，因此优秀的音乐创作和声音

设计就显得尤为重要，并且随着科技的发展和数字时代的到来，音乐创作的观念也发生了翻天覆地的变化。

在传统音乐创作中，无论是西方的古典音乐还是东方的民族音乐，作曲家都要通过纸笔以乐谱为载体记录音乐，再通过演奏家使用乐器演奏将音乐呈现出来。然而在20世纪80年代出现的MIDI（Musical Instrument Digital Interface）技术彻底改变了传统的创作模式。MIDI直译为硬件的数字音频接口，在软件上是指在数字音乐制作系统中的标准格式和通信协议，可称为计算机能够理解的乐谱。电子音乐将音乐参数转化为数控信号来记录音乐，能够指示MIDI设备发出什么样的声音以及怎样发出声音，它以低成本、高效率的优势广泛被音乐家和音乐制作人认可并使用。自此，电子音乐搭上了数字技术的快车飞速发展，以计算机为中心配以数字音频接口、MIDI输出设备、音频输入设备组成的数字音频工作站系统，广泛应用于数字音乐制作、影视配乐与声音设计等工作环境中（图2-36、图2-37）。

图2-36　数字音频工作站（Cubase软件截图）

图2-37　数字合成器

（一）学术电子音乐

学术电子音乐，也被称为电声学音乐（Electroacoustic Music），是电子音乐早期的主要形式。它承袭了音乐艺术中先锋和实验的探索精神，试图将电子技术与理论思考相结合，通过电子手段探索和拓展音乐的边界。学术电子音乐通常具有一定的理论深度和思考，它不仅仅关注音乐的感性表达，还注重音乐的理性构建和分析。在音符组织和音乐的传统框架内寻求创新，通过电子技术来创造新的音色、节奏和结构，从而形成独特的音乐风格。创作过程强调对声音的探索和创新，可能涉及复杂的音效处理、合成和采样技术。在演奏方面，它可能依赖专门的电子乐器或软件，以及现场即兴表演和互动。虽然受众相对较小，主要集中在学术界、专业音乐人士和对实验性音乐感兴趣的听众中，但它对音乐理论和实践产生了深远的影响，为传统音乐与现代电子技术的结合提供了新的思路和方法。

电子音乐能够有如此的发展就不得不提到它的前身——具象音乐。法国作曲家皮埃尔·谢佛（Pierre Schaeffer）被认为是电子音乐领域里程碑式的人物（图2-38），早在20世纪40年代他就提出了具象音乐这一先锋音乐风格，也是电子音乐的前身。他认为传统音乐都是由作曲家将音乐转换成作曲符号写在乐谱上的，由音乐家通过乐器演奏才能产生音乐，乐谱不能发声，只是音乐的载体。而具象音乐直接录制世界万物的声音，在声音创作上，用声音表达声音，其创作手法本身就是具体的，而创作出的音乐也是纯粹的。因为不通过其他载体和媒介过渡，作曲家思想的表达和传递也就不会受到损耗。

图2-38　法国作曲家皮埃尔·谢佛

1948年，第一部具象音乐作品《铁路上的练习曲》公演，后被法国作曲家弗朗索瓦·贝尔（François Bayle）诠释为幻听音乐（图2-39）：描述一个纯粹聆听的状态，任何可能的视觉效果均被避免，并使用固定的媒体呈现（如扬声

图2-39　幻听电子音乐现场

器），而不是现场表演。在当今信息时代和数字媒体环境下，显然不能满足当代人的审美观和日益增长的视听需求。

传统学术电子音乐属于实验性先锋艺术，作曲家通过声音采样或数字合成的方式获取音乐的素材，构成音乐的语汇与主题，运用数字化的技术手段进行声音变化、展开等多样的加工处理，并按照音乐表现的逻辑和审美规则来构成音响。从获得声音素材这个基本需求出发，从20世纪50年代的具象音乐到60年代的磁带音乐，到70年代的合成器音乐，到80年代的计算机音乐，再到交互式电子音乐与音乐人工智能等概念，电子音乐是典型的以科学技术推动发展的艺术流派，横跨了模拟技术与数字技术两个技术时代，融合了多年来人类在电声学、音响学、录音技术、计算机技术，以及电子信息技术等科学领域的研究成果，在音乐艺术与科学技术之间架起了一座桥梁。

（二）应用电子音乐

应用电子音乐（也称为Electronic Music或TechML，简称电音），是指使用电子设备创作的音乐，包括电子合成器、效果器、计算机音乐软件、鼓机等设备产生的电子声响。电子音乐的应用广泛，除了专门的电子音乐曲目，还渗透到电影配乐、广告音乐，以制作技术的形式广泛应用在流行歌曲和摇滚乐中。

应用电子音乐的作曲技术更多地来源于流行音乐，拥有明显的律动层、和声层和旋律层，并加入歌手的演唱和乐手的现场表演，极富感染力与流行性。欧美等地的应用类电子音乐早已不是曾经的小众音乐，而是被归入流行音乐范畴，并由格莱美设立奖项：R&B、Hip Hop、House、Trap、Trance、Techno、Dubstep、Future Bass 等。更有许多新媒体艺术家通过电子音乐与多媒体灯光影像的结合，以DJ和VJ的身份活跃在舞台上。在欧洲，每年都会有数场动辄百万人狂欢的EDM电子音乐节。

在学术电子音乐这个试验场中消化过的前沿科学技术会被下放到商业市场，与计算机技术和数字音频技术组成数字音频工作站（Digital Audio Workstation）系统，为应用类电子音乐提供更高效的创作平台并节约制作成本。现如今，上至管弦乐队与电声乐队组合的大片配乐，下至网红歌手和卧室制作人，都可以找到数字音频工作站应用的身影。

（三）音乐人工智能

近年来，在音乐与计算机深度交叉融合后出现了"音乐人工智能"（Music AI）这一名词。音乐人工智能是一个通俗的略显模糊的概念，可以看作人工智能

在音乐领域的垂直应用，包括音乐生成、音乐信息检索，以及所有其他涉及AI的音乐相关应用。例如智能音乐分析、智能音乐教育、乐谱跟随、智能混音、音乐机器人、基于智能推荐的音乐治疗、视频配乐等。音乐人工智能属于音乐科技的一部分，建立在早期交互式电子音乐的基础上。从MIDI通信协议的诞生开始，音乐人工智能继承了电子音乐以科学技术推动发展的特点，从数字音乐、交互式电子音乐、初音未来虚拟歌姬、谷歌Music LM生成式音乐大模型，一步步走近并改变人们的生活方式，得益于艺术与技术融合后源源不断的创新动力。

纵观世界艺术历史，科技的发展和艺术的发展息息相关，从农耕时代中世纪的教堂圣咏，到工业革命冶炼技术出现后成就的交响乐，随着电子技术以及计算机的出现，电子音乐、MIDI、计算机音乐、音乐人工智能迅速发展。国外音乐与科技相关学科的发展自20世纪50年代开始，工程师和科学家开始合作探索音乐的数字处理技术，逐渐形成了音乐科技/计算机音乐（Music Technology/Computer Music）这一交叉学科。20世纪70年代以后，欧美各国相继建立了多个大型计算机音乐研究机构。2000年后，音乐科技在世界各地如澳大利亚、日本、新加坡等地都逐渐发展起来。自20世纪90年代起，国内各个综合类大学的计算机专业中的一些教授开始了关于计算机与音乐的研究。近年来，中央音乐学院、中央美术学院、上海音乐学院等国内一批一流艺术院校先后成立了艺术科技交叉学科，对音乐或其他艺术与人工智能的交叉研究开展了初步探索。

音乐与人工智能发展经历了三个过程：创作、呈现、接受。研究音乐、人和人工智能三者如何协同发展的关系；在创作、呈现、接受以外，还有哲学、音乐人工智能的美学以及它的伦理，都有待跟进研究。纵观音乐历史的发展，科技的进步对音乐创作、音乐呈现、音乐接受、音乐哲学等都会产生深远的影响。

二、信息科技影响下的声音设计

（一）以声音为核心的创意影像

视听语言中的声音设计是指以声音素材为线索，以视觉影像为主要叙事手段的艺术创作。首先，了解不同声音材料的性质，如噪声、乐音、物理声学、电子合成等，以这些声音为核心元素，将它们排列组合成节奏、动机、主题音色进行音乐创作。同时，具有特征的声音材料贯穿音乐创作始终，配合视觉影像进行表达，常出现于广告、宣传、预告片等创意影像中，如Surface Pad宣传片（图2-40），以声音为核心的创意影像的创意思路包括声音材料与节奏、动作、画面、剧情的关系。

图2-40　Surface Pad宣传片

（二）以歌曲为主导的音乐视频

音乐视频（Music Video）是以音乐为思想内核，以影像为辅助表达的视频种类，有别于为画面服务的配乐。通过对音乐内容、创作背景、情绪表达、声音特质进行准确分析，从剧情、人物关系、演出形式等层面进行二度创作，如Up&Up音乐视频（图2-41），从宏观和微观对比的角度剪辑，打破常识和物理规律，突破思维限制，构建一个天马行空的超现实主义世界。创意思路包括音乐与人物表演、乐器演奏、剧情叙事的关系。

图2-41　Cold Play乐队歌曲Up&Up音乐视频

（三）依托心理声学的影视配乐

心理声学是研究声音和它引起的听觉之间关系的一门学科。它通过"人脑解释声音的方式"来解释因为听感引起的生理反应原理。

谢帕德音调（Shepard Tone）是一种通过声音的强弱变化来欺骗大脑的心理声学的现象。通常由三组除去音域之外完全相同的音阶组成，在这三组音阶之间，最高音域的音阶比次高音阶的音域高一个八度，次高音阶又比最低音域的音阶高一个八度（图2-42）。以向上的音

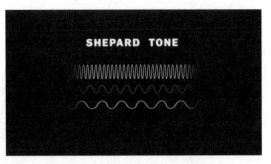

图2-42　无限上升的谢帕德音调

阶为例，将音域最高的音阶的响度变化设置成随着音的升高而由强变弱，音域居中的音阶的响度设置成始终不变，而音域最低的音阶的响度设置成随着音的升高而由弱变强。这样一来，当这组音阶开启循环播放之后，无论在什么时候，包括经过循环点时，听者都会误以为整体声音的音调在不断地上升，虽然事实上完全不是这样的。

很多艺术家会将这些科学原理融入作品的设计与创作，如《盗梦空间》《敦刻尔克》《星际穿越》《超级马里奥》的配乐中。依托心理声学的影视配乐的创意思路包括听觉感受与作曲技术、镜头语言、剧情发展的关系。

三、媒体交互中的音乐叙事

（一）音乐与影像交互

视听语言中的媒体交互是指以音乐为主要叙事手段，以影像为视觉情绪表达的艺术创作。交互音乐是指包含信息处理技术的交互，拥有实时提取音频特征并进行处理转化的系统，如将声音的频率或振幅数据映射到图形图像和颜色参数，使听觉与视觉之间能够应答，并在演奏中实时匹配。根据交互式音乐的基本原则，交互式音乐的创作分为输入（Human Input）、计算机接收与分析（Computer Listening，Performance Analysis）、编译（Interpretation）、算法作曲（Computer Composition）以及声音输出与表演（Sound Generation and Output，Performance）等五个步骤。在音乐与多媒体交互领域，常用的编程语言为Max/MSP/Jitter，它是由总部位于旧金山的Cycling'74公司开发和更新的。Max以可视化的编程语言呈现给用户程序结构和人机界面，由于它的可扩展设计和出色的图形用户界面，它成为全世界互动电子音乐设计和演奏的通用编程语言（图2-43），也被作曲家、演奏家、软件设计师、研究人员广泛使用，创造出大量富有新意的音乐作品、现场演

出和装置艺术。音乐与影像交互设计的创意思路包括音频参数在视觉数据中的映射转化、音乐特征在三维空间中的视觉表达。

图2-43　Max语言与音画交互设计

（二）音乐与剧情互动

音乐与剧情互动是一种强大的叙事工具，可以加深观众对故事的情感投入和理解。常用的方法包括背景音乐与场景氛围的营造、主题曲与故事主题的关联、情感高潮的音乐烘托、音乐与角色性格的塑造、音乐在剧情转折点的运用、音乐与画面的结合、音乐的反复出现与记忆点、音乐与剧情的对比与反差等。

如动画片《猫和老鼠》（图2-44），音乐与故事双线发展，在情绪表达中寻求对比，在戏剧冲突中建立互动。为了不被现实条件束缚，更好地实现天马行空的创意，这一手法往往会在动画或科幻电影等题材中应用。音乐与剧情在互动的创意思路包括音乐发展与人物关系、剧情推动、情感表达的关系。

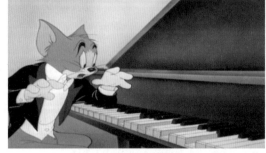

图2-44　《猫和老鼠》

（三）音乐与新媒体艺术

新媒体艺术是一种以光学媒介和电子媒介为基本语言的新兴艺术学科，它以数字技术为实现手段，以先锋艺术思潮为行动纲领，具有与时俱进的特性，深入

当代艺术的各个领域。音乐与新媒体艺术的结合形式主要有音乐视频、交互式音乐装置、虚拟现实与音乐、音乐软件与电子设备等。因为电子音乐具有吸收前沿科学技术与其他艺术载体相融合的特性，通常作为新媒体艺术作品中的主要声音设计手段和音乐表达风格，如新媒体影像作品《赛博朋克山海经》（图2-45）。音乐与新媒体艺术的创意思路包括电子音乐与新媒体艺术、先锋艺术思潮、数字媒体技术的关系。

图2-45　新媒体影像作品《赛博朋克山海经》

课上思考题

1. 请列举你了解的音乐流派并谈谈相应的代表人物与代表作。

2. 请谈谈你对媒体艺术的理解并结合音乐作品举例说明。

课下作业题

1. 设计一个以声音为核心的创意影像策划案，需要包括所使用的声音类型、故事梗概及制作方法。

2. 请根据心理声学谢帕德音调（Shepard Tone）的原理，设计一个可实现的应用场景或应用在艺术创作中的表达方案。

第三节 表 演 艺 术

一、信息科技影响下的舞台艺术

当今艺术与科技的融合无所不在，包括艺术的表现形式、审美喜好、创作观念、传播方式等环节，人们所看到的艺术已发生了巨大改变，因此很难再沿用以往对某种艺术的定义去判断其属性，而应本着更为开放、融合、宽容的心态去接受艺术本体在科技力量加持下的重构。

（一）科技加持舞台艺术的升级

在表演艺术中，艺术门类的代表有音乐、舞蹈、戏剧、戏曲等。日新月异的技术丰富了舞台艺术的表现方式，舞台艺术不再局限于"以人工符号（乐音）和表情姿态符号（人体动作）通过表演去创造富于情感的活的形象的艺术"的界定，而是加入了舞美、灯光、音效、道具、服饰，尤其是多媒体等艺术家有意识创作的审美符码，在四维空间中用于呼应与强化演员的舞台表演。正是多元舞台要素的融汇，加之观众坐在台下几个小时由旁观的凝视带给表演者的现场反馈，舞台表演效果瞬间形成，带有一次性、不可重复性的些许遗憾却成就了剧场艺术独特的现场体验魅力。

尽管在人类早期祭祀活动中已出现表演艺术的雏形，而真正能够被称为现代舞台艺术的剧场表演却是因技术被广泛用于现代舞台的建造而兴起。世界上最早应用机械、舞台技术设施的剧院是1619年建成的意大利帕尔马市的法尔内塞剧院（Teatro Farnese，图2-46）。该剧院的U形平面空间、木质穹顶是为延伸剧场声效而设计的，同时采用"箱式"舞台及装备换景轨道，更利于舞美换景，以期达到更好的透视观演效果。1628年，该剧院上演了一部名为《水星与火星》"*Mercury and Mars*"的神话舞台剧。为了制造剧中的海战奇观，当时的舞台就已采用了液压系统，舞台上的水景通过机械控制又流回剧场后台的水槽，以防止剧场被损坏。

随着艺术手段的更迭，以及观众审美需求的递增，表演艺术与科技的结合也更为普遍，特别是在剧院集体"武装"了现代化的舞台机械装置后，表演艺术的发展更是趋向综合，并形成了集视觉艺术与听觉艺术、空间艺术与时间艺术、表现艺术与再现艺术于一体的舞台艺术，其整体性、多样性、集中性的审美特征使之也能被称为综合艺术。

图2-46 法尔内塞剧院

可以说，正是由于人类科技的高速发展，表演艺术才一路狂飙实现了"重生"，历经了从表演艺术上升为强调现场感的舞台艺术，并在不断吸纳新的艺术表现手段后，成为集大成的综合艺术。而以剧场文化为特殊场域的舞台艺术，正在积极尝试与科技结合，力求产出更多逼真且奇幻、丰富且精彩的舞台画面与审美符号，努力在人们被"大屏""小屏"占据的日常时光里成为审美吸引力与艺术生产力。毋庸置疑，舞台艺术的魅力在接下来相当长的时间里仍将散发其独特的芬芳，一定会有更多的人走向舞台、体验现场、释放情感、感受极致与梦幻的视听盛宴。

（二）科技重构表演艺术的发展走向

表演艺术是一种具象化表达情感、再现情绪的舞台现场艺术。很多艺术家都秉持着一切让位于舞台效果的创作理念，借助科技力量为观众制造身临其境的审美体验。对于视像时代的新型观众来说，审美需求也更加多元化。传统、单一的舞台表演已很难再让观众"买单"。而在这种内在、外在发展驱动力的指引下，"科技"必然成为助力表演艺术发展的"强心针"。在该背景下，表演艺术的形式层、审美层、创作层、传播层等方面都发生了显著的变化与提升，这种重构的变化彰显出单一艺术种类向综合性艺术方向发展的趋势。

1. 丰富形式层，增强表达

黑格尔曾说过，内容通过形式来传达内容与展现特征。人们通过审美形式获得作品中显性与隐性的两种意涵。表演艺术通过舞蹈艺术的肢体动作、音乐的乐音与动律、戏剧的台词与调度、戏曲的程式与唱腔等形式，创造着舞台上的视听觉形象。为了增强作品的意蕴性与丰富性，艺术家会应用科技手段重构舞台的造

型、舞美、道具、声效、色彩、光影等艺术形式，甚至尝试采用最新科技来展现更加直观、刺激的舞台视听体验，加深观众对作品的理解。

伴随着人工智能时代的到来，在艺术家的舞台布局中，全息投影、动作捕捉、时实影像等技术都被应用于舞台艺术中，使其形式层的表达能力日渐增强。如2013年由国家大剧院制作的歌剧《漂泊的荷兰人》，意在打造一部舞台版的"魔幻大片"。由于这部剧最神秘的段落便是"幽灵船"出没，导演强卡洛·德·莫纳科在舞台上第一次使用12块投影幕、结合180°投影与机械舞台，配合着瓦格纳大气磅礴的音乐、男主角似从地底发出对于命运不公的咆哮，加之灯光、烟效的烘托，舞台阴森恐怖的氛围让人看后不禁战栗，撼人心魂。一艘高12米、长15米的幽灵船从看不见的舞台深处缓缓驶向观众席，翘起的船头加上飘荡的纱幕一直延伸到前五排的观众席。当时有观众曾表示，这一刻似有被暴风雨中的海浪包围的感觉。在这部剧中，尽管强烈的视听冲击效果与投影技术的使用紧密关联，但是艺术家并没有止步于此，而是结合了舞台艺术特有的虚实兼备形式，巧妙地应用了一块梦幻薄纱，随剧情起落，增强了舞台的魔幻氛围（图2-47）。

图2-47　歌剧《漂泊的荷兰人》舞美设计图（威廉姆·奥兰迪）

科技除了作为虚拟场景、虚拟人物等辅助型舞台元素，直接演绎科技的进步也正在成为一种舞台表演时尚。如导演张艺谋在舞台剧《对话·寓言2047》中创造了一种新型舞台形式"观念演出"（图2-48）。他重新解构了传统艺术、非遗艺术在舞台上的呈现方式，探讨人类与科技的关系。其中最醒目的团队创作理念就是：用科技诠释艺术。如在智能机械臂与现代舞者交互表演的节目《神鼓·影》中，融入了传统的优人神鼓、马头琴、呼麦等艺术形式，配合实时影像转换为观众营造了一个体验多元文化碰撞的空间。这台演出对舞台艺术的发展是一次大胆

的创新，对舞台科技的展现更是一次极具难度的挑战。9台机械臂若想随着鼓点与音乐准确地舞蹈起来，每30秒动作都至少需配有30行代码。又如在节目《歌书·蝶》中融合了非遗文化坡芽歌书与穿戴技术"蝴蝶衣"。而该穿戴技术"感应"到温度、抚摸、动作刺激，则会有影像蝴蝶飞出，现场唯美的"蝴蝶"随着古老的歌谣召唤而来并且翩翩起舞，场景极具感染力。

图2-48　《对话·寓言2047》节目《号子·染》

带有时代气息、符合年轻人观演期盼的科技成果舞台展示越来越受大众喜爱。2022年北京举办的冬奥会开幕式（图2-49）也大量使用了高科技的演艺视效而惊艳全场。影像识别跟踪、8K+级分辨率的画面融合技术、激光与冰立方3D视效技术、3DAT技术、火炬点燃（航天器试验验证）技术、开幕式演练三维仿真技术等现场幕后技术的曝光，展示出了我国舞台科技成果的进步，也让国人为之沸腾，为祖国科技力量能够精彩亮相于全世界而感到自豪。

图2-49　2022年北京冬奥会开幕式片段——《立春》

当人工智能等技术已无缝嵌入人们的生活，舞台艺术的表现形式就必须守正创新，在保留舞台艺术炫技、现场交流的同时，适度应用高科技手段来增强艺术形式的感染力与体验感，以吸引更多年轻观众关注这门古老的艺术。而在舞台艺术中，应用科技材料、融入科技装备、设计科技展示等环节，都是艺术家对科技美的表达，其目的就是帮助人们增进对这个世界的理解与反思。

2. 贴合审美偏好，提升理解力

艺术作品只有能够产生美感、生成意向，才能被称为艺术。西方哲学家黑格尔与美学家苏珊·朗格认为，艺术作品均含有外在形式与内在意向两个层次；我国古代美学家普遍将作品分为"言""象""意"三个层次。这两种层次的分法并不冲突，也有异曲同工之意，都将形式与意蕴作为其中最为核心的审美内容。而科技的加持恰恰优化了舞台艺术在这两方面的表现。观众前去剧场领略舞台艺术或惊羡、或沉思、或回味、或悲悯的审美体验，剧场因此成为现代人接受审美启蒙与审美教化的重要场所。

当下，数字媒体技术被广泛用于舞台艺术，由此吸引了很多观众走进剧院去亲历舞台艺术的现场美感，即在剧场氛围中生成瞬间的审美（直觉）体验。过去，在大部分人心中，舞台艺术就是高雅艺术的代名词，走进剧场意味着接受经典作品或传统艺术形式的洗礼。而科技力量的加入，不仅丰富了舞台艺术的形式感，还讨巧地为舞台艺术创造了更为多元的诠释方式。毕竟在视像时代，人们习以为常的是视听感官体验。因此，舞台艺术得以重组与改造而成为观者视听感知的延伸。当然，每个时代的观众都有着特殊的审美偏好。在流行文化满天飞的今天，舞台艺术不得不走下"神坛"，变身大众艺术。其在增强可观性与共情力的同时，也向下相对调整鉴赏的门槛，成为大众休闲娱乐的重要选择。

舞台艺术成为大众艺术，其目标就是赢得剧场绝大多数观众的支持，这也是为了适应艺术发展与市场经济环境下的行业竞争。比如京剧作为国粹也会面临如何传承的困境。不少京剧院团纷纷试水融合流行元素以争取更多的观众源。近年来，市场上现存几部叫好又叫座的京剧演出显示出了一定的舞台审美共性，增强了作品在视觉上的可读性，打破了"一桌二椅"的戏曲舞台程式化形式，加入了现代化的舞美元素。这种做法帮助不熟悉剧种背景、作品信息的观众加深了对作品的理解，符合观众对现代舞台的审美偏好，以破圈的姿态为京剧艺术的推广做出努力。又如国家大剧院制作的京剧典藏剧目《赤壁》，既保留了京剧艺术重抽象、重写意的传统，又极力在舞美设计中考虑到现代观众喜好视觉冲击的审美偏好，创造了多个让舞台艺术界震惊的名场面。在"草船借箭"名段，舞美设计高广健应用虚实结合的创作理念，融合舞美、多媒体、舞台吊杆装置，为观众打造了舞台上"万箭齐发"的景观（图2-50）。舞台上优哉游哉的诸葛亮乘着一叶

扁舟，与彩虹般的箭雨漫天飞来形成了鲜明对比，并刻画了富有独特中国美学意境、令人回味的唯美画面。该版京剧《赤壁》主打一个"奇"字，"百面旌旗画东风""火烧连营""备战借风"等段落带来的舞台奇观至今让观众津津乐道。由于多种舞台元素，包括科技手段的应用成就了京剧《赤壁》的舞台"很会讲故事"，让原先不熟悉京剧艺术的观众也没有了解读负担，并且很快融入了这中国化的审美情节与审美情感之中。

图2-50 国家大剧院制作京剧《赤壁》

在"宅"经济环境中所引发的严峻演艺市场困境，以及对大片刺激习以为常的观众期待下，如果舞台艺术的视觉效果没有科技的支援，那么其很有可能会失去演艺行业的"战场"。而观众也因此不会关注到作品的形式，更不可能感受到其中的情感与意蕴，乃至也失去了接受文化传承的机会。但是，在技术的加持下，舞台艺术的审美形态仍应贯穿社会语境与文化、历史背景，技术的表现必须符合观众审美理解中的感性直觉与情感逻辑。否则，再好的艺术也无法直达观众的心灵。

3. 再现创作观念，融合整体效果

任何艺术都是建构在一定的创作思想之上的。创作观念的更替是艺术发展的自然规律。技术无疑是艺术家颠覆前人创作最好的推手。加入了高科技元素的舞台美强调的是幻象的营造，带给人们的美感更趋向极致。杨振宁曾经说："何为终极美？即在科学指引下彰显'真'的美，散发着一种永无止境的'宇宙感'。"理性之美将超越功利性，引导人们追逐真、善、美的人性之光。任何时候，人们对于美的体验，都会让自己离生活的真相、自然的真理更近一步。

在创造沉浸式舞台美感、不断升级艺术再现水平的艺术创作的观念转变中，舞台艺术的创作出现了两极分化的状态。一种是博采最新科技并应用于作品，致力于打造亦真亦幻的舞台梦幻场景。信息技术在此是加分项，是创作者思想转化的重要手段。主要表现在以下两方面：一方面，科技美是作品内容的出口与升

华；另一方面，创作并没有背离作品至上的理念，科技的融入是以作品需要为前提的，创作过程中，多元素的融合讲究的是适度感、协调感、互助感。2021年的爆款舞剧《只此青绿》不仅出现了全国巡演场场爆满、一票难求的景象，还先后在B站跨年、央视春晚的融媒体平台播出中引起了全国观众的热议。观众积极反馈该舞剧惟妙惟肖地徐徐展开了北宋王希孟的《千里江山图》画卷。舞剧《只此青绿》就是科技与艺术有机融合、恰到好处的典范作品（图2-51）。一是因为该剧讲究一个"精"字。可以说，主创对该作品的内容呈现非常谨慎，力求在内容的讲述、舞台画面的搭建、审美符号的设定、舞蹈肢体动作的编排、音乐的回应、舞台技术的应用、服饰与妆容等方面与再现文物的创意相吻合。该舞剧在框景式舞台中搭建了天地圆环的机械舞台构架，创造出上下圆有呼应且自转的舞台效果，使之每一帧画面都美出了差异感，代表着时空交错与岁月轮回。《只此青绿》的舞台设计根据古人观画时"展"与"收"的赏画习惯而创作，意在呈现中国古代艺术独特的美学品味；二是因为该剧讲究一个"整"字。这部剧贯穿东方审美与山水画独特的审美意境，作品具有极高的完成度与完整度。该舞剧创造了中国式的舞台视觉美感，每一处、每一景、每一次定格都具有画卷般的高度可观性，并主导着观者自如转换"观画"时高远、深远、平远等鉴赏视角，可谓达到了主创原先设定的观剧如观画的创作目标。2024年10月1日，电影《只此青绿》惊艳亮相。从静止凝重的绘画作品到抽象写意的舞台，再到多维立体的电影，《只此青绿》作为全新的舞剧艺术电影，全程虽然没有一句对话，但是大量运用蒙太奇组接、视频摄制和动画特效剪接等影视手法，通过画作、乐曲和诗词，将王希孟创作《千里江山图》的故事娓娓道来，再次震撼了观众。

图2-51　舞剧《只此青绿》

舞台艺术在向大众艺术发展的过程中也出现了另外一种过度使用技术的现象。如今，无论是在国字号院团作品中，还是在各企事业单位的舞台秀场活动中，LED大屏、投影技术经常被滥用。从舞台艺术的创作审美趋势来看，LED大屏+演艺代表着相对不高级的舞台设计。特别是不少舞台作品选用了过于"实"的背投图片，丧失了舞台舞美的写意功能，也无审美效果可言。舞台表演与背投画面

的呈现需要彼此观照与呼应，这样二者才能共同为内容服务。依靠元素堆砌，抑或是采取大屏输出过多的信息，都不能够成就一部作品的统一性与完整性。创作的巧思，仍须建立在形式+意蕴的法则之下。

舞台艺术作为当今社会重要的艺术种类之一，其使命就是记录时代与传承文化。科技的加盟可以促进舞台艺术更加精准地再现创意，提高艺术对社会文化的反馈度与灵敏度。在创作者层面，需要掌握好科技在舞台艺术发展中应用的"火候"，既不能让其喧宾夺主，放弃艺术的主导地位，又不能固步自封，排斥科技力量的加入。总而言之，一切形式都是为内容服务的，亦包括信息通信的技术手段。

4. 拓宽传播渠道，另辟生存之道

在这个人人都可利用自媒体的流量时代，舞台艺术的传播方式乃至受众层的扩展也面临着一次重大的调整。舞台艺术的特点就是人们可以走进剧场亲历舞台艺术的塑造过程。然而，在数字经济、"宅"经济的催化下，如何应用网络技术实现舞台艺术更广泛的传播与更多的收益，是众多剧院或剧团开始悄悄实验的"课题"。

一时间，网络文艺领域的演出直播、演唱会live秀、线上演出展播等形式层出不穷。这不仅极大地丰富了老百姓的业余文化生活，而且促使舞台艺术经历了一次翻天覆地的改变。舞台艺术因此而刷新属性，打破"现场感"的魔咒，通过实时线上直播或录播，以及多机位切换画面，让观众体验到不同观演视角和捕捉演员特写表演的观赏乐趣。而且，线上演出也在努力通过数字技术为大屏、小屏营造贴近剧场文化的现场沉浸感。众所周知，网络文艺传播平台的力量是极为可观的。如2022年北京人民艺术剧院的经典话剧《茶馆》《蔡文姬》《白鹿原》等作品连续五天的线上展演观看量超6000万，相当于一个规模为2000个座位的常规大剧场连续演出30000场的观众人数。仅话剧《茶馆》开播当晚就达到了200万的点击量（图2-52）。这对于院团的运营与艺术的推广来说都是一个极具吸引力的利好消息。近年来，越来越多的社会力量加入到舞台艺术的数字化变身事业中。比如，文化和旅游部开设的直播平台"文艺中国"入驻视频号、快手等平台，经常为观众免费放送一些国家级大赛获奖的舞台剧演出，为主题主线的舞台剧作品创造了更为广泛的传播渠道。国家大剧院每周末都有免费的音乐会、歌剧等演出展播，为培养大批量高雅艺术的观众作出了不懈努力，其

图2-52 北京人民艺术剧院话剧《茶馆》

"云端剧场"栏目近三年线上演出163场，全网点击量破44亿次。

那么，舞台艺术到底要不要尽快与互联网结盟呢？这样做的前景虽乐观，但也充满风险。因为目前舞台艺术的线上、线下市场运营还处于"一盘散沙"的状态，剧场艺术与网络平台的发展主体各不相同。除此之外，线上演出会出现提前剧透、降低人们对作品的期待度、影响观众再次走进剧院的风险，甚至线上演出已经威胁到传统舞台艺术的生存空间。但是，可以肯定的是，艺术将永远伴随着社会的发展而更迭。"舞台艺术+互联网科技"是一次发展的机会，也是一次挑战。在网络时代的大背景下，舞台艺术将不会错过开拓线上传播渠道、普及更多观众的机会。不过，人们必须尽快制定措施，找到在保留线下舞台艺术特色与亮点的基础上，依靠网络数字技术为舞台艺术打造一条与线下演出完全不相同的发展之路，作为舞台艺术的有益补充，抑或是将来更为核心的支撑部分。

综上所述，当代的信息技术不仅塑造了现代舞台剧场，为表演艺术成为舞台艺术搭建了场域，同时由于其与舞台艺术的紧密合作，使舞台艺术也变身为强视听觉输出的综合艺术，因此人们在舞台形式层大量融入科技材料与手段，并且科技含量越来越多。科技元素的加入延续并提升了舞台艺术虚实结合的表现能力，为人们打造神秘、奇幻、幽深、炫酷等舞台视像场景作出了贡献。同时，在舞台艺术的审美层，作品通过科技手段展现出更为精彩丰富的幻象世界，建立起通向观众审美偏好的交互桥梁。观众的想象力、审美力、理解力、感知力和共情力在观演中得以释放，在审美鉴赏中得以实践。作品由此被关注与理解，而观者也从中获得更多对自我与周边世界的认知。然而，再好的艺术与再先进的科技也不能生硬结合，而不考虑整体性与呼应性，这样会脱离舞台艺术的本体特性。在创作层，人们需要恰当地掌握好使用技术的"火候"，既不能过，又不应完全排斥。技术应协助舞台艺术去创造这世间极致的美。采用信息通信技术唤醒传统之美、表现民族之美、代表时代之美，将是舞台艺术融合科技对话时代、坚守文化、排解忧思的积极回响，也将是舞台艺术指引观者求真、尚美、扬善的不变守则。科技的融入，促进舞台艺术涅槃重生，也为其更加广泛地传播打开了一扇新的大门。"舞台艺术+互联网科技"一定会迸发出新的生命活力，从塔尖艺术群走向大众群，让越来越多的观众受益于艺术的美好。

二、信息科技影响下的影视艺术

音乐、美术和文学是世界上的三大艺术种类，而能够将它们融合在一起的艺术就是电影，电影也被称为第八大艺术，在数字环境下已成为数字媒体艺术的一部分。

在电影发展的过程中，从默片时代走向有声时代，从黑白电影走向彩色电影，从画面的2D技术到3D技术再到IMAX、CINITY，从2K画面到4K高清画面……技术革新不断丰满视听艺术的表达。2013年，伊士曼柯达公司宣布破产是数字技术终结胶片时代的一个标志性事件。随着信息通信技术的发展，影视行业已经全面进入数字化生产，为影视艺术生产提供了更多便捷高效、低成本高产能的解决手段，同时数字技术作为一种新的媒介形式，也承载和延伸出更丰富的艺术表达信息。

传统影视制作和自动化、数字化影视生产之间存在着显著区别，信息通信技术极大地提高了影视生产和创作的效率。胶片电影的制作耗时、耗人、耗力、耗钱。而当数字化生产成为可能后，电影制作的整体成本极大地降低。传统的影视制作模式对拍摄的场地、天气、人员等客观要素都有着较高的要求，比如拍摄美丽的落日晚霞或者乌云密布的天空，需要选择特定的气候和时间来完成；而在数字技术的帮助下，则可以通过CG技术达到理想的效果，影视拍摄的可控性大幅提高。同时，数字技术为影视行业提供了巨大的计算能力和存储能力，云储存摒弃了物理性拷贝和储存，解决了影视行业海量数据的备份和管理问题。

随着移动互联网和流媒体的发展，影视发行和传播的数字化带来了更多的商业模式与机遇，营销与推广在数据分析技术的支持下，可以更加垂直和准确地定位受众群体，达到更快速、更精准、更高效地传播的目的。网络的社交属性越来越多地参与影视作品的营销和宣发。例如，人们基于网络剧《隐秘的角落》制作了很多角色"张东升"的表情包进行传播，借用弹幕形式，以网络文化的幽默、调侃进行高效传播，从而使《隐秘的角落》在营销助力下"出圈"，得到了更广泛的关注。

影视艺术是数字技术开辟的重要应用领域。虚幻的想象需要通过技术使之成为荧幕现实，数字技术在充分满足和无限接近电影艺术对视听真实与叙事创新的追求下推陈出新、觉醒涅槃。2015年，李安在电影《比利·林恩的中场战事》（*Billy Lynn's Long Halftime Walk*）中首次使用4K（High Frame Rate，HFR）高清摄像机进行拍摄和放映，以更高的帧率呈现影片，为人们提供了更为真实和逼真的观影体验。这次技术的革新源于电影所具有的强烈的纪实叙事性，4K高清画面的清晰度和细腻度比传统摄像机更能体现战争中弹片飞溅、尘埃漫天的环境，叙事的紧张性，以及人物的微观表情和情绪变化，使得观众能够更好地沉浸在叙事中，感受战争的真实与残酷，极富感染力和表现力。

电影的生产和制作是一个庞杂的大体系，涉及多个领域的协同工作。数字技术在影视产业的各个环节中进行实践、测试和分析，也为更多视听艺术作品提供了成熟的应用经验、工作模式。

（一）传统影视产业与信息科技

传统影视作品从前期拍摄到后期制作，全流程都被信息通信技术覆盖，已经从"人人合作"的过去时发展到"人机协作"的现在时，包括最具代表性的CGI技术、表演捕捉技术、协同摄影，以及如火如荼发展的人工智能技术等。

1. 影视与电脑三维动画技术

电脑三维动画，也叫3D动画，源于英文Computer-Generated Imagery，简称CGI技术，是CG（Computer Graphics）技术的一个重要分支。它以计算机技术为支撑来进行视觉艺术设计和生产，已经成为影视生产中一种非常重要的技术制作手段，广泛应用在影视制作、游戏开发、广告、VR、AR等领域。CGI技术在人物造型、虚拟角色制作、特效场景搭建等多方面应用广泛，为影视创作节省了时间成本，提高了工作效率，使电影"造梦"成真。詹姆斯·卡梅隆的《阿凡达》横扫全球，就是依托CGI技术，使虚构的"潘多拉"世界跃然荧幕之上。在《阿凡达2：水之道》中，皮肤、毛发等人物细节的制作在CGI技术的进一步发展下质地更佳（图2-53）。《流浪地球2》则用技术复原已故演员吴孟达，延续第一部电影中演员的叙事生命，满足了观众的情感期待。

图2-53　《阿凡达2：水之道》的水下拍摄现场

2. 影视与协同摄影技术

协同摄影（Simulcam System）技术是指通过协同工作摄影机帮助影视制作人实现摄像机实拍素材和数字虚拟资产的实时集成和交互的技术。通常，虚拟环境、虚拟角色等数字虚拟资产需要以视觉特效等方式在后期进行制作。过去影视制作人需要通过想象结合现场定位、跟机拍摄等方式来完成绿幕前的工作，而协同摄影机的出现解决了此问题，即将视觉效果的合成预览前置到拍摄过程中，在协同摄影技术的辅助下，虚拟物体和虚拟角色被实时合成于场景中，帮助真实演员有据可循地进行精准的互动表演和走位，摄影师和导演从中能够及时获取角色与特效之间的实时数据，更好地进行现场调整，高效地完成拍摄（图2-54）。协同

摄影技术依托强大的信息通信技术为现场拍摄与最终后期合成提供了有效的预览和参照。

图2-54 协同摄影工作照

3. 影视与表演捕捉技术

表演捕捉技术（Performance Capture Technology）是一种基于运动捕捉和计算机图形学原理，在影视制作中捕捉人类表演动作的技术。该技术通过运动捕捉和数据处理能够从真实演员的表演上抓取表情和动作运用到虚拟角色上，赋予虚拟角色荧幕生命。表演捕捉技术对演员的专业要求高，演员在绿幕环境下无实物表演需要丰富的想象力和沉浸式现场演出，演员的表情和动作要做到情绪饱满、富有张力，干净利落。表演捕捉技术不仅运用在虚拟人物的制作中，结合CG技术，还可以制作大量的虚拟场景和视觉特效（图2-55）。在国内的网络剧中，由网络小说改编的仙侠剧众多，表演捕捉技术与CG技术的结合被广泛运用在仙境构建、仙术施展中，先进的数字技术使得中国人的神话想象极富表现力和观赏性。国内神话系列电影《封神三部曲》就是结合中国传统美学史料确定的影片审美风格，在大量的虚拟场景中完成真实人物与视效的完美融合。

图2-55 表演捕捉技术在《猩球崛起》中的应用

4. 影视与人工智能技术

目前，人工智能被广泛应用到了很多场景。在电影创作中，人工智能对剧本写作起到了辅助作用。虽然还没有一部影视作品的剧本创作完全由人工智能独立完成，但人工智能的数据收集和分析、文本预处理、编辑和纠错等能力可以帮助专业的人类编剧更高效地进行剧本创作。剧本创作是纯文字工作，与声音和画面这类在数字世界有一定标准和精度可循的艺术创作截然不同。剧本的情节可以通过人工智能模型和戏剧标准来建构，但是剧本中的人物对话、情感表达却是极富人性的。虽然人工智能介入剧本创作富有潜力，但在很长一段时间里，人工智能都无法替代人类编剧对剧本创作的把控力、判断力和创造力。人工智能正处在一个初代的红利窗口期，文本、声音、音乐、图片、视频等都可以被人工智能的生成系统快速地制造出来，内容生产环节中的一些底层过程被AIGC的高效劳动力替代，这是技术发展的必然阶段，人工智能会在未来显著影响生产和产业变革。在AIGC批量和快速生产的发展进程中，艺术的坚守便显得弥足珍贵。

（二）网络影视与信息科技

1. 网络影视与传统影视

信息通信技术在影视产业的应用广泛，虽然不能一味地以所应用的领域来划分，但在当下融媒体发展的进程中，其在传统影视和网络影视中的融合和应用仍具备比较显著的特征。

传统影视通常是指电影、电视剧、纪录片、动画、短片等以大荧幕、电视等传统媒介为播放载体的影视。但随着流媒体的发展，传统影视与网络影视的传播边界越来越模糊，单纯以传播媒介来粗暴界定传统影视与网络影视的区别已经不可行。例如，《如懿传》本是由新丽传媒出品，按照电视剧规格制作的头部古装剧，却因当年政策和审查等因素转战腾讯视频线上独播；《延禧攻略》是一部网络剧，2018年在爱奇艺独家播出，网络播放反馈甚好，之后反向输出到中国香港TVB和浙江卫视，成为网络剧"先网后台"的范本；《囧妈》原本是在2020年进入春节贺岁档的院线电影，却因疫情原因转战线上免费播出，为徐峥的"囧"系列积攒一波好口碑。事实上，传统媒介借助流媒体获得更广泛的传播的同时，流媒体也可以借助传统影视提高声望。第91届奥斯卡奖最佳外语片由奈飞出品的《罗马》获得，这是奈飞投资多部电影屡屡遭受行业拒绝后最志得意满的一部，使得作为硅谷巨头的奈飞公司离好莱坞圈层更近一步。传播媒介的复杂化使得当下一部影视作品的性质需要结合投资平台、内容制作规模、宣传发行渠道等多方面来综合界定。

传统影视和网络影视虽然分界越发模糊，但就目前多数的传统影视与网络影视来看，两者最大的区别还是体现在资金投入、内容制作和成片质感上。总体来说，传统影视投入成本更大、内容制作更精良、科技含量更高。而网络影视的发展虽然也在不断向质感靠拢，但大部分网络影视作品还与传统影视存在较大差距，有明显的网络烙印和快销属性。

2. 网络影视与信息科技的融合

信息通信技术对网络影视的影响不仅体现在全产业链和生态布局的革新，而且体现在用户思维和观看行为从被动向主动的巨大转变上。垂直、精准、分众成为网络影视发展的基础，服务意识的觉醒和内容形式的创新成为网络影视竞争和发展的钥匙。网络影视依托于整个互联网的飞速迭代，流媒体的发展为网络影视提供了天然土壤，并在此基础上涌现出各种根植技术的内容和形式新变。

（1）流媒体的发展

流媒体的发展得益于信息通信技术的强大支撑，云计算和大数据使得流媒体具有稳定性、扩展性、个性化服务和内容优化等特点。通过对用户观看偏好和行为的分析，流媒体可以进行个性化推送，同时也能及时掌握受众的反馈数据进行内容优化。通过云端储存扩容和网络速度提升使得流媒体发展迅速，拥有了更自主的选择权限、更长的播放内容和更清晰的影像质量。流媒体的传播逻辑打破了传统影视传播的线性思维，以非线性传播的方式摒弃了观看内容的排序性，以及观看时间和场所的固定性，其去中心化特征将选择权更大限度地交还受众。流媒体平台成为数字化娱乐集群，提供了电影、剧集、综艺、纪录片等多种影视形态的播放；同时，部分国家和地区的流媒体平台支持评论、弹幕等线上社交互动模式，构建了数字化娱乐部落。

目前，流媒体在海内外发展态势良好。在国外，奈飞（Netfilx）、亚马逊、Hulu、Disney+、Peacock、HBO Ma、Apple+等主要的流媒体平台，通过购买版权、自主开发制作原创内容丰富平台影视产品的播放种类，提高竞争力。在国内，"互联网+影视"模式被更多地提及，互联网企业深度参与流媒体的影视业务发展。视频类的流媒体主要由爱奇艺、优酷和腾讯视频形成三足鼎立的局面，并且三者不断调整内容战略，在将影视娱乐内容全覆盖的同时，寻求差异化发展。虽然流媒体平台正在以强势姿态抢占传统影视的生存版图，但其所具有的包容性和开放性也使得许多传统影视资源向流媒体平台倾入。这一方面高效提升了流媒体平台的影视内容质量；另一方面延续了影视的生命力。

（2）虚拟现实（VR）视频影像

虚拟现实（VR）技术运用计算机图形、声音和图像再造逼真的情景为人们营造"临场感"和"逼真感"，使用户完全沉浸其中。目前，VR技术需要通过头

戴显示器来实现，虽然单一的穿戴形式在一定程度上限制了其更多的物理应用场景，且头戴和视觉上的眩晕感仍然是目前VR技术发展的瓶颈。但是VR技术所呈现出的360°全景环绕式虚拟场景和全景式声音录制，其带来的视听冲击为影视行业的视觉和互动体验的发展不可小觑。在VR与影视的结合中，"沉浸性"是更应该被强调的特征。沉浸的视听体验拓展了使用者的视觉和听觉边界，丰富了影视视听的感官维度。VR并非要打破"第四面墙"的客观性，而是要将第四面墙融入现实世界，将观众真正带入VR电影的叙事中，使观众身临其境，如梦如幻。

目前，VR头戴显示器迭代发展迅速，在硬件上不断突破像素密度、穿戴舒适性和轻便性。苹果公司在2023年6月初发布品牌的第一款VR头戴式设备Vision Pro，苹果的闭环生态有了从平面走向立体的渠道，开启苹果空间计算时代。在VR与影视的结合运用中，不能仅停留在技术的虚拟场景炫技层面，也不能仅停留在交互体验上，而是要让VR技术的"沉浸性"服务于影视叙事，将VR在内容运用中的发展空间挖掘出来，才能让VR在影视创作中发挥最大作用。2024年，VR影视体验项目大火，线下大空间VR项目遍地开花，如《无限The Infinite》《秦潮觉醒》《巴黎舞会》《三星堆奇遇》《遥远的邻居》《登月奇旅》等，这些项目多围绕中华文化、科学、艺术与名人事迹等主题展开，通过VR技术让观众身临其境地感受不同时代的风貌和文化内涵。这些项目目前在上海、北京、深圳、广州等地落地，为观众提供了沉浸式的VR观影体验。

（3）生成式人工智能视频影像

2024年2月，由Open AI推出的生成式人工智能Sora进一步拓展了影视创作及影视艺术内容生产技术的丰富性。从文本到视频，Sora模型具备强大的自然语言理解和视频生成能力，能够根据用户输入的文本描述创建长达60秒的高清（1080P）视频，视频内容包含精细复杂的场景、生动的角色表情及流畅的镜头运动。Sora模型结合了扩散模型（DALL·E3）和变换器架构（ChatGPT），这使得模型能够像ChatGPT处理文本一样处理视频（即视频作为图像帧的时间序列）。OpenAI从DeepMind关于视觉变换器的工作中获得灵感，将视频和图像表示为更小的数据单元集合，每个单元类似于GPT中的token。

业界普遍关注其对传统视频制作行业的影响，比如电影制作、广告业及视频编辑软件供应商等，因其有可能革新这些领域的生产方式，降低视频创作的技术门槛和成本。虽然目前Sora的出现还不能取代影视创作，但能看到其诞生的标志性和趋势性。一方面，数据增多和计算能力能够提升此类应用带来的更出色的AI视频成果；另一方面，技术降低了影视制作成本，并将改变谁来制作和制作什么样的"话语权"问题。Sora生成的"全真数字世界"虽然给人们带来了全新的视觉体验，但其叙事逻辑未充分融入透明性、可解释性、避免偏见歧视等伦理规范，伦

理失衡且异化个体认知体系与记忆结构。Sora的出现带来的一系列隐忧也是客观存在的，例如素材版权、虚假信息、身份冒用、伦理道德等问题。

（4）交互式影视

结合信息通信技术，交互式影视应运而生，丰富了网络影视叙事新场景。交互式影视主要涵盖多个交互概念，并逐渐在影视中运用。

① 交互漫游：是指在一个场景中，用户可以通过光标、手柄、手势等互动设备自由移动、点击、旋转，达成与虚拟环境的沉浸式互动。交互漫游普遍应用在游戏、旅游、教育、影视等领域。

② 交互视角：是指在数字化环境中，用户可以自由切换视点。在游戏中已经广泛使用交互视角，在影视中的运用主要还停留在机位和景别的转换，使得交互影视更具备真实性和趣味性。

③ 交互叙事：即互动剧，它打破了线性或者非线性的叙事结构，以更多发散性的情节节点为中转，将观众置于创作之中，由观众根据自身对情节走向的理解和期待来自主选择叙事方向，增强了游戏性和愉悦感。互动剧以故事世界为中心，在多重化作者、现实系统、观众、其他观众及现实世界之间建立起一种持续、动态的互动模型。国外在互动剧领域试水较早，并取得了一些经验。2019年被称为"中国互动剧元年"，国内对互动剧开始进行探索尝试，虽然在美学、技术和商业等方面遭遇了瓶颈，但其强大的潜力可能会在未来如同打开"潘多拉的盒子"一般，重新塑造艺术、文化和学习领域的旧理论（图2-56）。深入研究交互技术还需要就叙事、审美、传情等多方面的心理和情感需求着手，用技术服务艺术和感知。

图2-56 网络互动剧《龙岭迷窟》剧情改编的互动剧《最后的搬山道人》

影视是充满技术的艺术，科技手段和艺术探索缺一不可。随着5G在日常生活和商业场景中更广泛的运用，数字时代的"原住民"对数字化影视、智能化影视习以为常，对数字技术与艺术融合的敏感度会逐渐降低，这也赋予了当下影视与技术融合研究的"考古性"意义。

课上思考题

1. 有没有让你印象深刻的舞台表演艺术案例？它们为什么让你感到震撼？

2. 信息技术对舞台表演艺术的影响具体体现在哪些方面？在哪些方面的体现最为突出？

3. 随着信息技术与影视艺术的深度融合，畅想一下未来影视的发展会如何？

课下作业题

1. 调研三个本教材之外表演艺术与信息技术结合的案例，并解释现代技术在其中发挥的作用。

2. 观看一部信息科技与影视艺术深度融合的影片，分析影片中用到了哪些信息技术，对影视艺术的创作表达产生了哪些作用和影响。

第三章　前沿信息科技与"艺科融合创新"

多年来，我国一直在探索艺术与科技的有机融合。2001年，由科学家李政道与艺术家吴冠中共同策划并发起的首届"艺术与科学国际作品展"在中国美术馆展出，社会各界反响强烈。2006年的第二届和2012年的第三届"艺术与科学国际作品展"分别以"开创时代新文化"和"信息·生态·智慧"为主题，作品涉及新媒体艺术、生物艺术、艺术设计等多个领域。2016年，第四届"艺术与科学国际作品展"展出达·芬奇手稿等古今中外艺术与科技融合作品，以"对话"的方式演绎"过去与未来重叠，东方与西方融合，艺术与科学碰撞"的展览主旨。2019年，第五届"艺术与科学国际作品展"主题直指人工智能（AI）。"科技艺术四十年——从林茨到深圳"登陆深圳海上世界文化艺术中心，"脑洞——人工智能与艺术"在上海明当代美术馆举行。2024年1月，第六届"艺术与科学国际作品展"在国家科技传播中心开幕，以"平行时空——体验·包容·探索"为主题，汇聚了来自全球知名艺术家、科学家、工程师和设计师的近百件作品。4月，首届"中国数字艺术大展"在中国美术学院美术馆开展。这些展览都以交互、光影、沉浸、绘画、装置等形式，展现了艺术与科学交融的无限可能。

第一节　信息科技与"艺科融合创新"

一、大数据与云计算技术

大数据通常指的是大小规格超越传统数据库软件工具抓取、存储、管理和分析能力的数据群。简单来说，就是量大且复杂到无法用传统数据处理方法来处理的数据的集合。它不仅体现在数据量的增加，而且体现在数据来源的多样化、数据类型的复杂化和数据处理的难度大。如果不考虑数据价值（Value）特征，大数据的四个技术特征包括容量（Volume）、速度（Velocity）、多样性（Variety）和真实性（Veracity），如图3-1所示。

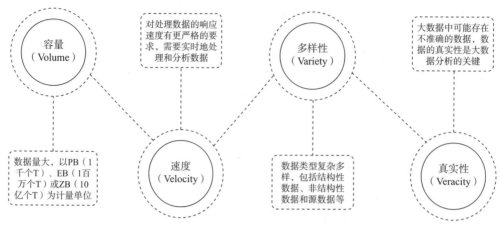

图3-1　大数据技术的4V特征图

　　云计算是分布式计算的一种，是大数据的关键技术之一，指的是通过网络"云"将巨大的数据计算处理程序分解为无数个小程序，然后通过多部服务器组成的系统进行处理和分析，将这些小程序得到的结果返回给用户。简单来说，云计算是把用户需要用到的服务器硬件或服务环境放到一个共享池里，用户可以随时随地以较低的价格使用，既降低了对本地计算机的负担，又便于用户操作。

（一）大数据与云计算技术的发展历程

　　20世纪90年代，美国IBM的研究员道格·兰尼（Doug Laney）首次提出了"大数据"的概念，并将其概括为"三个V"，即大数据的容量（Volume）、速度（Velocity）和多样性（Variety），自此大数据开始受到各国学者广泛关注。为了更好地对大数据进行分析，Salesforce公司提供了基于云计算的软件即服务模式，这是云计算的早期应用之一。

　　21世纪早期，谷歌发表了一篇论文，介绍了它的MapReduce和Google File System（GFS）技术，这为大规模数据处理和存储奠定了基础。同时谷歌推出了Google App Engine，一个基于云计算的应用开发平台，开启了云计算平台服务的新时代。大数据和云计算的发展迎来了百花齐放的阶段，亚马逊、微软、谷歌云、IBM云、阿里云和腾讯云等企业都开展了大数据和云计算技术的研究。

　　如今，在5G网络的支持下，用户产生的数据量呈现爆炸式的指数级增长。随之而来的就是海量数据准确度较低，存在大量不相关信息的问题。因此，大数据具有了新的特征——"真实性"（Veracity）。同时，为了满足自动驾驶、智能城市系统等应用时延小、计算资源时空分布不均的特点，边缘计算和雾计算应运而生。

　　总体而言，大数据和云计算技术在过去几十年中取得了突破性进展，已经成为现代信息技术的重要组成部分，为各行各业带来了巨大的变革和发展机遇。

（二）　体系架构

大数据的处理主要涉及四个方面，即数据采集、数据处理、数据分析及数据展示（图3-2）。

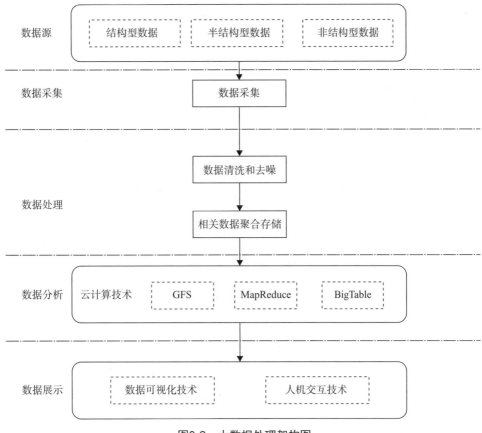

图3-2　大数据处理架构图

（1）数据采集：负责运用一些物理设备从各种数据源中采集数据。目前常用的数据采集手段有传感器收取、射频识别、数据检索分类工具（如百度和谷歌等搜索引擎），以及条形码技术等。

（2）数据处理：负责对已经采集到的数据进行适当的处理、清洗去噪，以及进一步的集成存储。首先，将这些结构复杂的数据转换为单一的或便于处理的结构；然后对这些数据进行去噪和清洗，防止其对最终数据结果产生不利影响；最后将这些整理好的数据进行聚合存储。

（3）数据分析：数据分析是整个大数据处理流程中最核心的部分，主要负责对处理好的数据进行分析，挖掘其中的价值，进而为事情决策、需求预测等各个方面提供有力支持。然而，传统的数据处理分析方法已经不能满足大数据时代数据分析的需求。为了满足大数据需要海量的存储和计算资源的需求，云计算技术应运而生。

（4）数据展示：负责将处理后的数据进行可视化展示，通过可视化技术和人机交互等技术，使得数据分析结果更加直观和易于理解。常见的可视化技术有基于集合的可视化技术、基于图标的技术、基于图像的技术、面向像素的技术和分布式技术等。

作为大数据的核心技术之一，云计算可以提供给用户海量的计算资源，这取决于它独特的体系架构。云计算的体系结构是指整个云计算环境的组织结构和功能分层（图3-3）。云计算服务模式主要有三种：基础设施即服务（Infrastructure as a Service，IaaS）、平台即服务（Platform as a Service，PaaS）和软件即服务（Software as a Service，SaaS）。

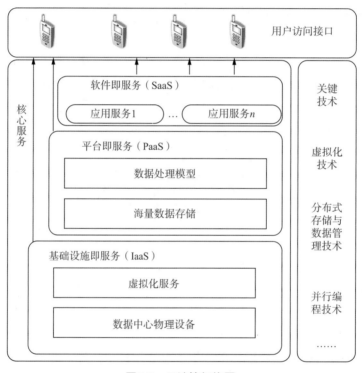

图3-3 云计算架构图

（1）基础设施即服务：提供了所有计算基础资源的使用，如处理CPU、内存、存储和网络资源。用户可以租用这些基础设施来构建和管理自己的应用程序和服务。

（2）平台即服务：提供了一个基于云的平台，可以让开发者构建、运行和管理自己的应用程序。PaaS提供商提供的平台包括操作系统、编程语言和开发工具，可以让用户快速构建和发布应用程序。

（3）软件即服务：提供了应用程序的完整功能，用户可以通过网络访问这些应用程序，而无需购买、安装和维护软件。SaaS提供商提供的应用程序包括电子邮件、办公软件、客户关系管理和人力资源管理等。

如果将云计算服务比喻为健身房的话，在健身房里，客户可以享受三种服务：①软件即服务，全套的健身服务，包括课程、个性化指导、设备维护、清洁等，会员只需关注锻炼，无须担心健身房管理；②平台即服务，平台=健身课程+各种器材等，健身房搭好平台让你锻炼；③基础设施即服务，包括健身房的基本设施和设备，如器械区、自由重量区、有氧区。三种服务都有计时出租特征，健身房卖服务但不卖产权，客户也不必自己购买和维护一套健身设备。

（三）大数据和云计算技术应用领域

随着物联网、云计算和大数据分析等热门技术的兴起，智慧医疗、智慧教育等领域的技术研究和商业应用成为业界人士重点关注的对象。

目前，医疗领域存在检查项目多、信息不共享、用药不合理、重复化验和药价高等问题。2010年，上海市针对居民"看病难、看病烦"的呼声，建立了利用信息化平台实现远程诊断监控等功能的"健康云"。该"健康云"实际上是基于云计算技术的健康档案数据中心，全面覆盖了居民在辖区医疗机构的就诊信息和公共卫生服务信息，可以实现健康档案、健康体检和远程就诊等功能。医疗机构可以将医疗数据和影像存储在云端，实现数据的集中管理和共享。医生通过云计算平台进行远程会诊和数据分析，进而提高疾病诊断和治疗的准确性和效果。

2020年起，新冠疫情对线上教育产生了巨大的影响。为了减少疫情传播的风险，许多国家和地区实施了学校关闭措施。这迫使学校和教育机构迅速转向使用线上教育模式，促使云课堂、有道教育等网课平台的发展。在这些教育平台上，学生可以根据自己的倾向选择不同学校的优质课程，并有针对地选择自己需要辅导的课程。大数据和云计算技术可以为学校和教育机构提供便捷的教学和学习工具。学生和教师可以通过云计算平台进行在线协作、共享资源和交流学习。

2024年，国内外脑机接口技术得到了重要发展。2024年2月，我国利用微创脑机接口技术首次成功帮助高位截瘫患者实现意念控制光标移动，这意味着中国在脑机接口领域取得新突破。2024年8月2日，马斯克的脑机接口公司Neuralink成功将第二枚脑机接口芯片植入一名人类患者体内，手术进展顺利。通过结合互联网大数据，脑机接口能获取更多的样本数据，从而训练更精确的解码模型，对大脑电信号进行更精细的分析和处理，提高解码的准确性和稳定性。云计算技术则为脑机接口提供了强大的计算能力和数据存储能力，支持大规模的数据处理和分析。

总之，大数据和云计算技术在当今数字化时代已经成为企业和组织实现数据驱动决策、提高效率和创新的关键工具。随着技术的不断发展，它们的应用领域

将继续扩展，为企业提供巨大的机会，但也需要谨慎地规划和管理，以确保数据的安全性和合规性。

（四）大数据、云计算技术与艺术的融合创新

在这个数据爆炸的时代，全球范围内每时每刻都在产生着海量的数据，这些数据涵盖了商业交易、社交媒体互动、科学研究等多个领域。随着大数据与云计算技术的飞速发展，其在艺术领域的深度应用与探索成为业界人士关注的焦点。从艺术品的数字化保护、个性化创作辅助到艺术市场的智能分析，大数据与云计算技术正以前所未有的方式重塑艺术的创作、传播与欣赏体验。

以艺术品的数字化保护为例，大数据与云计算技术在博物馆的数字化馆藏资源、个性化参观体验等方面的应用非常广泛。其中，世界著名的纽约大都会艺术博物馆（The Met，图3-4）依赖云计算技术存储和管理大量的数据，建立了一个庞大的数字化藏品数据库，观众可以在线浏览超过 400000 件艺术品的高清图片和详细信息。

图3-4　纽约大都会艺术博物馆展品《华盛顿横渡特拉华河》
（*Washington Crossing the Delaware*），Emanuel Leutze，1851年，布面油画

以艺术创作为例，基于大数据与云计算的先进技术，智能化数据处理在艺术领域具有巨大潜力。例如，美国艺术家雷菲克·安纳多尔（Refik Anadol）于2021年推出的《量子记忆概率》艺术作品（图3-5）是结合谷歌公司的量子计算研究数据与云计算平台的前沿艺术项目。该项目通过大数据分析和云计算技术，将公共数据库中与自然相关的超过2亿幅图像，提取成数据集，并使用量子计算进行处理和转化，生成动态3D影像与声音，展示了被数字化的、关于大自然的记忆。安

纳多尔的作品通过实时的数据处理与渲染，为观众提供了沉浸式的视觉与听觉体验，展现了科技与艺术融合的新模式。

图3-5 量子记忆概率

总之，大数据和云计算技术在当今数字化时代已成为推动科艺融合的重要工具。可以预见，随着技术的持续进步，它们的应用领域将不断扩展，为艺术与科技的融合带来更多创新的创作可能性和沉浸式体验。

二、数字孪生技术

数字孪生（图3-6）是指在虚拟世界中1:1建造一个与现实世界中的物体、场景等完全一致的"孪生体"。通俗地讲，每个人每天都在脑中创造出一个关于现实世界的数字孪生体。我们将视网膜上的像素片段转化为各种物体，并将这些信息以一定的结构储存在大脑中，包括物体的形状、色彩、气味、触感等特征。数

图3-6 数字孪生概念示意图（编者绘制）

字孪生体是将意识孪生体的本质呈现出来的数字化形式。通过3D模型，人们可以用空间形状、纹理、颜色、材质等特性来描述真实物体。这个过程采用渲染引擎使数字孪生体呈现可见形态，设置物理引擎赋予数字孪生体运动规律，赋予其质量属性使其具有重量感，添加材料属性让数字孪生体产生弹跳效果。在采集到现实世界中物体的物理数据后，通过传感、分析、聚合与集成，将其转化为数字的形式，这样就生成了与现实世界相对应的数字孪生体。

（一）数字孪生技术的发展历程

数字孪生的发展历程充满了创新和探索。从最初的概念到如今的实际应用，数字孪生经历了持续的演进。数字孪生思想最初是由密歇根大学的迈克尔·格里弗斯（Michael Grieves）以"信息镜像模型"提出并命名。而后在2012年，NASA给出了具体的数字孪生的概念描述：数字孪生是一种充分利用物理模型、传感器、运行历史等数据，集成多学科、多尺度的仿真过程。

近年来，数字孪生技术受到国内外研究学者的广泛关注。2019年，日本电信电话公司（Nippon Telegraph and Telephone Corporation，NTT）推出"数字孪生体计算计划"，建立了整合反映现实世界的高精度数字信息平台；2020年，德国VDMA和ZVEI牵头设立"工业数字孪生体协会"，形象地展现了数字孪生体在未来市场的图景；同年，美国对象管理组（Object Management Group，OMG）设立美国数字孪生体联盟，加大了推动数字孪生体的力度，形成了争夺数字孪生体产业机遇的态势；2021年，我国发布《"十四五"数字经济发展规划》，掀起了中国数字孪生技术研究的热潮。此后，国家陆续印发了不同领域的"十四五"规划，为各领域利用数字孪生技术促进经济社会高质量发展作出了战略部署。2022年3月，水利部发布了《数字孪生流域共建共享管理办法（试行）》，明确了数字孪生流域具体建设内容，细化了技术要求。2023年，《数字中国建设整体布局规划》再次提出"全面提升数字中国建设的整体性、系统性、协同性"，以及"探索建设数字孪生城市"。

（二）关键核心技术

数字孪生的关键核心技术（图3-7）包括多领域建模、虚拟现实呈现和高性能计算技术等。其中，多领域建模是一种全面的方法，强调跨领域设计理解和建模。在进行多领域建模时，需要高度的系统方程自由度，以便能够综合考虑各种特性和因素。为了保证模型的准确性和实用性，采集的数据要与实际系统数据高度一致。这意味着模型需要不断地进行动态更新，以反映实际系统的变化和特性。

图 3-7　数字孪生的关键核心技术（编者绘制）

虚拟现实（Virtual Reality，VR）技术是指将数字分析结果以虚拟映射的方式叠加到所创造的孪生系统中，从视觉、听觉、触觉等方面提供沉浸式的虚拟现实体验，实现连贯的、实时的人机互动。通过虚拟现实技术，用户只需进行简单的触碰或点击操作就可以轻松地与复杂的设备进行交互。该技术为用户提供了一种全新的、沉浸式的方式来探索和操作数字世界。当下VR技术已被广泛应用到文化、教育、军事、航空、医学、游戏、影视、旅游等多个行业和领域，形成VR+模式，为产业赋能。

高性能计算技术是利用超级计算机实现并行计算的理论、方法、技术，以及应用的一门技术科学。通过聚合结构，高性能计算技术使用多台计算机和存储设备，以极高的速度处理大量数据，满足数字孪生技术的实时性分析和计算要求。

除了以上技术，数字孪生还应用了云计算和实时计算、数据模型和模拟技术、传感器技术等。这些技术间相互协同工作，为数字孪生技术提供了强大的建模、呈现和计算能力。

（三）数字孪生的应用场景

自从扎克伯格将Facebook改名为Meta并致力于改造为一家元宇宙公司后，当今众多企业纷纷提出关于元宇宙不同角度的描述。数字孪生就是一个处于时代前沿且体验感十足的元宇宙"分身"。在工业领域，我们可以预见数字孪生技术将在能源、建筑、航空航天等多个领域得到应用。它将改变产品的设计、制造、维护和修复等方式，加速这些产业的发展。

数字孪生在通信场景中具有广泛的应用，它可以帮助网络运营商和通信设备

制造商优化网络性能、提高服务质量和进行故障诊断。在网络规划和优化方面，数字孪生可用于确定最佳的基站位置、频谱分配和信号覆盖，从而降低网络盲区和信号弱区域的存在；在网络运维和故障诊断方面，数字孪生能够快速检测网络中的故障和问题，监测网络性能，并提供解决方案。通信设备制造商也可以使用数字孪生来模拟设备性能，从而在实际生产之前进行测试和改进。数字孪生还可以预测未来的通信需求，帮助规划网络容量，以满足不断增长的数据流量需求，从而提供更高质量的通信体验。通过数字孪生技术，通信企业商能够更好地管理和优化其网络、设备和服务，从而满足用户的需求。

不仅在通信领域，随着数字化进程的加速，也许在未来，世界上每一样物体都会有一个数字孪生体与之对应。在万物互联的基础上，数字孪生体通过物联网与现实中的"双胞胎兄弟"进行直接交互，进而实现万物孪生。当所有的数字孪生体都接入统一的大机器智能时，现实世界将融合成为一个不仅能做信息处理和思考推理，而且具备现实感知力和行动力的大智能体。

（四）数字孪生技术与艺术的融合创新

随着物联网、大数据、人工智能等技术的深度融合，数字孪生技术正逐步成为连接物理世界与数字世界的桥梁，引领智能制造、智慧城市、航空航天等多个领域的深刻变革。作为一种创新的技术手段，数字孪生技术在艺术与科技领域也展现出巨大的潜力和价值。

三星堆博物馆的数字孪生技术应用案例，通过引入高性能数字孪生引擎和高精度建模技术，成功构建了博物馆的智慧化管理体系，实现了从数据汇集、业务集成到游客服务的全面升级。2023年7月27日，正式开放的三星堆博物馆新馆与腾讯公司合作，引入了数字孪生技术，打造了一座集科技、文化、智慧于一体的智慧博物馆，建设了业内领先的"一屏统管"数字孪生运营中心。该中心将馆园一体化管理的全流程要素映射在孪生大屏（图3-8）上，实现了"数据汇集、提质增效、安全智能、孪生可视"的目标。数字孪生系统以L3精度为标准，对新馆主体建筑及精品藏品进行了精细化建模和细节复刻，并高精度还原了博物馆园区的其他建筑实体、道路、景观等内容。这种高度还原的虚拟模型，为游客和管理人员提供了更加直观、全面的视角。这不仅提升了博物馆的智慧化水平和管理效率，而且为游客带来了更加便捷、丰富的游览体验。

数字孪生技术正在推动各行各业向智能化、精细化方向转型，为构建更加智慧、可持续的未来社会奠定了坚实的技术基础。

图3-8 三星堆博物馆旅客服务实时监测图片

三、人工智能技术

20世纪50年代，麦卡锡（McCarthy）在达特茅斯大学召开的学术研讨会议上第一次正式提出术语"人工智能"（Artificial Intelligence，AI），自此人工智能在学术界开始得到广泛研究。AI是研究、开发用于模拟、延伸和扩展人的智能理论、方法、技术及应用系统的一门新的技术科学，不同的学者对"人工智能"概念的解释存在差异，但均强调了人工智能的目标是使计算机具备类似人类的智能，以解决各种复杂的问题作出智能决策并执行各种任务。其中，计算机之父艾伦·图灵（Alan Turing）认为人工智能是一种使机器能够展示出近似人类智能行为的技术；斯图尔特·罗素（Stuart Russell）和彼得·诺维格（Peter Norvig）认为人工智能是研究和设计智能体的学科，智能体能够感知环境、推理、学习和采取行动以实现特定目标的系统。

（一）人工智能技术的发展历程

人工智能的发展经历了三次技术浪潮（图3-9）。1956年的达特茅斯会议推动了全球第一次人工智能浪潮的出现，随后的20年间也是人工智能迅速发展的重要时期，这一阶段的研究成果如贝尔曼公式（增强学习的雏形），以及感知机（深度学习的雏形）等为人工智能的后续发展奠定了重要基础。然而，在1974—1980年，迫于计算性能的不足、研究实用性低与资金压力，人工智能研究陷入了第一次低谷。直至20世纪80年代，Hopfield神经网络和反向传播算法（Back Propagation，BP）的提出使人工智能研究迎来了新一轮的发展潮流与突破，包括日本、美国在内的很多国家都再次投入巨资开发第五代计算机，亦称人工智能计算机。但从20世纪80年代末到90年代初，由于计算能力有限、知识获取困难、维

护费用居高不下等问题，经济危机下的美国取消人工智能预算，日本人的第五代计算机项目也宣告失败，人工智能研究陷入第二次低谷。20世纪90年代中期，随着人工智能技术，尤其是神经网络技术的逐步发展，人工智能技术进入了平稳发展阶段。2006年，杰弗里·辛顿（Geoffrey Hinton）和他的学生鲁斯兰·萨拉赫丁诺夫（Ruslan Salakhutdinov）在*Science*期刊上发表论文，正式提出了深度学习（Deeping Learning，DL）的概念。2016年，AlphaGo以4：1的成绩战胜了世界围棋冠军李世石，一年后，AlphaGoMaster与人类实时排名第一的围棋手柯洁对决，最终连胜三盘。2022年，由OpenAI推出的人工智能对话聊天机器人ChatGPT迅速走红于社交媒体，它展示了生成式人工智能的强大能力，标志着人工智能向人类智能迈进的重要一步。2023年3月发布的GPT-4在包括理解、视觉、编码、数学、对人类动机和情感的理解等方面具有优越能力，在许多任务中展现出达到甚至超越人类水平的能力。2024年，全球AI产业迅猛发展，百家争鸣，预测全球人工智能大模型市场规模将突破280亿美元。当下，AI市场飞速发展，人工智能的新热潮不仅带来了技术上的突破，还在多个领域引起了广泛关注与创新。

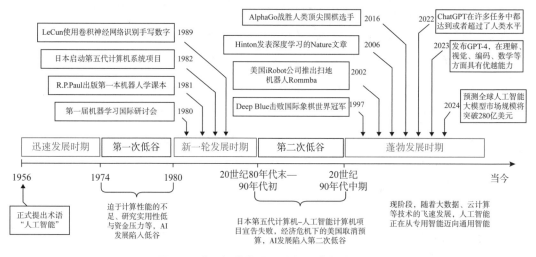

图3-9　人工智能的发展历程（编者绘制）

（二）关键技术

人工智能的关键技术（图3-10）包括自然语言处理、计算机视觉、机器学习和人机交互技术等，这些技术相辅相成，共同推动了人工智能的发展，带来了更多应用的可能性。

（1）自然语言处理（Natural Language Processing，NLP）是指通过分析文本、语义、语法和语境等信息，让计算机能够像人一样理解人们说的话或写的字，并能够对这些语言进行处理和回应。这里的自然语言是指随人类发展不断演

变的人类语言，如中文、英语等。

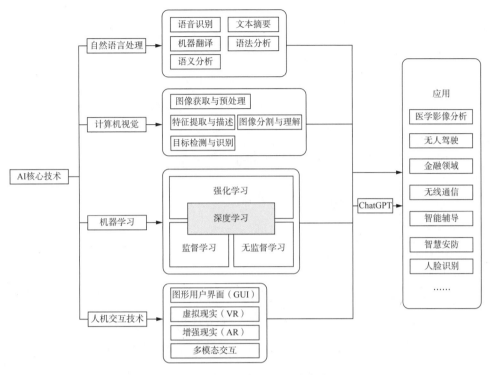

图3-10　人工智能关键技术（编者绘制）

（2）计算机视觉（Computer Vision，CV）的目标是让计算机系统能够模拟人类视觉系统功能，实现对视觉信息的感知、理解和分析，计算机视觉主要涉及图像获取与预处理、特征提取与描述、目标检测与识别、图像分割与理解等研究内容。

（3）机器学习（Machine Learning，ML）的本质是让计算机模仿人类的学习行为过程，从而自己在数据中发现、学习规律，并对未来的数据进行预测。机器学习算法主要分为监督学习（Supervised Learning，SL）、无监督学习（Unsupervised Learning，UL）和强化学习（Reinforcement Learning，RL）三种学习方式。其中，监督学习是指给计算机提供带有标签（即正确答案）的训练样本，计算机通过学习样本数据的模式与规律建立输入输出间的模型，训练完成后的算法可根据模型对新的输入数据进行预测和分类；无监督学习是指计算机从不含标签或指导性信息的数据中寻找隐藏的结构和规律；强化学习是通过训练智能体，让计算机在一个环境中进行试错和学习，并根据不同的行动反馈奖励来调整自己的决策策略。此外，深度学习是一种可以应用于无监督学习、监督学习和强化学习的机器学习方法，它通过深度神经元网络进行学习，为各种人工智能任务提供强大的学习能力。大模型技术是人工智能技术的一种，它通过机器学习使用大量计算资源和数据来训练大型神经网络模型，以实现更高级别的自然语言处

理、计算机视觉和语音识别等任务。大模型技术的核心思想是利用大规模的数据集和强大的计算能力来训练深度神经网络，使其能够学习到更多的特征和模式，并具有更强的泛化能力。这种技术通常需要使用高性能计算机或云计算平台进行训练和推理，并且需要大量的存储空间来保存训练好的模型和数据。

（4）人机交互技术（Human-Computer Interaction，HCI）主要研究人和计算机间的信息交换，它旨在使人们能够更轻松地与计算机进行交流、操作和使用。常见的人机交互技术除了基本的交互如输入技术、输出技术，还涉及用户界面设计、多模态交互（如语音交互、手势控制和体感交互）、脑机接口技术等。

（三）人工智能技术应用领域

现阶段的人工智能技术已广泛应用于包括自动驾驶、金融领域、医疗健康及无线通信等在内的多个领域。在自动驾驶领域，通过使用传感器、计算机视觉和深度学习算法，汽车能够感知周围的环境、理解交通规则并做出智能决策；在金融领域，人工智能能够对海量金融市场数据、行为模式等信息进行分析，从而实现风险评估和欺诈检测、制定交易和投资决策、优化客户服务和进行个性化推荐等；在医疗健康领域，人工智能可被应用于疾病诊断、影像分析、个性化治疗推荐、健康数据分析等任务，帮助医生提高诊断的准确性和治疗效果；在通信领域，将人工智能引入无线通信系统将有助于更准确地预测业务特征、用户行为和信道环境等信息，从而通过合理的资源管理与分配获得更好的服务质量和用户体验，提高公平性和系统资源利用率，推动无线通信网络的智能化发展。

此外，ChatGPT堪称人工智能领域近年来最为瞩目的应用之一，自2022年11月上线后不到三个月的时间便突破1亿用户，堪称史上增速最快的消费级应用。ChatGPT是由OpenAI公司开发的一种基于深度学习的自然语言处理技术，核心技术是GPT（Generative Pre-trained Transformer）模型。ChatGPT通过预训练的方式对大量文本数据进行学习，具备自然语言生成与错误更正能力，具有灵活性高、通用性强、支持跨语言沟通、应用领域广等诸多优势。2023年3月，微软研究院在arXiv上发表了论文，公开了对GPT-4的全面测试结果，基本结论为GPT-4在包括理解、视觉、编码、数学、对人类动机和情感的理解等方面具有优越能力，在许多任务中都达到或者超过了人类水平，是迈向通用人工智能（Artificial General Intelligence，AGI）的重要一步。在2023年9月25日，OpenAI宣布推出新版ChatGPT，增加了语音输入和图像输入的新功能，进一步提升了用户互动体验。随后，2024年7月，ChatGPT引入了语音对话功能，增强了与用户的交流能力。8月9

日，OpenAI宣布免费用户每天可以使用其DALL-E 3模型生成图片，进一步扩展了ChatGPT的多模态功能，使其在文本、语音、图像处理等领域表现更加全面。2024年9月13日，OpenAI正式公开一系列全新AI大模型，目前发布的是第一款模型预览版——o1-preview。o1模型创造了很多历史纪录。它具有超越人类专家的表现，成为第一个在该基准测试中做到这一点的模型。作为人工智能领域的一项突破性技术，ChatGPT不仅革新了人机交互的方式，也在各个行业中产生了深远的影响，推动了自然语言处理技术的应用，并朝着通用人工智能的目标迈出了坚实的一步。

国内的大模型发展也呈迅猛态势。讯飞星火是科大讯飞推出的新一代认知大模型，通过自然对话理解用户需求并执行任务。它主要从人机交互、知识学习与内容创作、提升数智化生产力三方面展现能力。具备文本生成、语言理解、知识问答等七大核心能力。2024年6月，讯飞星火V4.0发布，全面提升大模型底座七大核心能力，对标GPT-4 Turbo。星火语音大模型方面取得了新突破，如多语种、多方言免切换语音识别、复杂场景多模态识别、语音交互技术及汽车、办公等产品应用。此外，由中国科学院自动化研究所和武汉人工智能研究院推出的千亿级别参数的多模态AI大模型——紫东太初，支持多轮问答、文本创作、图像生成、3D理解、信号分析等全面问答任务。

在人工智能图像生成方面，Midjourney和Stable Diffusion是两款主流工具，都使用了CLIP模型（视觉语言预训练模型）来理解用户输入的描述，凭借其创新的对比学习机制，能捕捉图像的深层次语义信息与独特风格特征，从而为图像生成提供了全新的可能性。2022年3月，Midjourney问世，它是一个闭源系统。它的核心模型包括CLIP和GAN（生成对抗网络）。CLIP模型可以帮助系统理解用户输入的描述，而GAN则可以生成相应的图像。同年8月，开源系统Stable Diffusion 发布，除了使用CLIP模型，还使用了diffusion模型来生成更高质量的图像，并且使用VAE模型来提高生成图像的稳定性。国内针对集成开发环境（IDE）平台推出了一款插件——阿里云Toolkit（Alibaba Cloud Toolkit），集成了如 Stable Diffusion、Kohya等应用程序，为设计师提供了便捷的AIGC创作平台。

综上所述，人工智能技术在多个领域均已发挥积极作用，具有诸多优势，逐渐成为当今时代的重点研究方向之一。但与此同时，人工智能技术的快速发展也引发了人们对伦理、隐私和安全等方面的关注。

（四）　人工智能技术与艺术的融合创新

目前人工智能对艺术的技术赋能主要体现在三个方面：一是人工智能创造力研究。这类研究包含了文本、音乐、图像的一种或者多种组合生成。二是利用人

工智能识别图像来理解世界。这些识别类任务可以帮助艺术创作者收集、分类创作素材，或是基于小型自动驾驶平台进行装置类的创作。三是用于驱动单个或者多个对象实现与外界的互动。这类以控制对象为目的的人工智能系统可以帮助艺术家构建虚拟的生态系统，或者加强作品元素之间以及与观众的互动。面对这些应用首先需要了解的就是机器情感，因为艺术创作离不开人的感受与智能计算。

1. 机器情感

（1）机器情感的概念

在1950年，艾伦·图灵（Alan Turing）提出了著名的"图灵测试"，他的论文《计算机和智能》（*Computing Machinery and Intelligence*）引起了广泛的关注，时至今日还继续影响着人工智能领域的发展。在这篇巨作中，他提出了"模仿游戏"(The Imitation Game）的方式，来考虑机器能否思考的问题，这个"模仿游戏"就是看机器在多大程度上能够模仿人类，此后无数研究者围绕着这个问题进行探索。在这之后的几十年中，机器逐渐在算术、象棋、围棋、益智问答和视觉识别等领域达到甚至超越人类能力，但"情感"一直以来是人类区别于机器的最大特征，因此，机器能否拥有像人一样的感情成为研究者们关注的核心问题。目前，也有研究者认为，模拟或是识别人类情感的表达并不能被认为是拥有情感，从而进一步提出了"机器情感"的概念——它能够像人类情感一样在机器内部形成自主调节机制，并且发挥着影响行为组织的作用。

（2）情感计算的概念

1990年，美国心理学家彼得·萨洛维（Peter Salovey）和约翰·迈耶（John Mayer）发表名为《情感智能》（*Emotional Intelligence*）的文章，描述了他们创建的情感智能框架，该文章认为情感也是一种智能，强调情感的认知成分和处理能力。1997年，美国麻省理工学院媒体实验室皮卡德教授（Rosalind W. Picard）正式出版书籍《情感计算》（*Affective Computing*），指出"情感计算是与情感相关，且来源于情感或能够对情感施加影响的计算"，她认为计算机正在获得表达和识别情感的能力，并且可能很快就会被赋予"拥有情感"的能力。此外，也有一些学者提出了不同的见解。例如，与皮卡德采用的认知主义框架不同，瑞典计算机科学家克里斯蒂娜·霍克（Kristina Höök），以及美国计算机科学家菲比·森格斯（Phoebe Sengers）和保罗·多罗希（Paul Dourish）等学者从现象学出发，认为情感计算的情感是在人与人、人与机器之间的交互过程中构建起来的。日本工程院院士任福继（Fuji Ren）认为，情感计算旨在通过开发能够识别、表达、处理人情感的系统和设备来减少计算机与人之间的交流障碍。

2022年12月9日，由之江实验室发起，德勤中国、世纪出版集团上海科学技术出版社、中国科学院文献情报中心以及英国工程技术学会编写的《情感计算白皮

书》，面向全球正式发布。

（3）单模态情感计算

① 文本情感计算：文本是人们沟通交流的重要载体，其中包含大量情感，对这部分内容进行挖掘、研究和应用是文本情感计算的主要研究内容。为了处理文本信息和文本情感，诞生了自然语言处理（Natural Language Processing，NLP）。文本情感计算的研究内容主要包括自然语言理解和自然语言生成两部分。随着技术的发展，在海量互联网文本数据的加持下，大型语言模型（Large Language Model，LLM）应运而生，以OpenAI研发的GPT系列为例，GPT-3版本参数数量级在1750亿左右，在自然语言理解、自然语言生成方面都取得了巨大成功。

② 语音情感计算：语音所包含的人类情感主要分为两部分，一部分是语音所承载的语言情感内容，另一部分是声音本身的情感特征，比如音调高低、语气变化等。语音情感计算的研究内容主要包括语音情感识别和语音情感合成。目前，语音情感识别建模方法主要分为两类：基于声学特征提取与分析的语音情感识别建模方法和基于端到端的语音情感识别建模方法。

③ 视觉情感计算：其研究内容主要是面部情感识别和肢体情感识别。基于面部表情的情感识别研究主要通过传统计算机视觉以及深度学习来理解面部特征和情感；基于肢体动作的情感识别主要通过人体肢体动作来获取人的情感信息。以面部微表情识别为例，虽然在心理学上关于微表情的研究已经长达半个多世纪，但是在计算机视觉、人工智能领域却只有短短10余年的发展。2011年，芬兰奥卢（Oulu）大学提出一个基于帧插值和多核学习的微表情识别方法，并建立首个自发微表情识别数据集。随后，越来越多的研究者在该领域进行研究。

④ 生理信号情感计算：随着传感器技术的发展和普及，基于生理信号的情感计算快速发展，情感计算研究较为常用的生理特征是眼动、脑电、心率、呼吸、皮肤电流、体温等生理信号。例如Emotiv的脑电（Electroencephalography，EEG）神经技术，通过头戴式设备测量神经元放电时大脑产生的电活动（图3-11），继而分析和洞察相应的情绪，帮助学者进行科学研究活动。

（4）多模态情感计算

单模态的信息量不足，并且容易受到外界各种因素的影响，比如噪声干扰导致语音质量下降等，情感分析的质量就会明显下

图3-11　使用Emotiv的脑电设备和软件应用辅助科学研究

降。人的情感表达通常是以多模态的方式呈现的，多模态情感计算能够有效利用不同种类的信息来增强情感分析的效果。

目前，对多模态情感计算的研究主要集中在对情感识别和情感理解的方法上。含有多模态情感分析的数据库主要有：①DEAP数据集，包含无声视频和EEG信号；②MEC和AFEW数据库，包含语音的电影视频片段；③GEMEP（the Geneva Multimodal Emotion Portrayal）数据集，包含语音、面部表情和姿态三个模态。

《情感计算白皮书》指出，多模态情感计算是当下人工智能领域最热门的话题之一，人的情感通常以多种模态的方式呈现，大脑在整合多感官信息时存在多阶段融合的现象。相比于文本、语音、视觉、生理信号等单模态情感计算，多模态情感分析能够有效利用不同模态信息的协同互补来增强情感理解与表达能力。引入多模态情感计算是提高模型鲁棒性以及优越性的关键。同时，基于数据及文本分析结果，《情感计算白皮书》提出了情感计算下一阶段技术走向趋势的预测。高质量、大规模数据集的构建、零/少样本学习或无监督学习方法、多模态融合技术创新、多模型推理、认知神经科学启发的情感计算、跨文化情感识别、数据与知识驱动的技术革新，这六大方向将是下一阶段情感计算技术发展的趋势。

（5）机器情感与艺术的融合创新

随着移动设备和社交网络的广泛普及，人们习惯使用视频、图像、音乐等多媒体数据实时分享和表达自己的观点。对这些数据中的情感进行识别和分析，可以帮助人们理解用户的行为和情感，并影响人们的喜好与决策。

以图像为例，人工智能已经不局限于生成符合描述、高质量、高完成度的图像，还需要利用情感计算来分析图像中富含的情感，这就要求机器理解图像中蕴含的创作者的情感，并且定量统计图像中的情感部分。近年来，研究者们提出了多种有效的视觉特征来表示情感，例如，萨托利（Sartori）等人（2015）基于伊顿（Itten）的颜色轮盘，研究了抽象画中不同的颜色组合与图像情感之间的关联，张浩等人（2019）基于卷积神经网络模型对少数民族绘画中的情感进行了分析。

以音乐为例，基于音乐与视觉媒体的情感关联属性，以多模态情感计算进行的智能化媒体音乐创作具有较大的实际应用价值。例如，由美国安珀音乐（Amper Music）公司于2019年1月23日发布的Amper Score AITM便是针对视觉媒体音乐进行自动作曲的人工智能音乐平台，其内嵌的诸多音乐情绪、情感类型能够满足商业视觉媒体内容的快捷创作需求。

可以预见，随着市场需求的扩大，情感计算技术将被广泛地应用在音乐推荐、舞台表演和影视创作等其他艺术与科技的融合领域。

2. 生成式AI艺术创作

最典型的生成艺术就是图像生成。图像生成艺术采用深度学习算法，尤其是

基于神经网络的生成模型，如生成对抗网络（GAN）和变分自编码器（VAE），来实现图像的创作和转换。这些模型通过从大量的图像数据中学习统计规律，生成与原始数据类似但新颖的图像。艺术家卡西·瑞斯（Casey Reas）在其著作《用生成对抗网络创造图片》（*Making Pictures With Generative Adversarial Networks*）中探讨了使用生成对抗网络（GANs），特别是深度卷积生成对抗网络（DCGANs）制作图片的感受。

　　在传统绘画中，一件完整的作品是由艺术家创作的，而在AI生成的绘画作品，艺术家的角色更像是指导者或训练者。虽然他们仍然需要设计模型、选择算法和训练数据，但最终的图像是由计算机程序生成的，一部分创作过程被移交给了人工智能。在Jon McCormack的作品《五十姐妹》（*Fifty Sisters*）（图3-12）中展示了50种来自悉尼地区的本土植物，这些形态是通过模仿生物进化和发展的定制计算机程序生成而来的。视频中的这些植物在无尽的解体与重组中不断循环。AI生成图形为艺术家提供了一个全新的探索领域，创作出了以前难以想象的图像风格，拓展了艺术的边界。

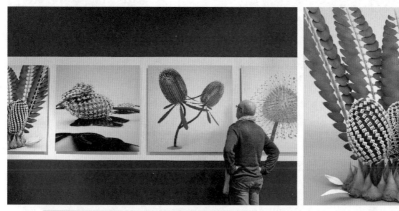

图3-12　作品《五十姐妹》，Jon McCormack，2012

　　AI绘画通过模仿和学习艺术家的绘画手法及风格，能够创作出具有相似美感的艺术作品。这些作品可能呈现为像素画、油画或水彩等多种形式，利用丰富的细节和视觉效果展现艺术家对世界的独到见解。它不仅能够拓宽艺术家的创作视野，还能激发新的灵感和创意，从而使艺术创作更加多元化和丰富。例如，游戏设计师Jason Allen利用AI软件Midjourney创作的AI绘画《太空歌剧院》（图3-13），在美国科罗拉多州博览会的艺术比赛中获得了一等奖。此作品将古典歌剧院的华丽与太空的神秘融为一体，创造出一个既古典又科幻的独特视觉世界。画中的人物穿着传统服饰，却身处无重力的太空环境中，这种对比增强了作品的魔幻感。

图3-13　AI绘画作品《太空歌剧院》Jason Allen

　　百度曾与尤伦斯当代艺术中心UCCA Lab进行了跨界合作，其中与联合国合作的公益作品《银瑚》（图3-14）是一件人工智能生成的互动性艺术作品，由英国艺术家凯林·布里克（Celyn Bricker）和芦明一创作，探索了在机器的想象中人类对自然的体验。在这件作品中，人工智能程序对珊瑚礁进行分析，创造出不断变幻、经由人工想象的水下景观，并随着人们的接近而产生变化。艺术家运用百度飞桨对珊瑚礁的形态和色彩进行分析，经过训练，深度神经网络的每一层网络都从低级到高级提取不同层级的图像特征和模式，将这些特征和模式可视化，就可以在输入图片中产生一些原本并不存在的视觉效果，从而创造出超乎想象的画面。如今，自然珊瑚礁正在面临着人类活动带来的巨大威胁，而这种由相互依存的元素所构成的复杂结构，事实上也和某些人工智能网络的运作方式有一定的相似之处。《银瑚》直接回应着人类对自然界的介入，同时也将机器本身想象为自然界的延伸而不希望受到人类的干扰。

图3-14 AI互动艺术作品《银瑚》，凯林·布里克和芦明一

亚马逊云科技的Stable Diffusion WebUI插件解决方案和丰富的托管服务为用户高效利用Stable Diffusion开展生成式AI实践拓展了空间。借助这个解决方案，亚马逊云科技的大中华区解决方案研发中心与中央美术学院的实验艺术与科技艺术学院合作，利用生成式AI为中国传统艺术注入新元素。在亚马逊云科技2023中国峰会上，双方联合推出"皮影随形"（GenAI Shadow Puppetry）互动展位。这项工作展示了姿势分析、txt2img、Dreambooth、LoRA和ControlNet等技术的新颖集成，主要包含四个步骤。

① 创作叙事线索，编织源于中国古代神话的故事情节，并融入现代的故事形象，在过去与现在的反差碰撞中形成有趣的体验。

② 使用Amazon SageMaker训练皮影风格模型。先利用Grounding DINO模型从经典皮影文献中提取不同的图像，进行概念标注（图3-15）。再将精选的图像集作为LoRA模型训练的概念注入，增强其创作能力。

图3-15 用于训练的原始皮影形象

③ 生成超越传统皮影题材限制的新角色和素材，如航天员、火车和计算机等新颖的元素（图3-16）。

④ 设计并实现互动体验，将设计的故事情节与参观流程结合起来。利用OpenPose技术，从摄像头拍摄的观众动作视频中提取姿势数据，用于控制由LoRA模型生成的图像，生成互动动作视频（图3-17）。最后，将互动动作视频与背景视频一起渲染，生成最终的作品（图3-18）。为了确保生成视频中形象的一致性，并避免闪烁，需要在多个相邻帧之间进行姿势对齐，将对齐的姿势帧组合成单个图像，作为ControlNet的输入。

图3-16　AI生成的新皮影形象

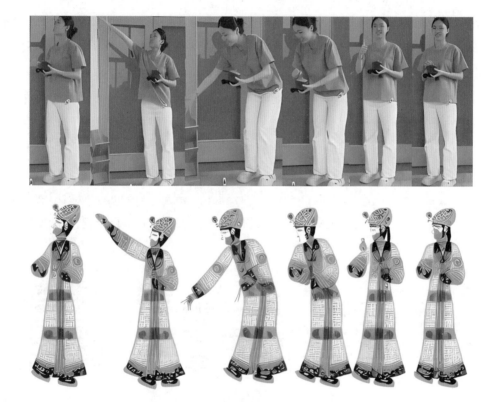

图3-17　通过动作控制生成的皮影形象

图3-18　"皮影随行"展示效果

图3-19为"皮影随形"互动展位的架构图，整个系统采用无服务器架构。系统前端采用React框架，将应用程序拆分成多个具有自己状态和属性的组件，便于单独控制和通信；同时，通过React Player实现视频播放，使用React Web Cam采集视频数据。前端的网页及相关资源保存在Amazon S3存储桶中，并通过Amazon CloudFront服务分发。对于系统后端，首先在客户端侧完成视频的抽帧与动作分析，并将结果通过API Gateway服务发送到云端的Amazon Lambda服务处理。然后Lambda函数将每个请求保存到非关系型数据库Amazon DynamoDB中，并触发Amazon SageMaker进行推理。最后，Amazon SageMaker根据用户的动作通过预训练模型生成皮影风格的图像集，生成结果被合成为视频后，保存在Amazon S3存储桶中。当观众扫描二维码请求访问视频时，Amazon Lambda服务根据二维码中的ID，从Amazon S3中获得生成视频的信息，由Lambda函数生成临时访问链接，并返回给观众。

图3-19 皮影随形"互动展位架构图

3. 艺术品的数字化保存与修复

艺术品的数字化保存和维护，可以通过构建电子数据库，有效地挽救即将失传的珍贵作品，尤其是在非遗的保护中作用更为明显。例如，荷兰画家伦勃朗最优秀的作品之一《夜巡》（*The Night Watch*）在1715年移至阿姆斯特丹市政厅的时候被严重毁坏（图3-20）。2019年，科学家罗布·埃德曼为此创建了三个独立的神经网络，训练人工智能将缺失的部分可视化。算法分三个步骤进行：第一步，利用神经网络识别同代画家伦登斯摹本中的元素，包括人物面部、服装、手部和武器，重建伦登斯风格的版本，然后是针对细节纹路进行还原，伦勃朗原作的数字化版本被切分成数千块作为参照；第二步，创建的神经网络可以拉伸、旋转、缩短和解压缩伦登斯的摹本，使测量结果尽可能地与伦勃朗的原作相匹配；第三步，神经网络用于识别色彩和阴影的差异，如同画家在研究构图和色彩之前先给画布调色。经过数万

次的迭代，人工智能高精度地再现了伦勃朗原画的已知部分，并且将摹本的四条边
缘，即《夜巡》遗失的部分转换成伦勃朗风格（图3-21）。

图3-20 伦勃朗《夜巡》

图3-21 《夜巡》左侧的细节修复图

　　除了绘画复原，AI还用于古建筑的修复。古建筑由于体量庞大，结构复杂，
历史背景特殊，往往需要耗费大量人力和时间对建筑的类型、材料、地理环境和
文化因素进行综合考虑，借助人工智能的先进技术和高质量数据能够省时省力。
以长城的修复为例，2018年黄先锋教授代表武汉大学测绘遥感国家重点实验室，
携手英特尔（中国）研究院与中国文物保护基金会，将人工智能、无人机和实景
三维重建技术相结合，对长城最陡峭的通道之一的北京箭扣长城进行了修缮。研

究人员首先对长城三维模型进行采样，该网络采用回归和卷积相结合的架构，进行了大量数据样本训练，形成对损毁模型的识别能力。在虚拟修复方面，AI在识别长城损毁部分的基础上，在损毁的模型上生成3D的修复效果和砖墙纹理，并获得物理修缮所需的工程量的数据。同时，数字化修复会遵循"修旧如旧"的文物修缮原则，为长城修缮工程提供详细的位置，效果和所需工程量的估计，作为实际工程有效的参考和对照。

其他的修复案例还有2017年代表人工智能技术首次在世界顶级博物馆大规模应用的"百度AI秦始皇兵马俑复原工程"、2019年微软推出的"人工智能文化遗产计划"（AI for Cultural Heritage）中的"圣米歇尔山：模型的数字视角"等项目。

此外，利用3D虚拟仿真技术对传统服饰进行虚拟仿真和还原，将二维画面转化为三维虚拟服饰，也是近年来纺织工程领域的热门趋势。学者Kaixuan Liu等对精选的12套越剧服饰进行还原。在分析了12种入选越剧服饰的风格、面料、颜色和图案，以及越剧风格制作结构图之后，了解了越剧服饰的特点，利用服装CAD系统和虚拟仿真技术对越剧服装进行3D仿真恢复和展示（图3-22）。

图3-22　越剧服装数字分类技术线路图

4. 艺术品解读

在建立大量的数据库之后，人工智能可以通过图像分析和深度学习技术，帮助分析艺术家使用的色彩、构图、笔触等元素，从而更好地理解艺术品的创作风格和表现手法。例如美国大都会艺术博物馆与微软合作进行名为"艺术探索者（Art Explorer）"项目，该项目利用Azure搜索和认知搜索的管道，识别艺术品

描述、相似艺术品和相关信息，形成丰富的元数据库，并通过Azure的Web实现最终应用，对艺术品收藏进行自动分类和标记，提高了艺术品管理的效率和准确性。用户可以通过"开放访问集合（Open Access Collection）"在线浏览藏品，并从多个维度深入研究艺术品。又如在新泽西州州立罗格斯大学艺术与人工智能实验室，艺术史学家玛丽安·马佐尼（Marian Mazzone）与实验室负责人（Ahmed Elgammal）合作，利用建立的数据库和模型对文艺复兴时期至流行艺术五个世纪以来的77000件艺术品进行了数字分析，更准确地判断艺术家的创作时代，探索不同风格在不同时期的变化和传承，从而更全面地理解艺术史的发展脉络。在该项目中，GANs是一种巧妙地训练生成模型的方法，将问题构建为带有两个子模型的监督学习问题。第一个是生成器模型，通过训练可以生成新的例子；第二个是判别器模型，通过训练可以将例子分类为真实（来自数据集）或伪造（生成的）。这两个模型一起形成一个零和博弈的对抗训练过程，直到判别器模型大约一半的时间被愚弄，意味着生成器模型生成了逼真的例子。

5. 艺术治疗

人工智能可以分析和解释个人创作的视觉艺术作品中所表达的情感状态、经历或主题，治疗师可以利用这些信息来更好地理解和指导治疗过程。例如，斯坦福大学研究团队开发的Woebot就是一个基于人工智能的情感支持治疗机器人；上海初创公司开发的emotibot通过理解用户的上下文和情绪来作出响应。中央美术学院费俊教授与中国科学院连政博士和孙旭冉博士合作的作品《水曰》（图3-23）是一件结合人工智能的情绪表达作品。该作品利用开发出的人工智能声纹情绪识别SDK（软件开发工具包），以及早期测试得出的一个能够分辨快乐、愤怒、忧伤等多种情绪的数据系统，结合对能量值的判断，实现对观众基本情绪状态的捕捉。当观众表现出忧伤和压抑的情绪时，水通常会呈现出雀跃欢腾的状态；相反，如果系统识别到观众带有愤怒和激烈的情绪，通过智能算法的处理，水则会借用涟漪以缓慢禅意的方式回应放下的意味，整个过程充满治愈性。

图3-23　《水曰》

6. 艺术品鉴定与市场监测

随着越来越多的艺术品和艺术交易数据被数字化并整理，人工智能可以识别不同艺术家、艺术流派和题材之间的联系来协助完成作品鉴定，同时也可以根据历史数据和市场动态帮助分析、预测未来艺术领域的发展方向和趋势。在艺术品鉴定中，通过模型和算法来检测作品的真实性，从而在传统分析方法的基础上提供另一层安全保障。即通过深入分析每个作品中的细微细节，如艺术家画作的每个点在纸上施加了多少压力、移动笔以创建每个标记的方向、哪些标记流入其他标记等特征。通过对这些特征的学习和比对，人工智能能够建立起每位艺术家独特的艺术风格与技巧的模型。2019年，瑞士艺术品鉴定公司Art Recognition开始提供用于艺术品鉴定的人工智能服务。同时，在预测未来艺术发展方向和趋势的工作中，平台利用人工智能的自然语言处理技术、图像识别技术，分析艺术家作品的图像、文本描述和评论，对社交媒体平台上的艺术讨论和话题进行实时监测和分析，从中推测出可能引领未来艺术潮流的话题和趋势，提供关于艺术品背后的故事和情感意义的解读。例如，专门从事图像识别和推荐技术的人工智能初创公司Thread Genius，其应用程序可以立即识别物体，也可以向观看者推荐类似物体的图像。 Thread Genius 算法与Mei Moses艺术索引相结合，通过大量的数据处理和分析，帮助收藏家群体和潜在的客户提供专业支持。作为全球首个致力于人工智能创作者和艺术家的人工智能交易平台，纽约知名在线艺术经纪公司Artsy、Artrendex公司、Artnome公司，以及著名拍卖公司苏富比和佳士得也通过该方式预测艺术家和观众在未来可能的行为模式。

7. 新版"创世纪"

新版"创世纪"指的是多智能体系统和AI控制的机器人艺术。多智能体系统中的智能体可以是软件、机器人，以及人类或人类团队。从数字艺术发展规律来看，相比数据可视化和数字创世纪（3D渲染、游戏）这两条主要基于屏幕的线索，艺术家试图利用人工智能构建人造生态系统，在这个生态系统中观察多智体的生存和进化模式。基于此，未来将强调在屏幕之外艺术的可能性，通过调用机械臂、机器狗和机械驱动平台，从基于屏幕的传统数字艺术扩展到广阔的虚实结合的科技艺术中去，这也是未来非常有创造力且更有挑战性的艺术创作方式。

课上思考题

1. 未来，你认为大数据与云计算会如何发展？它可能带来哪些新的创新和变革？

2. 什么是人工智能技术？它有哪些应用场景？

3. 讨论数字孪生技术可能面对的挑战和障碍，以及克服这些障碍的方法和策略。

4. 机器情感是否会影响人与机器之间的关系？如果会，那么将如何影响？

5. 你能想到哪些由人工智能前沿技术实现的最新的艺术应用场景？

课下作业题

1. 选定任意行业中一种具体的云计算应用案例，并分析这个案例是如何利用云计算技术来提供服务或解决行业中的问题的。

2. 选择一个行业或领域（例如制造业、农业、交通运输等），研究该行业或领域如何应用数字孪生技术。

3. 调研人工智能技术与艺术融合的案例，并思考人工智能对传统艺术形式的冲击和融合会带来怎样的影响。

4. 调研两件借助最前沿技术实现的艺术作品，并对其进行进一步的展望与发展预测。

第二节　通信科技与"艺科融合创新"

在通信技术应用领域，从19世纪末至20世纪最早的磁石电话机到20世纪下半叶的自动电话机，再到今天已经投入规模使用的最新一代蜂窝移动通信技术，具有传输速度高、网络容量大和系统协同化等特点的第五代移动电话（5G），人类生活发生了颠覆性的改变。如果说4G改变了生活，那么可以说5G改变了社会。4G主要面向的是"2C"（To Customer，面向消费者）业务，旨在为人类提供高速快捷的通信服务。5G除了面向"2C"，也面向"2B"（To Business，面向企业）业务，解决物与物基站的通信。5G不仅是一种技术，其最大的魅力在于对各行各业的赋能。

5G在工业互联网中的应用被看作是一个打造5G新商业模式的突破口。由德国最早提出的工业4.0，就是想利用信息化技术促进产业变革，核心特征是物联。中国在2015年也发布了《中国制造2025》，十大领域中的第一个领域就是新一代信息技术产业。5G支持的大规模机器通信（Massive Machine-Type Communications，mMTC）和超可靠低时延通信（Ultra Reliable and Low Latency Communication，URLLC）的通信场景都和工业互联网密切相关，为制造业、汽车和农业等多种

垂直行业提供先进的无线连接。5G还引入了非公共网络（Non-Public Network，NPN）和网络切片（Network Slicing）的概念，以提高5G网络在垂直行业的渗透，提供可定制化的服务。

5G和人工智能的相互融合和相互促进已经成为未来的发展方向。人工智能将为机器赋予人类的智慧，5G将使万物互联变成可能。5G作为新型通信基础设施，如同"信息高速公路"，为庞大的数据量和信息量的高效、可靠传递提供了基础，为越来越成熟的虚拟现实（VR）设备提供强大的数据传输支持。由于5G具有大带宽、低时延、大规模、多连接等特点，沉浸式云XR（扩展现实）技术被产业界寄予了厚望。XR的全新沉浸式体验在赛事直播、游戏、远程医疗等方面具有广泛的应用前景。而这些都得益于云网技术的赋能。该技术首先将计算复杂的图像处理和渲染功能"上云"，利用MEC丰富的计算资源可以降低终端复杂度和成本。当将计算机图形渲染移到云上后，内容以视频流的方式通过网络推向用户，只有通过网络路由转发和带宽支撑才能实现赛事的实时转播和游戏的顺畅交互。因此，未来的XR技术一定是面向云网协同的发展方向，也一定是朝着强交互发展，这将对网络提出很大的挑战。一方面，频繁的交互需要上行和下行大带宽进行支撑；另一方面，网络需要快速地做出反应以满足 MTP时延低于20ms的要求。这不仅是对通信技术的要求，还是对计算能力的考验。虽然5G已经成为拉动数字经济的引擎，但在产业融合方面仍需要突破性的应用来开疆破土。

一、移动通信技术

移动通信技术是指利用电磁波为用户提供信息传输的技术，它解开了固定地理位置对终端设备的枷锁，使得用户可以在不受地理限制的情况下进行通信。移动通信技术的出现极大地改变了人们的生产和生活方式，促进了信息的自由流动，已成为现代社会不可或缺的技术。

（一）移动通信发展历程

移动通信从1G发展到如今的5G，经历了从模拟信号到数字信号、从语音通信到多媒体和宽带数据传输的演进，展示了移动通信技术的发展历程（图3-24）。5G是迄今为止最先进的移动通信技术，为满足数据流量和终端数量的爆炸式增长，业界于2012年开始研究5G，并于2015年正式命名为IMT-2020。不同于2G、3G、4G移动通信技术，5G不局限于单一的业务能力或者典型的技术，而是一种面向用户体验和业务应用的智能网络。

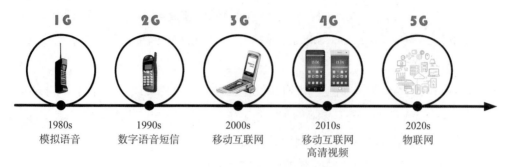

图3-24　移动通信发展历程（编者绘制）

5G时代，除了人与人之间的通信，还引入了人与物及物与物的通信概念，应用场景从传统移动互联网拓展到物联网领域。2015年，国际电信联盟（International Telecommunication Union，ITU）定义了5G的三大应用场景，即增强移动宽带（Enhanced Mobile Broadband，eMBB）、超高可靠低时延传输（Ultra-Reliable Low-Latency Communications，URLLC）和海量机器类通信（Massive Machine Type Communications，mMTC）（图3-25）。其中，eMBB旨在提供更高的数据传输速率、更大的网络容量和更好的用户体验。它适用于对大带宽需求较高的场景，如高清视频、虚拟现实、增强现实、高质量音频和图像传输等。通过5G网络的高速数据传输能力和大容量特性，增强移动宽带（eMBB）能够更快地下载和上传，满足了大规模数据传输的需求。海量机器类通信（mMTC）支持大规模物联网设备连接，实现了海量设备低功耗、广覆盖、稳定可靠的通信。它适

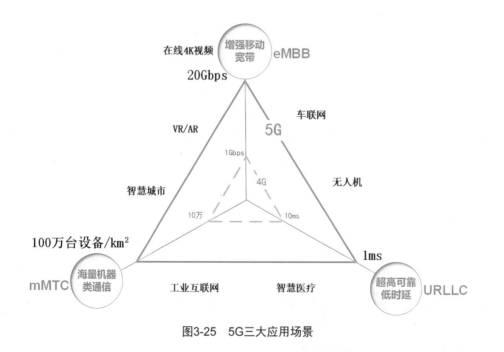

图3-25　5G三大应用场景

用于各种物联网场景，如智能城市、智能交通、工业自动化和智能家居等。通过
5G网络的优化设计，海量机器类通信可以实现大规模设备的同时连接和管理，提
供低功耗、高能耗的物联网通信服务。超高可靠低时延传输（URLLC）旨在满足
对实时性、可靠性和安全性要求极高的场景，它适用于自动驾驶、远程医疗和工
业控制等应用。通过5G网络的低时延和高可靠特性，可以实现严格的通信时延要
求和高可靠的数据传输。例如，在自动驾驶领域中，5G网络可以提供高速稳定的
数据传输和实时响应，实现对车辆、行人等交通元素的实时感知和动态决策。因
此，5G不仅服务于移动设备，还为物联网、智慧城市、工业自动化等领域提供了
关键技术支持。

（二）5G 网络体系架构

由5G三大应用场景可知，5G网络构建需要满足超高速率、超高可靠性、超低时
延和大吞吐量等指标，以提升用户的网络使用体验。2015年，中国IMT-2020（5G）
推进组发布5G概念白皮书，给出了"三朵云"的5G网络概念架构（图3-26）。

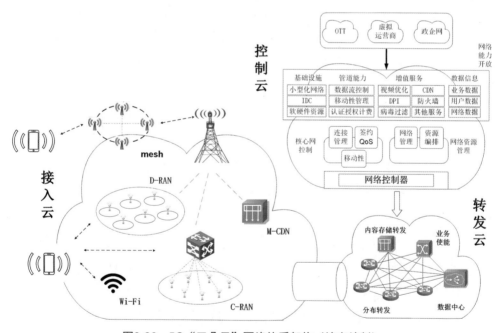

图3-26 5G"三朵云"网络体系架构（编者绘制）

在"三朵云"结构中，5G网络被分为接入云、控制云和转发云三部分。其
中，控制云提供了逻辑集中的网络控制功能，用户数据只经过接入云和转发云，
实现了控制平面和用户平面的分离。接入云支持多种无线技术和网络形式，转发
云基于通用的硬件平台，在控制云高效的网络控制和资源调度下，实现业务数据
流的高可靠、低时延高效传输。

接入云承载接入网功能，提供高速、大容量的无线接入服务。通过使用更高频段的无线技术（如毫米波）及多天线技术（如Massive MIMO），接入云可以实现更多的频谱资源利用和更高的数据传输速率。转发云和控制云则承载核心网功能。其中，转发云可通过引入边缘计算等技术，使数据的处理和传输尽可能地靠近终端设备，实现低时延通信，同时通过使用高性能的核心网设备和协议，支持跨地区、跨运营商连接，实现广域广覆盖的数据转发。控制云提供可靠的网络控制和管理能力，确保网络的高可靠性。它可以实现智能的网络资源分配、流量管理和负载均衡，以应对大规模设备连接和高动态网络需求。

（三）5G 移动通信技术的应用领域

在当下的5G时代，信息设计的应用场景主要包括海量机器类通信（包括智能家居、智慧城市等）和超高可靠低时延通信（包括超高清视频、云办公和游戏、增强现实等），是一种"面"的发展思路。在即将到来的6G时代，将是一个立体的发展思路，是由"线"到"面"再到"体"的延伸，信息设计不再是对单个面或者单个维度的考虑，而是在信息广度和深度上的综合设计。人类会将更多精力投入探索、认知及创造性的任务上，为用户的认知发展形成互助互学的意象表达与交互环境，信息设计也将在这个人工智能与人类智慧和谐共生的环境中，深度挖掘用户的需求，并形成新维度的交互方式。典型场景包括精准工业控制、智能电网、汽车智能驾驶、全息视频会议、远程全息手术、远程智能养老、沉浸式购物、身临其境游戏等。

5G作为新一代的无线通信标准，一个典型的行业应用就是智能物流。首先，物流公司可以通过5G网络监测车辆、货物和设备的位置、状态和运行情况，实现对物流链路的实时监控和管理。其次，5G的大规模物联网连接为智能物流设备提供了高容量和高密度的连接能力，能够实现对整个物流环节的智能化管理。例如，物流仓库中的货架、机器人、无人机等设备都可以通过5G网络进行互联互通，实现自动化的仓储和配送系统。最后，借助5G的超低时延通信，物流公司可以实现车辆之间、车辆与路边基础设施之间的高效通信和协作。例如，在交通拥堵的情况下，通过实时的路况信息和智能导航系统，车辆可以选择最优的路径和配送方案，从而减少交通延误和能源消耗。

5G也为医疗行业带来了新的机遇。利用5G的超低时延特性，结合物联网连接，医生可以通过5G网络实时控制手术机器人或其他医疗设备，完成远程手术或进行精细操作，使得医疗资源能够被更加高效地利用，同时打破了地域限制，使得患者可以享受到来自全球范围内的优质医疗资源，减少就医的时间和成本。

　　除行业应用外，消费者业务（To C）作为5G的出发点，三大运营商各有创新。中国电信5G超高清、5G云VR/AR、5G云游戏用户规模持续增加，并且创新性地推出了5G量子密话服务，用户规模高达40万；中国移动全面探索"5G+X"应用场景，打造5G超清视话、云XR等应用；中国联通重点聚焦直播、影视、旅游、游戏、购物、娱乐六大消费级应用市场，升级发布了具备"清、安、智、炫"四大特点的5G新通信。

　　总之，5G应用已经深入到各个领域，为数字化转型创造了新的机遇和挑战。未来随着5G网络不断升级和拓展，它将带来更加广泛、更加深入的应用和创新。

（四）移动通信技术与艺术的融合创新

　　通过实时数据传输、高清视频直播、远程协作等功能，5G移动通信技术改变了艺术的创作、传播和欣赏方式。2022年8月20日，5G全息直播昆剧《浣纱记》（图3-27），这是全国首次将5G全息投影技术融入昆剧表演中。昆剧《浣纱记》使用5G全息投影技术，利用5G网络的高速低时延特性，实现了高清、流畅的全息影像传输。在昆山文化艺术中心主舞台上演的同时，将演出内容"穿越"到大渔湾广场上，实现传统艺术的"沉浸式观演"，为观众带来前所未有的沉浸式观演体验。

图3-27　《浣纱记》演出图

　　湖南省博物馆作为全国首家5G全覆盖的博物馆，通过5G移动通信技术，结合超高清视频技术成功打造了新型智慧博物馆。它为观众提供了高清4K直播、VR漫游、5G全息汉服秀等多种数字化展示方式。例如，5G技术支持高速传输数据，加上4K、8K高分辨率大屏，参观者能够远程实时欣赏文物的高清视频；5G与VR结合，观众只需佩戴VR眼镜，即可在虚拟空间中自由漫步于博物馆的各个展厅，仿佛置身于真实的博物馆环境中（图3-28）。这些应用不仅提升了观众的观赏体验，

也拓展了博物馆的展示空间和手段，有助于推动博物馆事业的创新发展。

<p style="text-align:center">图3-28　5G+VR应用</p>

　　Buy+是阿里巴巴推出的一款基于虚拟现实（VR）技术的购物平台，旨在提供更加沉浸式的购物体验。通过配合VR头戴设备，用户可以在虚拟商店中自由浏览商品，与商品互动，如拿起物体、选择颜色、拉开手提包拉链等，用户可以更直观地感受到产品的外观、尺寸、质地等特性，通过与商品互动进一步增强购物的乐趣和互动性，让用户仿佛置身于一个真实的购物环境中（图3-29）。6G时代的到来将使类似Buy+等虚拟购物平台通过更高速、更稳定的网络连接，使用户可以享受更加流畅、更加逼真的虚拟商店环境，更加精致的虚拟商品，虚实之间更加无缝的购物体验，更加便捷直白的交互方式，更精准、更个性化的商品推荐，使未来的Buy+的虚拟购物平台更加具备沉浸感、个性化和社交化。

<p style="text-align:center">图3-29　Buy+VR购物体验</p>

　　*Beat Saber*是一款非常受欢迎的VR音乐节奏游戏（图3-30）。在游戏中，玩家戴上VR头显，并手持VR控制器，通过击打飞来的方块，跟随音乐的节奏完成任务。玩家置身于游戏世界，完全沉浸在音乐和游戏节奏中，通过移动身体、挥舞手臂来尽情享受切割的节奏、弹跳的游戏乐趣。6G时代的到来将使类似*Beat Saber*等的虚拟现实游戏迎来新的发展。随着更高速度的网络连接，玩家可以期待更加流畅、逼真的游戏体验，信息设计将进一步挖掘玩家的需求，引入多样化的音乐曲目，实现更加个性

化的界面，满足不同玩家的口味和需求。同时，社区创作和分享功能也将进一步
加强，玩家将有机会体验更多的创作工具，可以自由地分享他们的创意作品，
丰富游戏的内容和体验。这些发展将进一步为玩家带来更加丰富、多样化的游戏
乐趣。

图3-30　*Beat Saber*

二、卫星通信技术

卫星通信技术是一种通过人造卫星实现远距离信号传输的技术。它利用地球
轨道上运行的通信卫星作为中继器，将接收到的地面发射信号转发到目标地区。
卫星通信具有全球覆盖、跨越地理障碍的能力，为人类提供了快速、可靠的远程
通信手段，推动了全球的信息交流与合作发展。

（一）卫星通信技术发展历程

卫星通信的设想最早由阿瑟·克拉克（Arthur C. Clarke）于1945年在一篇名
为《地球外的转播》（*Extra-Terrestrial Relays*）的论文中提出，并首次描述了利
用三颗地球同步轨道（Geostationary Earth Orbit，GEO）卫星实现全球通信的概
念。1957年，苏联发射了世界上第一颗人造地球卫星——Sputnik-1，开创了卫星
通信的先河。1963年，美国发射了第一颗地球同步轨道卫星。1964年，国际通信
卫星组织（International Telecommunications Satellite Organization，INTELSAT）成
立并于1965年在美国发射了第一颗商用同步轨道卫星——Early Bird（后来更名为
Intelsat I），成功实现了跨大西洋的电话和电视信号传输。

卫星因轨道高度不同而存在通信的差异性。除地球同步轨道卫星外，卫星
通信还可以分为低地球轨道（Low Earth Orbit，LEO）卫星通信和中地球轨道
（Medium Earth Orbit，MEO）卫星通信。20世纪70年代至80年代，许多国家和私

营企业开始投资和开发自己的地球同步轨道卫星通信系统，包括美国的Intelsat、欧洲的Eutelsat、中国的天通卫星移动通信系统。地球同步轨道卫星覆盖范围广，但时延较高且带宽相对较低，在高带宽场景下，例如视频流媒体、虚拟现实、多人在线游戏等，可能存在容量受限问题。为了提高覆盖范围和服务质量，一些国家和地区开始考虑建立多星座的中轨道卫星通信系统。典型的中轨道卫星主要有INMARSAT-P、Odyssey、MAGSS-14等。另外，中国的北斗卫星导航系统也采用了多星座的中地球轨道卫星网络。

随着技术的进步，低地球轨道卫星通信得到广泛关注。低轨卫星具有更低的制造和部署成本、更小的传输延时与路径损耗、迅速灵便的组网方式等优势，是实现全球宽带覆盖的新方向。其代表性的LEO星座包括Iridium、Globalstar、OneWeb、Starlink和中国星网等。其中，SpaceX公司的Starlink星座是目前发展较成熟的低地球轨道卫星通信系统，截至2024年9月6日零时，SpaceX公司已累计发射194次共7001颗Starlink卫星，现已广泛服务于欧美及大洋洲的大部分国家和地区，为用户提供覆盖全球的高速互联网接入服务。

近年来，高通量卫星（High Throughput Satellite，HTS）和卫星互联网等新一代卫星通信技术不断涌现。利用高性能卫星、多波束天线和更先进的信号处理技术，能够提供更高的容量和速度，支持更广泛的应用需求。从技术体制来看，卫星通信和地面移动通信一样经历了从模拟制式到数字制式的转变。卫星通信业务也经历了从直接广播到海事通信、移动通信和宽带通信等多种形式转变，广泛满足了全球范围内的通信需求。

（二）卫星通信体系架构

卫星通信体系架构可以分为空间段、用户段和地面段三个组成部分（图3-31）。空间段即在轨运行的通信卫星，负责中继和传输信号。根据通信的不同需求，可能会有同轨或异轨的卫星组成星座或星群进行协同通信。卫星接收地面用户发出的信号，并将其中继到其他卫星、地面信关站或用户终端，提供全球范围的通信服务。用户段即用户终端，包括用户手持终端和固定终端等设备，用于发送和接收卫星信号。地面段包括地面信关站和网络控制中心。其中地面信关站用于连接卫星与地面网络，它可以与卫星进行通信，接收来自卫星的信号并把指令发送给卫星；信关站之间也可以相互通信，以实现信息的传输和交互。网络控制中心则负责卫星的轨道控制、通信链路管理和协议控制等任务。

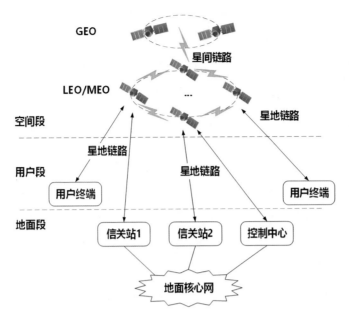

图3-31　卫星通信体系架构图（编者绘制）

　　卫星通信系统运行流程与地面移动通信类似。首先，用户通过终端设备与卫星建立星间链路，向卫星发送信号。卫星在接收到用户请求后，通过卫星的星间链路进行中继。其次，中继后的信号通过目标区域上空的卫星发送到地面信关站接收，并进行信号的处理。最后，经过处理的信号由信关站转发给目标用户或连接到其他通信网络，实现信息传输。

　　目前，低地球轨道卫星星座的建造成为发展趋势，人们建造的卫星逐渐趋于小型化和低成本化，星座规模日益庞大且逐渐由单层向多层发展。虽然低地球轨道卫星与中地球轨道同步轨道卫星相比，传输时延已经很短，但仍远高于地面无线信道，当卫星距离地面1000km且用户终端仰角为45°时，往返传输时延可达17.7ms。同时，低地球轨道卫星的高速移动会产生严重的多普勒频移，即电磁波信号的频率会随着运动的变化而变化，当卫星距离地面1000km且载波频率为4GHz时，多普勒频移高达40kHz。因此，在发展低地球轨道星座通信时，需要考虑对时延和多普勒频移进行补偿，以实现卫星与用户终端间的频率和时间同步。

（三）卫星通信应用领域

　　随着全球化的不断发展，快速高效的通信已不可或缺。但是对于偏远地区、海洋、山区，地面等场景移动通信往往无法实现全覆盖，当发生自然灾害时，受灾地区的地面网络基础设施可能遭到严重破坏。卫星通信的崛起为应急救灾、全球互联等提供了强大的解决方案。天通和星网系统是我国卫星系统的典型代表。

天通卫星移动通信系统是我国在卫星移动通信领域的伟大尝试。它是我国自主研发的首个卫星移动通信系统，空间段由多颗GEO卫星组成，可以为我国领土领海范围及周边、中东、非洲相关地区，以及太平洋、印度洋大部分海域的用户提供全天候、全天时、稳定可靠的话音、短消息和数据等移动通信服务，填补了我国移动卫星通信空白。

卫星互联网具备广覆盖、低时延、宽带化及低成本的特点，在军事和民用领域都有巨大的战略价值和经济价值。我国"十四五"规划和"2035年远景目标"纲要中则明确提出要建设高速泛在、天地一体、集成互联、安全高效的卫星互联网产业。依托于此，中国星网正在努力筹备属于我们自己的低地球轨道卫星互联网。2022年2月，"星网工程"正式获得批复立项，中国星网计划建设一个包含12992颗卫星的庞大星座系统。到目前为止，星网已经发射了试验星，暂未实现卫星组网。

卫星通信技术也广泛应用于航空领域。2024年9月14日，美国联合航空公司与SpaceX签署了协议，SpaceX的星链（Starlink）将向美联航的飞机提供卫星互联网服务，让客户可以在空中享受与在地面上一样的、高速的、低时延的互联网服务。

总之，卫星通信为人们提供了跨越时空限制的通信能力，无论是连接全球各地的人们，还是支持偏远地区、海洋和灾难救援，卫星通信正以其强大的功能和灵活性，成为现代通信领域的重要支柱，造福人类，为生活带来便利，推动着社会的发展和人类的进步。

（四）卫星通信技术与艺术的融合创新

卫星通信技术作为现代通信技术的重要组成部分，其应用范围已经远远超出了传统的通信领域，逐渐渗透到科学与艺术领域中。卫星通信技术以其独特的优势，如全球覆盖、高效传输和稳定连接，为艺术家和科学家提供了前所未有的创作与研究工具。

2024年2月3日，艺术家徐冰主导的"SCA-1号"艺术卫星搭载捷龙三号遥三火箭，在广东阳江附近海域成功发射并顺利入轨，标志着全球首个地外驻留项目艺术卫星诞生。"SCA-1号"艺术卫星上搭载了屏幕、摄像头等设备，这些设备为艺术家提供了在太空环境中进行创作的可能。艺术家可以通过地面控制站将视频、图像等电子信息上传至卫星，并通过星上自拍相机摄取其与太空环境同框的照片或影像。此外，卫星还配备了AI程序、机载计算机等功能设施，可以与艺术家进行互动，或在太空中全程记录其创作过程。

同时，徐冰通过该项目邀请国内外艺术家参与"徐冰艺术卫星地外驻留项目"，分享卫星的使用权益，共同创作各自的作品。这种艺术与科技的结合实验，不仅为艺术家提供了前所未有的创作空间，而且为太空艺术的发展注入了新的活力（图3-32）。

图3-32　徐冰在观礼活动背景板画上艺术卫星同款"标准人"

这是卫星通信技术在艺术与科技领域应用的重要案例。该项目不仅标志着中国在航天与艺术融合领域的重要突破，而且为全球艺术与科技的结合树立了新的典范。

2024年9月，参与SpaceX"北极星黎明号"任务的专家Sarah Gillis，通过星链技术在太空与地球上的交响乐队合作演奏小提琴曲。这也是卫星通信技术与艺术融合的生动案例。

总之，卫星通信技术在艺术与科技领域的应用展现出了其强大的潜力和价值。随着技术的不断进步，可以预见卫星通信技术将发挥更加重要的作用。

三、物联网技术

物联网（Internet of Things，IoT）技术即"万物相连的互联网"，是通信网和互联网的延伸和扩展，它将传感器、网络和数据处理技术相结合，高度集成了新一代信息技术，实现对现实世界中人、机、物之间任意时间和地点的智能连接和互联实现。通过物联网技术，物体之间能够进行信息交换和数据共享，从而实现了智能监测、控制和优化。发展物联网已经成为世界各国争相抢占新一轮经济和科技发展制高点的重要战略，也是未来社会发展、科技创新的重要基础设施之一。

（一）物联网技术的发展历程

物联网的概念最早由美国Auto ID研究中心于1999年提出。其初衷在于通过射频识别技术将所有物品与互联网相互连接，以实现智能化和智慧化的管理与识别。2005年，ITU发布《ITU互联网报告2005：物联网》，宣告着无处不在的物联网通信时代即将来临，世界上所有物体都可以通过网络主动交换。2009年，时任总理温家宝在无锡视察时提出"感知中国"的理念，强调要加快物联网的研发和应用，掀起了中国物联网研究的热潮。自2020年以来，随着5G移动通信系统的

大规模建设，物联网迎来了快速增长时期，进入"万物互联"的新时代。这一时期也引发了大数据、人工智能、物联网、云计算相互关联聚合的"大智物云"效应。2023年，"5G+物联网"是中国物联网市场发展的重要驱动力。（图3-33）截至2023年8月末，应用于公共服务、车联网、智慧零售、智慧家居的物联网终端规模已分别达7亿、4.4亿、3.2亿、2.4亿户。未来，物联网技术将进一步发展，进入"万物智联"的时代。它将面向用户提供包括智能感知、智能网联、智能决策、智能管控和智能安全在内的智慧服务，其最终目标是实现任何物体在任何时间、任何地点的连接，从而帮助人类对物理世界具有"全面的感知能力、透彻的认知能力和智慧的处理能力"，以更好地理解和管理物理世界。

图3-33　物联网技术的发展历程（编者绘制）

（二）体系架构与关键技术

物联网架构通常按逻辑功能划分为三层（图3-34）：感知层、网络层和应用层。这三层分别承担不同的任务和功能，以实现物联网的全面运作。除了常见的三层架构，还存在一种更细化的五层体系结构，包括感知控制层、网络互联层、资源管理层、信息处理层和应用层，其中五层结构里的后三层（资源管理层、信息处理层、应用层）是细化三层结构里的应用层。

物联网体系架构的底层是感知数据的感知层，用于识别物体、感知物体、采集信息、自动控制，是物联网发展和应用的基础和核心的一层。感知层包括多种数据采集设备，如传感器等，以及在数据接入网关之前形成的传感器网络，涉及的主要技术包括RFID技术、传感和控制技术以及短距离无线通信技术。传感器网络主要包括以NB-IOT和LoRa等短距离无线通信技术为代表的低功耗广域网，以及企业在信息化过程中用到的RFID标签、传感器和二维码等。物联网终端节点可直接与物联网相连，也可通过延伸网经过接入网关接入网络层。感知层的稳定运行和高效数据采集对整个物联网系统来说至关重要，它为上层提供了实时、准确的数据，为各种应用提供了支持。

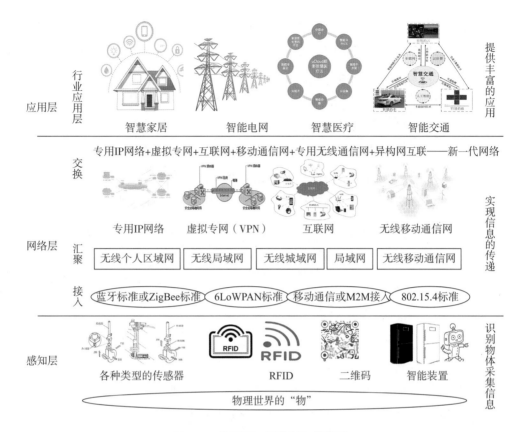

图3-34 物联网三层体系架构模型

物联网架构的第二层是数据传输的网络层，类似于人的大脑和神经中枢，起到承上启下的关键作用。网络层的主要任务是传递和处理感知层采集的信息，它能够有效解决感知层的长距离数据传输等问题。网络层建立在现有的移动通信网和互联网基础上，5G技术已成为物联网技术的一大核心。人们可以通过多种方式进行数据交换，包括企业内部网络、通信网络、互联网、各种专用通用网络以及小型局域网等。其中，云计算平台作为海量感知数据的存储、分析平台，将是物联网网络层的重要组成部分。网络层可以被视为物联网的网络核心，它包括各种通信网络的融合，如互联网、电信通信网络、有线电视网络和卫星通信网络等。这些网络的相互融合构建了物联网的网络通信设施，实现物联网的数据传输。网络层的高效运作和可靠性对于确保物联网的顺利运行至关重要。

应用层位于三层架构的顶层，其利用经过分析处理的感知数据为用户提供丰富的特定服务，主要功能包括数据与应用。感知数据汇聚到应用业务平台后，根据具体的业务需求进行数学建模、存储、数据更新、查询和智能分析等处理，涉及多项关键技术，包括云计算与高性能计算技术、智能信息处理技术、数据库与数据挖掘技术、地理信息系统与定位技术和微电子与通信技术，更好地向用户及网络内各元素传递运行态势，辅助用户完成决策工作。在各种物联网通信协议

的支持下，对物联网形成的数据在宏观层面进行分析并反馈到感知层执行特定控制功能，包括控制物与物之间的协同、物与环境的自适应，以及人与物的协作。物联网的应用层旨在满足多种目的，包括但不限于监控型（物流监控、污染监控）、查询型（智能检索、远程抄表）、控制型（智能交通、智能家居、路灯控制）、扫描型（手机钱包、高速公路不停车收费）等。软件开发、智能控制技术将会为用户提供丰富多彩的物联网应用，改善生活和工作的各个方面。

如果以人的神经网络做类比，人的感觉器官就是物联网的感知层，眼睛采集视觉信息，鼻子采集气味信息，嘴巴采集味道信息，耳朵采集声音信息。上述信息通过神经元传递到大脑中枢，神经元形成的神经传输通道相当于物联网中的网络层，其作用在于将信息传送到处理中心。人的大脑就相当于应用层，接收来自眼睛，鼻子、嘴巴、耳朵等方面的信息后，综合得出一些有用的结论，例如判断现在是否有危险等，相当于其应用了来自感知层的信息并产生了价值。

（三）物联网技术应用领域

物联网技术的应用领域非常广泛，正在逐步渗透到人们的日常生活和各个产业领域，包括智慧交通、智慧健康、智慧物流和智慧城市等领域，促进了智能化经济产业的发展。

在智慧建筑领域，目前存在老旧小区各种线路混乱、人们生活质量难以得到保证、体量较大的建筑运行管理成本高和难度大、建筑设计能耗和舒适无法保证等问题。通过物联网技术的"感控联知"，采集感知建筑性能参数，包括温度、湿度、照度、辐射、甲醛等室内环境参数，实时人员数量、人员位置、人员反馈等人员参数，以及空调系统、照明系统、交通系统的大型设备参数，获取建筑信息。根据获取的传感信息，通过ZigBee、蓝牙等通信技术传输到数据库或数据存储中心，最后进行安全保卫自动化和消防自动化等的推理、判断和决策。

在智慧交通领域，萝卜快跑（Apollo Go）作为百度推出的无人驾驶出租车服务，展现了物联网技术在智能交通领域的深度应用与融合。萝卜快跑已于全国11个城市开放载人测试运营服务，实现超一线城市全覆盖，且已经开始在北京、武汉、重庆、深圳、上海开展全无人自动驾驶出行服务与测试。截至2024年4月19日，萝卜快跑在开放道路提供的累计单量超过600万，稳居全球最大的自动驾驶出行服务商。

在未来，物联网将与更多的智能设备相结合，驱动数字化革命和数字化转型，以实现"万物智联"，使人类生活更加方便快捷。

（四）物联网技术与艺术的融合创新

物联网技术通过智能感知、识别技术与普适计算等通信感知技术，将各种信息传感设备与互联网结合起来形成一个巨大网络，使物理世界与数字世界之间的界限变得模糊，为艺术与科技融合提供了无限可能。

以公共艺术作品为例，北京G·PARK能量公园是一个通过物联网技术实现互动体验的城市公共艺术项目。它将传统的公园空间转变为"人+物联网实体"的互动空间，为市民提供全新的休闲体验。该项目包括：互动集电跳泉装置，当游客踩踏时，产生的动能势能会转化为电流，进而激发信号控制泉水向上跳跃；互动雾喷装置（图3-35），通过游客的踩踏行为产生电能，进而控制身旁的雾森发射喷雾，进行空间加湿与降温，提升周围环境的舒适度。这些互动装置均通过物联网技术实现互联互通。传感器、控制器等物联网设备被广泛应用于数据采集、处理和传输过程中，确保整个系统的稳定运行和高效互动。

图3-35 互动雾喷装置

物联网技术与艺术的融合创新应用已经展现出潜力和价值，它不仅推动了艺术创作的多元化和个性化发展，而且促进了艺术与科技、生活的深度融合。相信随着技术的不断进步和创新，物联网将在艺术与科技领域发挥更加重要的作用，为艺术家和观众带来更加丰富、多样、深刻的艺术体验。

课上思考题

1. 请结合5G的三大应用场景思考：5G技术对未来社会和产业发展有什么影响和推动作用？

2. 超可靠、低延时通信在工业自动化和自动驾驶等领域有何重要意义？

3. 无处不在的物联网对人们日常生活有哪些改变？

课下作业题

1. 海量机器类通信在5G中扮演着怎样的角色？举例说明其在智能家居或智能城市中的具体应用场景。

2. 请简要说明物联网的体系架构包括几层，分别有什么作用，以及对艺术与设计领域有哪些未来场景的应用。

第四章　艺术思维与科技创新

第一节　艺　术　思　维

　　思维是人类特有的一种精神活动，是从社会实践中产生的，是在表象、概念的基础上进行分析、综合、判断、推理等认识活动的过程。[①]思维具有以下特征：①思维具有间接性。人们不可能对所要认识的每一个事物都去直接感知，事物的本质和规律也不可能被直接感知到，但思维能够凭借获得的感性材料、已有的经验和知识，透过事物的现象，揭示事物的本质和规律，实现对未知事物的认识。②思维具有概括性。思维能够从多种事物及其各种各样的属性中，舍去表面的、非本质的属性，抓住内在的、共同的、本质的属性，把握一类事物的共同本质。③思维具有能动性。任何思维都是对认识对象的反应，但又不是对认识对象的机械反应。④思维能够提炼加工感性材料，形成有别于客观实际的认识。这些特征都是科学思维和艺术思维的共同之处。

　　科学思维是以科学知识为基础的科学化、最优化的思维，它直接决定着思维效率的高低和思维效果的优劣。科学思维是以较为纯粹的形态和较为连贯的形式进行的，采用的方式具有理论化、系统化、严密化等特点。而作为科学思维基石的逻辑思维则是指人们在科学探索中自觉运用逻辑推理工具去解析问题的思维形式。它具有形式化、可操作性、系统性等特点。

　　艺术思维是在科学思维的基础之上，对所要模仿和再现的客观物象进行视觉、听觉、身体行为等表达的形式。格式塔理论把知觉构建分为客体、大脑、主体三者。即客体部分是物理性的结构力场，大脑部分为生物电力场，主体部分为心理场。这三个场相互转化的过程就是艺术思维的过程。即人们首先通过视觉、听觉等感官体验，看到物的表象，其次形成观念，即认知层面上的想象，最后通过创作方法形成创作意向，它不等同了客观真实的事物，是主观对某种客观事物的认识与解释的产物。因此，艺术的真正主体并不是人们所看到的"表现之花"——作品本身，而是深藏在作品背后的"探索之根"。作品诞生之前的过程

① 中国社科院语言研究所词典编辑室.现代汉语词典[M].7版.北京：商务印书馆，2016.

才是艺术的本质，是艺术思维的意义。大家熟知的达·芬奇流传至今的公认的油画作品并不多，但他留下了7000多页素描和各种科学发明的手稿，我们看到的往往是作为花朵和果实的、已完成的油画作品，而这7000多页手稿则是重要的挖掘、探索、吸收养分的根系，才是艺术的本质。

简单地说，艺术思维可以理解为"像艺术家一样思考"，就是"以自己内在的兴趣为基础，用"自己的视角"理解世界，看待事情，按照自己的方式持续探索"，而不是拘泥于"常识"或"标准答案"，从而得出"属于自己的答案"，进而提出"新的问题"。

课上思考题

1. 你心中的艺术思维是什么？它与科学思维的关系是什么？

2. 在之前的学习和工作中，令你印象最深的创新是什么？它是采用什么方法完成的？

第二节　艺术思维方法与创新

逻辑思维方法是由一个被形式化了的公理系统组成，在这个公理系统中，包含着许多逻辑思维形式和逻辑规律。艺术思维方法是人脑借助信息符号，对感性认识材料进行加工处理的方式、途径，形成相关概念的方法、做出创作判断的方法，以及进行艺术表达的方法。俄国著名的生理学家巴甫洛夫曾深有体会地说："有了良好的思想方法，即使是没有多大才干的人也能做出许多成就。如果思想方法不好，即使是天才也将一事无成。"[①]

创新思维方法是人类在开拓认知新领域、创造认识新成果过程中使用的富有创新意义的思维方法。创新思维的路径具有多向性，步骤具有跨越性，结果具有独特性。就思维方式而言，创新思维中既有逻辑思维活动，又有想象等非逻辑性的活动；既要运用常规的思维方法，又要运用非常规如逆向思维等方法。其中，发散思维、逆向思维、形象思维、超前想象和情感化思维等都是创造性思维中的重要形式与方法，也是艺术思维的优势与特色所在。

在理解与运用艺术创新思维的过程中，需要规避两个误区。第一个误区是

① 巴甫洛夫全集：第5卷 [M]. 北京：人民卫生出版社，1959.

只有具备"艺术素养"才能欣赏艺术作品。当孤立地欣赏一部作品时，了解一些背景知识可以帮助人们理解得更深入。但是，仅凭基本的艺术修养培养不出艺术思维的实践者，只能复制出寻找"标准答案"的评论家。对普通人或者科技工作者而言，最好的方法就是用自己的眼睛去仔细看作品，或者自己动手去"表现"，而不必顾虑做得好不好。经常在艺术场馆欣赏作品，自然会更关注自己的感受，在生活中也更容易开启"感性模式"。我们的思维模式由构建于内部概念之上的"逻辑模式"和尚未形成概念的"感性模式"组成。简单地说，"感性模式"就是身体感觉、视觉和听觉等"未用语言表达出来的感觉"。要最大限度发挥创造力，找到"属于自己的答案"，就必须阻止过于雄辩的"逻辑模式"，倾听自己的感官和直觉带来的"感性模式"。第二个误区是混淆了"学习"与"思考"的概念。创新的思维有很多，但是核心都在于思考。很多人每天都在很努力地学习，但是"学习知识"并不是"思考"，"学习"是把信息输入大脑中，要做的就是汲取知识，然后记住；"思考"是将已经"输入"大脑的知识，在大脑中进行设计假说，经过验证后形成自己的理解，是一种思维活动，和"学习"不一样。尤其是在这个大量依靠网络搜索方式求救的时代，通过"思考"解决问题的办法已经被绝大多数人屏蔽，因此这种思考的思维活动恰恰是很多人需要加强的。如果只是从常识或者既有的知识出发来思考问题，就很容易和他人一样，陷入不会自己思考的境地。而在欣赏艺术作品时，从作品中主动感悟和思考对社会、对人类、对技术等问题的过程，则正是激发主动思考避开知识性学习的有效方式。

一、联想与想象

1. 联想

联想可以理解为一种思维的跳跃，创新思维需要联想。联想思维通过相似、接近或者对比等思维机制，寻求事物在时间、空间等方面的外在联结，以及在性质、途径等方面的内在联结的相关性认识，将事物之间可能存在的联系牵引出来。联想不同于简单的回忆，而是带有思维加工的成分。

（1）联想思维具有跨越的联结性。联想思维的"联"就是把对性质相同、相似甚至不同的事物的认识联结起来，建立新的关联，产生新的观念，其联结方式具有非连续的跨越性。思维迁移是联想思维的"联结"方式，为创新思维开拓可能的思路，搭建由此及彼的桥梁。联想思维中的迁移，是将不同认识对象的性质、作用等进行位置变迁与功能移植，以寻求解决问题的新思路。迁移不仅存在于某种经验内部，还存在于不同经验之间。

（2）联想思维具有非逻辑制约的畅想性。在联想时思维之所以会发生跨越性

的联结，将看似不相关的对象"荒唐"地联系起来，是思维发挥了非逻辑制约的畅想功能。联想思维的"畅想"，包含构想、想象甚至是幻想。来自日本的音乐家药岛丸悦子运用联想发散思维，跨过现有的音乐传承媒介，大胆地将选择传承介质的目光转向了遗传学领域，找到了音乐传承和生物基因遗传的相同点。她创作了流行音乐*I'm Humanity*，将流行音乐转换成了DNA序列，再把这个DNA序列人工合成到微生物的染色体里，通过微生物的大量自我复制繁殖，这种生物音乐就在自然界里留存下了。由于DNA的寿命很长，因此它作为记录介质具有巨大的潜力（图4-1）。艺术家设想，即使未来人类灭绝，取代人类的物种最终也将通过远远超出人们想象的翻译方法来解码微生物中的音乐。该作品跨越了学科界限，采取不寻常的道路，未来可能在艺术领域带来突破性的科学创新。

图4-1　音乐作品*I'm Humanity*与合成微生物的DNA序列

　　跳跃的联想是艺术创作的一种常用思维。它并没有现成的、固定的程式可以遵循，没有固定的框架来束缚自己。进行跳跃性思维的人可以在知识的海洋里纵横驰骋，可以凭借想象、直觉、灵感从一条思路跳跃到另一条思路，多方位地试探解决问题的办法，并且随时改变自己的想法，以求得思维上的突破。它往往因人、因时、因问题和环境而异，不存在固定的、普遍适用的规范化程序，不存在完全可以模仿的途径。在艺术领域，答案就像天上的云一样捉摸不定，变化无穷。无论多么精彩的解析，都会因时代、情景及人的不同而时刻发生变化。这就是艺术思维带给创新的不确定和意义。因此，跳跃性联想思维充分体现了人类的创造性、进取性，是人类一种高超的艺术活动，也是人类进步最大的精神动力。

2. 想象

　　想象是联想思维的"畅想"方式，是在头脑中对已有的事物表象进行加工、改造，通过重新组合而产生新的事物形象的思维过程。想象以通过感知形成的表象为基本材料，但不是表象的简单再现，而是对表象进行积极的再加工、再组合，所产生的主观形象不一定直接反映现实对象。例如，通过提出"假如"式的问题，将与事实相反的情况作为事物发展的一种条件，仿照事物之间的条件关系，推测事物发展可能的前景。1895年，16岁的爱因斯坦通过想象"以光速追

随一束光线运动，将会看到什么情景呢？"按照牛顿力学的速度合成法则，这束光线好像是一个空间里振荡却停滞不前的电磁场。但是，按照麦克斯韦的电磁场理论，绝不会发生这样的事情。通过这个想象，爱因斯坦提出了著名的"追光疑难"。狭义相对论就是爱因斯坦对这个疑难长期思考的结果。

想象有助于打破人们对事物原有联系方式认识的局限性，帮助人们创造出多种多样的"虚拟世界"，丰富人们的认识和精神世界。日本漫画家藤本弘（笔名藤子·F.不二雄）创作的漫画《哆啦A梦》，通过讲述一个来自22世纪的猫型机器人，受野比世修所托回到20世纪，在使用各种未来道具帮助小学生大雄化解困难和问题的过程中，发生的轻松、幽默、搞笑、感人的故事。其中，哆啦A梦的口袋是充满想象的万能口袋。剧情中出现了很多未来科技，这些未来科技的产品是当时所没有的，而几十年后的今天很多想象已经成为现实。例如，想象中的3D照相机与现在的3D打印机（图4-2）、擦地机器人与现在的扫地机器人（图4-3）、遥控仿真车与现在的VR操控车（图4-4），还有智能汽车、美颜相机等。这些充满活力的想象为科技发明提供了大量的灵感。

图4-2 哆啦A梦3D照相机与3D打印机

图4-3 哆啦A梦擦地机器人与扫地机器人

图4-4 哆啦A梦遥控仿真车与VR操控车

图形想象就是一种用图形开拓想象能力的有效方式。彭罗斯三角形和由此诞生的荷兰版画家埃舍尔的作品《升与降》《瀑布》等就是图形想象思维的典型应用。彭罗斯三角形（Penrose Triangle，图4-5）又叫不可能三角形，最早由瑞典艺术家Oscar Reutersvärd于1934年设计，他也被誉为"不可能图形之父"。这个三角形在20世纪50年代获得了更广泛的关注，当时精神病学家莱昂内尔·彭罗斯（Lionel Penrose，1898—1972）和

他的儿子罗杰·彭罗斯爵士（著名的诺贝尔物理学奖获得者）独立地将其表述为"纯粹不可能"。在彭罗斯三角形中，可以看到三角形的三条边分别向X、Y、Z三个不同轴的方向延伸，但是最后这三条边却连接到同一个三角形中并出现在同一个平面上。这种错觉是通过仔细操纵人们的大脑感知视角和深度的方式而产生的，使其看起来好像具有不可能的特征，例如将两条延伸后不能再汇聚的线相交到一个顶点。1958年，彭罗斯在英国心理学杂志上发表了题为《不可能的物体：一种特殊类型的视觉错觉》的论文，其中有一个永无止境的楼梯，楼梯从一个方向看在上升，而从另一个方向看在下降。接着1960年，埃舍尔创作了作品《升与降》（图4-6），一幅在当代艺术和数学教育领域中有着重要地位的经典之作。该作品是被称为"不可能物体"与"彭罗斯三角形"的视错觉艺术形式的代表作品之一，从一个方向看人群一直在上楼，而从另一个方向看人群一直在下楼。1961年，埃舍尔再次以彭罗斯三角效应为灵感，创作了著名的不可能构造的作品《瀑布》。彭罗斯三角形已成为人类感知能力和理解极限的象征，这种充满想象的元素不断地启发着艺术家和数学家。在游戏《纪念碑谷》和电影《盗梦空间》中，

图4-5　Oscar Reutersvärd设计的
　　　　彭罗斯三角形

图4-6　埃舍尔作品《升与降》

这些不可能的悖论思想被放入了艺术实践中（图4-7、图4-8）。

如果在自发联想的基础上加上图形想象的训练，包括生活中不经意的联想，都有助于提升创新思维的能力和水平。例如下方两张借助AI完成的图形想象作品（图4-9）。

图4-8 电影《盗梦空间》中的无尽楼梯

图4-7 纪念碑谷　　　　图4-9 图形想象作业

3. 发散思维

发散思维是指在现有知识的基础上将思维扩大到该领域之外的未知领域的操作活动。发散思维的实质是通过思维发散达到求同存异的目的。它通过对多个思维起点、多个思维指向、多个逻辑规则的灵活运转，达到多个思维结论。发散面越广、信息量越大，越有利于发现问题、解决问题。在进行发散思维时，首先，要注意已知领域和未知领域的相同点和相异点。其次，已知知识必须是经过证实或普遍认可的，是一定实验或观察的结果。发散的创新思维不排斥一步一步地聚合性逻辑推导与分析，而聚合性思维是一种针对对象进行集中、积极和肯定的评价过程。系统的创造性思维是对这两种独立思维过程的平衡。在解决具体问题的过程中，发散思维的方式有以下几种。

（1）多向求解法。指思维主体在解答问题的过程中尽可能从多个不同的方向来思考，强调跳出点、线、面的限制，能从上下左右、四面八方去思考问题。多向求解法的目的在于产生和提出新颖独特的设想，这样可以通过多种途径不断地

摸索和试探。创造学奠基人奥斯本首次提出"头脑风暴法"。当采用头脑风暴法组织群体进行决策时，最重要的一条是追求决策意见的数量，意见越多，产生好意见的可能性越大。

（2）多级发散法。指思维主体在求解问题时，通过对多个相关因素的离散解析，逐层或逐级探索事物本质的一种思维方法。在日常分析问题和解决问题时，人们就在头脑里将事物分成不同的部分、阶段、层次，通过层层离散分析的思维探索过程，以求思路有所突破。

（3）交叉发散法。指一种立体的、动态的、多维系统的构思，通过借助多维坐标系，将一个轴上的各点信息与其他轴上的各点信息相结合而求解的方法。这种交叉点就是创新点，并借此产生系列的创新。1953年，DNA双螺旋结构的重大发现就是化学家鲍林、生物学家沃森，以及物理学家克里克、富兰克林和威尔金斯等合作的结果，更是这些科学家思维交叉发散的结果。资料表明，在多学科之间、多理论之间发生相互作用、相互渗透，能开拓众多交叉科学前沿领域，产生出许多新的"生长点"和"再生核"，如粒子宇宙学、物理化学、生物数学、科学伦理学、社会自然学等。

（4）侧向发散法。指思维主体在利用正向思维直接解决问题遇到困难时，从其他侧面发散求异，从而产生新设想的一种思维方法。研究者对研究目标孜孜以求，但从正面一直无法解决问题，一旦受到偶然事件的启发，就容易从其他领域或偶然事件中侧向产生好主意或新设想。艺术家马塞尔·杜尚说："艺术作品不只是艺术家创作的，欣赏者的解读将把作品拓展到新的世界。"因此，艺术带给科技工作者的不是艺术家自身的解读，而是技术人员自己的发散性联系与思维拓展。

发散思维训练可以借鉴以下方法。

（1）从某一主题的材料出发，设想多种用途，如设想"A4打印纸"各种可能的用途。

（2）从某一事物的功能出发，构想出获得该功能的各种可能性。如NFC芯片各种可能的应用场景。

（3）从某一物品的结构、形态出发，设想利用该结构、形态的各种可能性，如以瓦楞纸板为材质的各种承重的可能，例如"坐"的可能。

（4）对不同的事物进行组合重构，构成某种新的事物，如把音响与播放、携带组合成随身听。

（5）设想为了达到目标可以采用什么不同的方法与路径，如工作餐省事的各种可能的方法。

（6）思考并想象推测出某个事物发展的结果，如推测人类登上火星之后的生活状态与需求。

二、逆向思维

逆向思维是指克服一般思维程序，或者从事物反面思考与处理问题的思维方式。硅谷教父彼得·蒂尔（Peter Thiel）说，真正的逆向思维是自己独立思考，不要人云亦云，也不是跟周围人唱反调，而是思考有意思，甚至其他人都没想过的问题。因此，逆向思维就是探索自己感兴趣但别人还没发现其有趣之处的思维方式。逆向思维不一定总是给出不同的答案，如果提出没有人问过的好问题，就是非常好的起点。

作为创造性思维方法中的一种，逆向思维具有以下特征。

（1）逆向性特征。方向的可逆性是逆向思维区别于其他思维方式的主要特征，即对已有的有关事物之间因果关系的认识作交换性思考。事物都处在因果关系的链条之中，人们对事物因果关系的认识，可以由因到果，也可以由果溯因。如果人们从相反的事实或经验材料出发，得到一个与某一理论相反的理论，就是逆向思维。20世纪60年代，我国东风2号导弹第二次发射在即，钱学森同志接到了"高温导致导弹达不到原来的射程"的信息，因为盛夏的戈壁滩异常炎热和干燥，热浪带走了发动机储存推进剂的容量。大部分科研人员都在增加推进剂容量的思路上想办法，即通过加燃料来增航程，但燃料的存储空间是固定的，无法扩容，因此也就无法增加推进剂。就在陷入僵局之时，当时还年轻的王永志中尉提出了一个逆向思维的想法：是不是推进剂多了？大家不能接受这个本来火箭射程就不够，还要往外泄燃料的观点。但王永志经过测算认为减少推进剂既可以减轻起飞重量，也可以减少导弹在发动机熄火点的无效重量，从而提高射程。此时钱学森力排众议，肯定了这个想法。终于，我国第一枚自主研发的中近程弹道导弹于1964年6月29日试验发射成功。

（2）对称性特征。逆向思维的结果与原思维的结果呈对称性。比如，将已有认识中的左右、上下、前后、正反、内外、大小、对称与不对称、平面与立体、方形与圆形等作交换性思考。

（3）超常性特征。人们往往习惯按照一定的规则和程序进行思考，久之形成一定的思维定式。例如，炒酸奶的概念就打破了炒菜就是在热锅中加热食材的思维定式，是让酸奶在制冷的平板上通过翻炒凝固成块状或者片状。

（4）新颖性特征。逆向思维思考问题的范围往往超出了日常，所使用的方法也别具一格。例如，没有叶片的风扇就超出了人们心中一定有扇片才能扇风的日常认知。

（5）奇异性特征。运用逆向思维得到的结果，往往与传统观点不相符，甚至针锋相对，形成离奇的悖论。例如，庄子思想中"无用之用，方为大用"的观

点。庄子认为事物有用还是无用，是人们依据自己的需要所作出的评价和取舍。某种事物此时无用，彼时却会有用；此地无用，彼地却会有用；对此人无用，对他人却会有用。转换场合或对象来认识事物的功用，其缺点可能变为优点。这些均充分体现了逆向思维的特点。

（6）开拓性特征。人们在进行科学探索的过程中，当对一个事物的认识达到一定程度时，再反过来运用逆向思维加以研究，往往可以引出新的问题，开拓出新的研究领域。图4-10所示为针对"时光倒流"展开逆向思维训练的学生课堂作品。

图4-10 前进的倒转时针、时光倒流的沙漏（薛桐自绘）

三、形象思维

形象思维是从人的认知和思维出发，去再现客观事物的总体与完整的特征，是把长期的改造对象、操作对象经由感性想象构造成为观念形象的实践。艺术是感性体验，诉诸"形象"，它把抽象的思想、概念形象化，是一种形象化的想象。这种想象可以填补经验知识的空白，帮助人们找出不同对象之间可能具有的关联，还可以给抽象的认识对象建立起富有创造性的新形象。科学是理性思维，诉诸"概念"。抽象思维是指用概念表示事物的本身、必然和规律。抽象的过程是理论思维的过程，主要手段是思维中的分析活动，通过分析把整体分解成各个部分，区分出必然的本质的方面和偶然的现象的方面，从中抽取出各个必然的本质的因素。

形象思维和抽象思维都是辩证思维的高级方法。人们的认识一般是由感性的具体，经由抽象上升到思维中的具体。科学家从事研究工作，就是先运用类似的形象或模型来理解对象的本质的，得出结论后，再进行逻辑论证并用科学语言表述。分子、原子、玻尔轨道、电子壳层、电子云、燃素、热素、以太、遗传密码

等科学概念，无一不是借助形象思维引发的思考。例如，爱因斯坦认为科学思维是借助形象思维中一系列形象的组合、联络形成概念和关系的。爱因斯坦的"相对论"对大多数人来说是难以理解的，作为物理学概念，该理论是指当观察者在各种运动状态下思考时，相应的物理测量值会发生变化。当牛顿经典物理学假设宇宙中任何地方的所有观察者都将获得相同的空间和时间测量值时，相对论却认为所有测量结果都取决于观察者和被观察者的相对运动。那个著名的质能方程式：$E=mc^2$说的就是质量m和能量E是相对的（其中c代表光速），质量和能量可以相互转换。为了让人容易理解"相对论"，爱因斯坦用了一个形象的例子来比喻："一个男人和美女对坐一个小时，会觉得似乎只过了一分钟，但如果让他坐在火炉上一分钟，那么他会觉得似乎过了不止一个小时。这就是相对论。"

在大数据领域，正是因为形象的图像比抽象的数字更容易识别和记忆，才催生了信息的艺术可视化，成就了现在越来越专业的大数据可视化的研究方向和领域。让理性的表格式统计数据更加形象化，是实现数据有效展示和易于理解的重要方式，饼状图、柱状图就是现在最常见的抽象数据形象化的简单例子。最早的统计图是1801年由威廉·普莱费尔（William Playfair）所发明的玫瑰图，而最著名的数据可视化玫瑰图（也称鸡冠花图）则源于著名的护士南丁格尔（图4-11）。1854—1856年，克里米亚战争爆发后，南丁格尔作为随军护士跟随英军上前线，由于医疗条件太差，南丁格尔亲眼目睹大批伤兵失去宝贵的生命。她收集了当时士兵死亡的资料，用历时12个月的一手数据亲自绘制了玫瑰图，呈现了第一轮英军死亡人数和原因的数据。每个扇面由红色、黑色和蓝色三种颜色构成，最内层靠近圆心的红色区域表示死于战场的士兵人数，中间的黑色区域表示死于其他原因的士兵人数，最外层的蓝色区域表示死于受伤后得不到良好救治的士兵人数。她希望用玫瑰图这种简洁明了的形式取代冗长的数据报表说明，让高层快速读懂数据的意思：即英国士兵大批死亡的"元凶"是受伤后感染疾病。南丁格尔希望及时增加战地护士和增援医疗设备，有效挽救大批受伤士兵的生命。玫瑰图引起了军方高层和维多利亚女王对前线医疗的重视，医疗改良提案很快得到了落实，并促成了后来大量战地医院的形成。半年之后，英军伤病员死亡率就由42%下降到2%。直到今天，玫瑰图仍然是数据可视化的重要方式。其实在生活中，复杂的科学知识也常常被形象化和趣味化。例如，2024年春晚上刘谦的魔术扑克牌就是数学逻辑推理的形象化与趣味化应用。

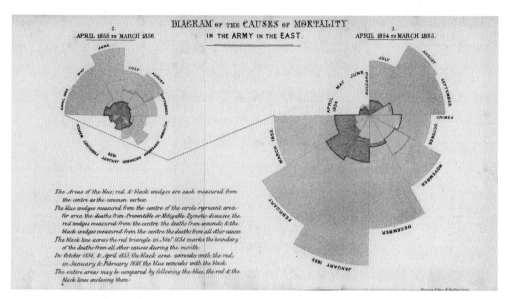

图4-11　南丁格尔玫瑰图

四、质疑思维

　　善于反思、勇于质疑是超前意识的基本品质。陈献章说："前辈谓学贵知疑，小疑则小进，大疑则大进。疑者，觉悟之机也。一番觉悟，一番长进。"爱因斯坦曾说："不是我聪明，而是我停在质疑上的时间更长。""疑"是"问"的前提，有"疑"才会追问，有问题才能引发人们对事物发展状况的探索和思考。

　　艺术自身的发展史就充分体现了艺术家，尤其是20世纪的艺术家们，对艺术固有观念通过质疑、推翻和创新不断推动艺术前进发展的过程。从西方美术蓬勃发展的文艺复兴时期"如实描绘眼中的世界"开始，他们历经500多年的尝试，发展出了一整套在平面上描绘立体世界的技术，这几百年间，如实描绘眼睛看到的东西就是当时评价绘画优劣的固定标准。当摄影技术轻而易举地取代了他们通过绘画复制现实世界使命的时候，艺术家们接连颠覆了这些束缚人们多年的种种常识。

　　在颜色被用来表现描绘对象的固有色彩的时候，马蒂斯通过《带绿色条纹的马蒂斯夫人像》，把艺术从"如实描绘眼里的世界"这一目标中解放出来（图4-12）。画面中马蒂斯夫人的鼻子是绿色的，眉毛是蓝色或绿色的。画中还有随处可见的狂放的笔触、扭曲的形状和又粗又明显的轮廓线等，均展现了马蒂斯要告别过去的决心。马蒂斯之所以被誉为"开创20世纪艺术世界的艺术家"，就是因为放弃了以往"如实描绘眼里的世界"的目标，让色彩回归"色彩"本身。从这个意义来说，这幅作品拉开了艺术质疑的帷幕。

同期，毕加索的《亚威农少女》——一幅与以往的艺术方法彻底决裂的立体主义作品（图4-13），打破了透视画法的禁锢，画面呈现出单一的平面性，没有一点立体透视的感觉。毕加索找到了属于自己的观念，那就是对多个视点看到的事物进行重构，开创了法国立体主义的新局面，这不仅在美术上，而且在芭蕾舞、舞台设计、文学和音乐等方面都引起了共鸣。

图4-12　马蒂斯作品《带绿色条纹的　　　图4-13　毕加索作品《亚威农少女》
　　　　　马蒂斯夫人像》

随后，康定斯基的《构图7》作为西方美术史上第一幅没有描绘具象物的画作而举世闻名（图4-14）。不画具象物体的抽象画应该还有很多，不过在康定斯基之前，在漫长的西方美术史上，画作都是描绘某些具象物的。比如，前面看到的《带绿色条纹的马蒂斯夫人像》和毕加索的《亚威农少女》，虽然它们给艺术领域带来了全新的视角，具有划时代意义，但其内容仍然是具象物。

而杜尚通过《泉》（图4-15），这幅被称为"20世纪最富影响力的艺术作品"，打破了一个之前从未有人怀疑过的根本性常识，那就是"艺术作品必须看上去是美的"，将艺术带入了"思考"的领域。杜尚曾经说过："我就是想让美学坠地。"据说专门收集杜尚作品的某位收藏家在首次见到《泉》时，也将其误解为"杜尚想必是看到了小便器那洁白光亮的美"。可见，"艺术就等于美"的观念是多么根深蒂固。杜尚打破了"艺术必须是视觉艺术"的常识，为之后的艺术带来了爆炸式扩展的可能性。

图4-14 康定斯基《构图7》

图4-15 杜尚《泉》

之后，波洛克的《第1A号》（图4-16）让原本只关注"画中展现的图像"的人们开始注意"绘画本身"。波洛克没有在桌子上或者画板上作画，而是将画布铺在地上，一只手提着装满颜料的罐子，另一只手拿着棍子或者画笔，将颜料挥洒在纸上。他没有坐在凳子上，而是来回走动，除了作画方式的改变，更重要的是他让大家把目光投向了"绘画本身"，而不是画中的内容。

图4-16 波洛克《第1A号》

到了沃霍尔的作品《布里洛盒子》（图4-17），让战斗于其中的"艺术框架"本身也出现了裂痕。这件作品的外观和超市的商品包装一模一样，究竟具备哪些艺术要素呢？它到底是不是艺术作品呢？之前的艺术作品无一例外都有着鲜明的原创性和个性，然而沃霍尔的作品就是工厂大量生产出来的商品，完全颠覆了束缚大家的艺术认知。从这个角度来看，可以说沃霍尔也是一位践行"艺术思维"的真正艺术家。

由此可见，艺术家们在不断的质疑与挑战中创新了艺术。马蒂斯颠覆了"如实描绘眼里的世界"的束缚，毕加索改变了"透视画法视角"的理论，康定斯基

挑战了艺术需要"描绘具象物"这个人们默认的常识，杜尚挑战了"艺术必须是视觉艺术，艺术必须是美的"的固有观念，波洛克挑战了艺术"必须展现某种图像"的既定目标，沃霍尔打破了约定成俗的艺术界限与框架……

图4-17 沃霍尔《布里洛盒子》

　　具体来说，文艺复兴时期，曾涌现出许多杰出的画家，创作出数量庞大的优秀作品。他们一直在追求能让人产生身临其境之感的"写实表现"。透视法等多种西洋绘画基础方法论就在文艺复兴时期的几百年里，由他们提出并确立下来。当大部分人都确信"透视画法才是真实描绘物体的唯一方法"的时候，是否有人会质疑"人类的视觉究竟有多大的可信度呢？"如果问图4-18中的这三个人哪个人看起来最大？很多人会说右边的人最大。因为人们已经适应了透视画法，大脑会在瞬间做出如下判断："在通向远方的路上，三个人的大小一样，说明最远的那个人肯定是最大的。"如果一个人从未接触过透视画法，那么他在看到这张图时，就可能会回答"这三个人当然是一样大的"，因为

图4-18 ML Johnson Abercrombie的作品*The Anatomy of Judgement*中的插图

这三个人的大小实际就是一样的。透视画法看似是如实描绘世界的完美方法，实际上却是一种不准确的表现方法。因为透视画法最大的特点是必须把视点固定在一个位置，只能展现出一半真实。无论另一半隐藏了多大的谎言，都无法通过透视画法表现出来。

　　反观古埃及绘画（图4-19），古埃及人表现"真实"的方式在其3000多年的历史中几乎没有发生过变化。画家的职责是确保身体各个部位都有足够的长度和数量，按照最能明确体现出这些部位特征的角度将其组合在一起，创造出"真实姿态"。在他们眼里，用透视画法描绘的作品例如《倒牛奶的女仆》（图4-20）根本就谈不上"真实"。如今被奉为圭臬的透视画法，从15世纪文艺复兴全盛时期在意大利诞生以来，到今天也不过600年的历史。从人类漫长的发展历史来看，这种"如实描绘眼中的世界"的观念算不上主流。因此，"透视"在千年之后是否还是铁律就有待今后历史的质疑与评判结果。

图4-19 古埃及绘画

图4-20 《倒牛奶的女仆》

回到现实，在充满易变性（Volatility）、不确定性（Uncertainty）、复杂性（Complexity）和模糊性（Ambiguity）的"VUCA"的现代社会潮流和技术发展中，如果人们只是在学习技术知识，而不从自己的视角去找寻答案，那么如何在现实世界中质疑现象、提出问题？如何在扑朔迷离的未来世界中预测未来可能的技术呢？这就需要充分挖掘思维的能动性。超前思维正是利用了思维的创造性，在头脑中推想事物未来的发展状况，包括事物发展的具体时间和空间，以及事物发展的具体环节。超前思维是建立在对事物发展历史和现实的把握之上的，却又不局限于事物的过去和现在的状况，并在此基础上构想事物发展的可能的趋势。如通过AIGC生成的未来产品"火星环境声音收集器"（图4-21）就是"2030奔向火星"主题的畅想产品。

图4-21 火星环境声音收集器

五、有情思维

钱谷融先生说:"艺术思维是一种特殊的思维方式,它的特点正像艺术的特点一样,就在于它是饱含感情色彩的,就在于它是一点也不能离开感情的,我们简直可以给它另起一个名字,可以叫它'有情思维'。"虽然在以功能为主导的产品设计中,艺术思维能让产品做到在感动自己的前提下去感动和引领用户,实现超越用户需求的悦己悦人,但是现在很多企业还在延续"要生产畅销的、赚钱的产品,而不是优质产品"的理念。因为企业不擅长管理无法用语言或数字表示的艺术价值,甚至连开发目标也无法顺利设定。以智能手机为例,企业会以"提供优于竞争对手的性能"为目标,如提高相机像素、重量减半等。但是在用户价值隐性化愈发显著的今天,要创造的用户价值从"物"转变为了"事",越来越复杂,以往能够用产品性能和规格明确表示的价值在竞争中已经没有足够的优势,用户的体验价值(User Experience,UE/UX)成了企业成功的关键。但是,设计师们在提升用户体验的工作中往往同样将重心放在设计思维领域的数据提升上,艺术的情感价值往往因为无法用大数据直观地体现出来,其意义、价值无法落实到组织流程和管理上而得不到重视。设计思维旨在解决用户的问题,提升用户体验的价值,而艺术的创作理念执着于完美的作品,重视匠人的技术。企业不是要追赶世界潮流,而是要再次赢得世界的尊重,那么艺术的情感价值就需要得到挖掘。

马自达汽车的魂动设计做到了这一点(图4-22)。魂动设计方案一直由其常务执行董事品牌风格设计负责人前田育男领导,他主张产品制造应该向艺术思维的方向发展,而不是设计思维。"造车如艺",不仅要使车卖得出去,更要一直追求设计美学。在表现自己所认为的理想的同时,创造出终极的美,以创造出超出用户预想且能够青史留名的设计为目标。

图4-22 马自达魂动设计VISION-COUPE

艺术的功能，聚焦于"自己描绘理想并将其信念和理念创造性地表现出来"。设计主要是为用户提供产品，艺术则是表达理念与信念。由于产品的对象是用户，因此即使主张艺术思维要优先于表现理想，最终也要考虑用户的感受，但不是被动地回应用户的要求，而是创造超出用户预期的喜悦、惊喜和幸福，这就是高于体验价值的感动价值。因此，在产品设计中，除了设计思维，还应当以超越设计思维的艺术形式传播制造哲学。首先，通过精心制造创造出让用户感动的意义性价值；其次，以完美的制造为目标，不向技术妥协。这才是一种为产品注入灵魂的艺术制造。

课上思考题

1. 以"时光倒流"为主题，运用艺术思维的方法进行思维发散，采用语言表达、图形表示或者文字描述的方式完成尽可能多的想象。

课下作业题

1. 运用艺术思维中的联想思维与反向思维等方式，采用直接摄影、合成照片或者AI生成的方式，完成生活中两种看似不合理却有着内在逻辑关系的两件物体的组合图像。

第三节　艺术思维与信息科技的融合创新

在信息通信领域，有很多创意和产品都得益于艺术思维的助力。19世纪的诗人拜伦的女儿阿达·洛夫莱斯（Ada Lovelace，图4-23）是穿孔机程序的创始人，超前的想象力帮助她建立了循环和子程序的概念，为计算程序拟定"算法"，她被视为世界上第一位软件设计师。她在帮助查尔斯·巴贝奇（Charles Babbage）调试分析机的原型后提出预言："这个机器未来可以用来排版、编曲或具有各种更复杂的用途。"（图4-24）她预见了人类与机器协作的时代，对计算机的探索性预见超前了整整一个世纪，连查尔斯·巴贝奇本人都认为自己机器的用处只停留在计算上，而阿达的见解远远超出当时科学界所认知的范围，深远地影响了现代计算机的开发。

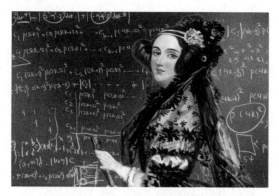

图4-23　阿达·洛夫莱斯画像之一

图4-24　查尔斯·巴贝奇设计的分析机

　　1973年，美国电报电话公司（AT&T）发明了一个新概念"蜂窝通信"，但AT&T认为人们需要的蜂窝通信只是"车载通信"，可以理解为装载在车上的通信系统。当时在摩托罗拉公司个人通信事业部门工作的马丁·库帕（Martin Cooper）并不认同这个观点，他认为人们并不希望和汽车、房子、办公室说话，而是和人说话，电话号码对应的应该是人而非地点。那时正在播放电视剧《星际迷航》，剧中考克船长使用的无线电话正是他所期望的个人通信，于是考克船长的那部无线电话就成为库帕团队发明的手机的原型。

　　Apple公司有许多畅销产品，这些产品的成功是由许多因素综合作用的结果，比起先进的技术创新，由艺术思维引领的前瞻性想象力与情感联想等艺术思维是功不可没的。在1998年采用彩色透明机箱的iMac横空出世之前，计算机统一采用的是米色塑料外壳，没有人能想到计算机还能如此色彩斑斓。当时的设计师乔纳森·伊夫（Jony Ive）为iMac精心挑选了一种颜色"邦迪蓝"，这是一种接近于海水颜色的蓝，其灵感源自乔纳森·伊夫度假的澳大利亚邦迪海滩（图4-25）。这在当年是一个非常激进和与众不同的尝试，正是因为乔纳森·伊夫充满跳跃性的灵光一现，将计算机与海滩这两种看似毫无关联的事物结合在一起，从此便开启了彩色且透明的计算机外壳的时代（图4-26）。

图4-25　邦迪海滩

图4-26　iMac G3

　　灵光一现下诞生的不止彩色iMac，更广为人知的产品iPhone的设计灵感也充满着奇妙的艺术思维。当年乔布斯曾说过这么一句惊绝四座的话："我们做iPhone的时候，不需要做调研。因为我们的目标用户并不会告诉我们他需要一台iPhone。"乔布斯不喜欢当时市面上常见的翻盖、实体按键的设计，他以触屏为媒介，从无边泳池（图4-27）中获得了灵感，没有边界线的无边泳池在乔布斯的形象思维下与手机屏幕渐渐重合。2007年，第一部iPhone（图4-28）发布时，就拥有着比市面上所有手机都更大的屏幕。正如游泳者感觉自己在无边泳池内几乎游向了无限远处，人们滑动、点击和触摸iPhone，仿佛是在探索一个无限的数字世界。

图4-27　无边泳池　　　　　　　　　　　图4-28　初代iPhone

　　直至今日，艺术思维依然是Apple公司不断发展、创新的关键因素。重新定义了智能穿戴设备的Apple Watch，它的创造灵感居然来源于一个被Apple公司淘汰了的产品，一个曾经掀起过音乐浪潮的iPod（图4-29）。正是一次巧妙的思维联想，Apple公司的设计师看着表带想道：如果给iPod加上一个表带不就成了一个便于穿戴的智能设备了吗？iPod这个与手表表盘有着相似形态的设备开启了它如转世一般的一场旅程，Apple公司也凭借着Apple Watch这款精妙的产品掀起了一场可穿戴设备的浪潮（图4-30）。

图4-29　iPod　　　　　　　　　　　　图4-30　Apple Watch

第四节　艺术思维与信息科技融合创新的实践案例

本节将展示一个由艺术发散思维驱动的产品设计案例。该案例的团队成员来自不同学院不同专业的学生，包括信息与通信工程学院、电子工程学院、自动化学院、数字媒体与设计艺术学院。设计团队从人文关怀出发，借助可立宝（Clicbot）机器人平台，设计了一款机器人辅助情感表达工具包（图4-31）。用户可操作情感表达工具包中的场景激活卡片、零件贴片等不同的道具，获得一次探寻自我内心深处情感的体验。在体验过程中，由用户个人构思出机器人的形状、声音、表情，并使其完成一系列动作，赋予机器人表达自我情感的能力，实现科技与艺术人文精神的结合。

图4-31　机器人辅助情感表达设计（周聪聪绘制）

一、案例介绍

随着互联网的普及，人们已经习惯在各种网络平台发布自己的心情和状态。但在现实生活中，许多人却存在情感表达方面的问题，孤独症、抑郁症等心理疾病在人群中蔓延，人们的情感现状并不如网上看起来那样乐观。因此，人们希望从艺术人文精神的视角出发，让科技充满情感，治愈情绪。

团队通过发散思维，首先对每一种零部件的功能和形态进行了深度思考。机器人大脑可以控制全身，其上的摄像头意味着可以识别周围的内容，屏幕上有表

情可以传达一些情绪信息；圆形的驱动球是机器人的关节，可以进行拼接转动；车轮有旋转功能，可以画出机器人的行驶轨迹；钳子上尖锐的角有一些攻击性等。不同的组件配合起来可以做出不同的动作，实现不同的功能，或者传递不同的信息。

在思考过程中，团队成员产生了丰富的联想，如给机器人的车轮涂上颜料，在干净的纸面上行走，得到一幅五彩斑斓的画作等（图4-32）。以此为基础，团队使用头脑风暴对可能使用此机器人的使用者、使用场景、行为进行畅想，得到了多个发展方向并记录下来，之后确定了典型对象的大概范围是学生、医生、家长、儿童、老年人群体等（图4-33）。

图4-32　利用九宫格法对零件进行感性认知（周聪聪整理）

头脑风暴发散机器人

1.使用场景
2.用户
3.行为

图4-33　头脑风暴地图（周聪聪整理）

后续团队构建了典型的应用对象：心理医生、教师、广场舞群体、小孩、大学生、留守儿童六种人群，在个人介绍、背景故事、需求、痛点、动机、目标六个方面进行详细分析。

最后，明确做一个校园心理健康中心辅助学生进行心理治疗的趣味电子宠物，辅助学生进行情绪与情感表达。为了寻找学生的需求和痛点，团队制作了同理心地图（图4-34），通过词云的形式分析所选择的用户在所处情境中听到的、看到的，想法和目标，构建机器人使用场景，辅助团队进行下一步的工作。

图4-34　同理心地图（周聪聪整理）

二、作品呈现

（一）情感梳理

团队以整个心理辅导过程为线索，让学生先通过文字和对话对自己内心的情感有一个大致的感知，然后整合机器人的形态、动作、声音和表情，让机器人完成一小段表演来传递出内心的情绪。学生在整个动手操作体验的过程中，达到自我情感探寻、情感表达的目的。接着团队对现有的机器人形态和动作进行收集、对比、分析，了解不同部件的情感意向，对机器人能表达的情感意向进行分类梳理。团队通过简单的程序操作（图4-35），按照情感表达流程先实现了三个情感表达机器人的样例。

图4-35 可视化程序设计声音、表情

（1）大猩猩（图4-36）：从大猩猩身上吸收灵感，机器人可以发出愤怒的声音和动作，模仿大猩猩愤怒时捶胸、砸地等行为，辅助用户传达出愤怒的情绪。

（2）炫酷机车（图4-37）：从摩托车上吸收灵感，其动作表达了撒娇的情绪和动作的速度感。

图4-36 机器人一：大猩猩　　　　　　　图4-37 机器人二：炫酷机车

（3）捣蛋鬼（图4-38）：从小猫身上汲取灵感，有着淘气、可爱的特点。

之后根据个人的情绪，又分别组合了系列情感形式（图4-39）。示例图片均来自周聪聪、钱阳凯、孙杭军、宋玥琰、卞竹同学的作品。

图4-38 机器人三：捣蛋鬼

工程车—威风　钳子手—进攻　健身man—力量

螃蟹—凶狠　赛车—速度　武士—肃穆

懒懒龟—慵懒　光武者—震撼

图4-39　系列情感机器人

（二）机器人情感表达工具包

为了让人们快速地实现用机器人表达自己的感情，团队设计了一款工具包来辅助使用者快速摸索此工具，进行情感表达。工具包内包含情感激发图片、现有机器人案例图片、机器人平面模拟贴片等（图4-40）。

图4-40　工具包内小样

工具包使用流程的第一步是选择卡片，将不同信息的卡片排列于框内，从中选择场景卡片、情绪卡片、形态组件卡片，以文字、图片的形式来确定心中的情感意向；第二步是通过组装贴片的形式，组装出平面版的机器人形态；第三步借助可立宝软件平台，用可视化编程的方式设计机器人的声音、表情和动作。如图4-41所示，①是情景探知卡片；②是案例示意；③是情感到形状转换示意；④是手工组装板；⑤是操作过程；⑥是工具包体验地图。工具包整体以鲜艳的黄色为

主，亮丽的色彩有助于唤醒人们内心的情感。

图4-41　工具包使用流程

最终，以小组的团队形式完成了一套从创意到实践落地再到使用说明与包装盒设计的全套情感机器人作品。

课上思考题

1. 以"飞向火星"为题，采用小组讨论的方式，想象在火星上可能的生活场景，结合自己的专业背景展开联想，找出人类在火星生活可能面临的问题。

课下作业题

1. 以课上"飞向火星"的题目为基础，结合自己的专业背景展开发散联想，并以小组为单位选出最有意义的创新方案设想。建议：以3~5人的小组为单位，采用艺术的各种发散思维方式进行生活问题的挖掘与思考，并最终完成一套可实现的成型作品或者成体系的、有思维拓展性的方案报告。

第五章　设计思维与科技创新

第一节　设 计 思 维

一、设计思维的概念

设计思维（Design thinking）无疑是近30年来设计领域一个重要的学术议题。设计思维的影响力已经远远超越了设计学领域本身，波及工商管理、组织行为学、认知科学等多个领域。同时，作为一种商业创新方法也被企业创新部门吸收，并作为一种创新方法与创新文化传播开来。虽然是一个被广泛应用的方法与思想，但是设计思维并没有一个准确的定义，学术界的研究者们普遍认为设计思维有以下三个含义。

（1）设计师理解设计实践、解决问题的认知方式。

（2）一种跨学科、跨领域的创新思维工具，尤其是适用于非设计师寻求灵感来源的思维方式。

（3）企业用于解决复杂、棘手问题时的一种组织方式，可以跨部门进行合作，最终可能会上升为一种组织文化。

设计思维的倡导者，IDEO公司创始人蒂姆·布朗（Tim Brown）和斯坦福大学斯坦福设计学院的罗尔夫（Rolfe）给出了一个简单的定义：设计思维是一种以人为本的，将人的需求、技术和商业相结合的设计师式的整合性思考方式和工具。这也是目前大多数人理解的设计思维的内涵。在目前主流的观点中，设计思维可以分为五个阶段：同理心思考（Empathy）、需求定义（Define）、创意构思（Ideate）、原型实现（Prototype）和实际测试（Test）（图5-1）。

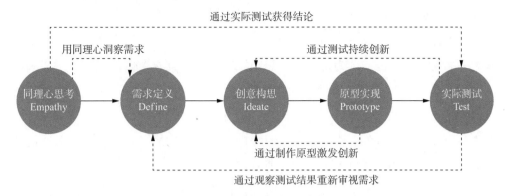

图5-1　斯坦福大学设计思维模型

二、设计思维的历史

如果想更好地理解设计思维，需要从历史发展的角度来看设计思维是如何从设计研究领域进入商业创新范畴的。

（一）设计思维的早期探索

在20世纪60年代之前甚至更早，人们所探索的设计理论为设计思维的研究奠定了基础，阿诺德（Arnold）在《创意工程：通过不同的思维促进创新》中，用设计活动描述创造性技术的开发，提出工程设计师可以借助设计思维在设计活动的不同方面寻找突破。1965年，布鲁斯·阿彻尔（Bruce Archer）在《设计师的系统方法》一书中将设计思维的价值扩展至管理领域，认为设计决策和管理决策的共同点在于"一个人会成为另外一个人的延伸"。他提出设计思维需要融入人类工程学、控制论、市场营销、管理学等多学科的理念，这拓展了传统设计的范围。1969年，经济学家赫伯特·西蒙（Herbert A.Simon）在《人工科学》这本书中，提出了将设计作为一种思维方式的概念。关注到设计思维在人工科学中的重要地位，即人工物需要依托设计来生产，设计的最佳状态是与创造建立联系，设计思维是实现这种联系的枢纽。这本书也被认为是"设计思维"概念的奠基之作。建筑师亚历山大（Alexander）的著作《形式综合论》让设计思维向着理性迈进了一步；罗伯特·麦金（Robert Mckim）在著作《视觉思维体验》一书中提出了视觉设计思维的问题，这些都是早期人们对设计思维的探索性研究。

（二）设计思维即设计师思维

1979年，布鲁斯·阿彻尔发表*Whatever Became of Design Methodology*一文，他认为这种"设计师的思维方式"虽区别于传统科学方式，但当设计师将这种"思

维方式"用于解决设计领域的问题时，可以"与科学方法一样强大"。1983年，唐纳德·舍恩（Donald Schon）出版《反思的实践者：专业人士如何在行动中思考》一书，该著作也被认为是"设计思维"研究早期具有重要影响的学术成果。唐纳德·舍恩认为设计工作和很多工作并不相同，核心就是"反思性实践"。1991年，第一届"设计思维研究研讨会"召开，这标志着设计的思维方式和习惯成了一种被研究的对象。这一研讨会至今已经举办了13届，在大会上，多种设计思维模型不断地被发展出来，它们主要基于观察设计实践的多种不同方式，并借鉴了设计方法论、心理学、教育学等方面的理论和模型，而这些研究共同形成了对复杂事物的丰富且多样的理解。

（三）设计思维走进商学院

设计思维在商业领域的推广得益于斯坦福大学设计学院和IDEO公司的积极努力。在20世纪80至90年代，斯坦福大学率先引入设计思维来解决商业管理领域的问题。IDEO公司的创始人蒂姆·布朗强调，设计思维是一种方法论，通过多学科团队协作，平衡可行性、持久性和吸引力，从而实现以人为本的全方位创新。进入21世纪，设计思维引起了越来越多的人的兴趣。全球领先的品牌公司，如IBM、通用电气、微软和联合利华集团等，采取了重要举措来培训员工应用设计思维。2005年，斯坦福大学成立了设计学院"Hasso Plattner Institute of Design"，简称D.school，旨在提供设计思维的教育和推广。这里汇集了来自各个学科的学生，共同应用设计思维来解决复杂的挑战。该学院注重方法论，而不侧重特定领域，目标是培养创新者，而不是产生特定的创新。2008年，德国哈索普来特纳基金会启动了设计思维研究项目，该项目由德国哈索普来特纳系统工程学院和美国斯坦福大学的科学家共同推动。他们致力于深入探究设计思维的潜在原理，研究为什么这种创新方法有效，以及成功和失败的因素。多年来，该项目取得了许多研究成果，并出版了一系列研究文集。2012年，美国华尔街日报刊登了一篇题为《忘掉商学院，设计学院是更好的选择》的文章，强调了设计思维在商业和企业界的受欢迎程度。因此，设计思维是一种综合性的思维方式，涵盖了产品、服务、结构、空间、体验等多个领域的知识，并通过复杂系统的设计将这些领域融合在一起。

三、设计思维与艺术思维

根据教育部最新公布的《普通高等学校本科专业目录》可知，设计学类专业属于艺术学门类，包括艺术设计学、视觉传达设计、环境设计、产品设计、服

装与服饰设计、公共艺术、工艺美术、数字媒体艺术、艺术与科技、陶瓷艺术设计、新媒体艺术、包装设计、珠宝首饰设计与工艺等13个专业。同时，根据国务院学位委员会、教育部印发的自2023年起正式实施的《研究生教育学科专业目录》，设计专业学位仍然在艺术学门类下，设计学则从之前的艺术学门类调整至第14个学科门类——交叉学科。由此可见，设计相较艺术而言既有重叠的同质关系，又有不同于艺术的自我特质，设计思维相较艺术思维而言既有感性的一面，又有更加理性的一面。二者的相同点大致包括以下五个方面。

（1）都是从人的需求和人本主义出发的，但是艺术思维多从观察者本身的视角出发，主要考虑自身的感受，设计思维从大众和用户的视角出发，通常需要考虑产品的功能与用户的需求。

（2）都需要有关注社会的观察力与洞察力，但是艺术思维侧重问题背后的问题，寻求"无用之用"背后的思考，解决方案不是重点，而设计思维侧重在提出问题的基础上，强调问题的解决方案和优化方案。

（3）都具有发散思维，但是艺术思维更强调天马行空，而设计思维的发散需要考虑一定的需求和目标，且在发散的基础上还需要最后聚焦，与艺术思维相比具有更明显的逻辑性。

（4）都是从发散式思维出发的，但是艺术思维的发散更加依赖个人的灵感和创造，设计思维更加强调团队合作式的协同创意。

（5）都需要有形象思维，但是艺术思维更感性，在表现上多以具象的、真实的或略变形的形象来体现；设计思维则更理性，更有抽象性，会将具象图像转变为抽象的点、线、面构成。设计思维像是艺术思维与逻辑思维的结合。

因此，设计思维并不等同于艺术思维，更像是连接科学思维与艺术思维的桥梁。

课上思考题

1.请举例说明设计思维与艺术思维的异同点。

课下作业题

1.梳理文献研究者对设计思维概念的讨论，总结出你对设计思维概念的理解。

第二节　设计思维方法

一、设计思维的方法体系

设计思维如果只停留在理念层面，那么它对社会的影响力就会非常小。在这个领域内有很多组织和企业，在不停地探索如何把设计思维具体化、可操作化。本节将介绍三个目前影响力最大的设计思维方法体系，分别是IDEO公司提出的以用户为中心的设计思维方法体系、英国设计协会主推的双钻模型、美国伊利诺伊理工大学设计学院维杰·库玛教授提出的101创新方法体系。

（一）IDEO 的设计思维方法体系

IDEO公司是国际知名的设计咨询公司，为苹果（Apple）、耐克（NIKE）等品牌设计了大量成功的设计作品，IDEO也是最早提出设计思维概念并积极推广设计思维方法的公司。其CEO蒂姆·布朗提出了"灵感（Inspiration）—构思（Ideation）—实现（Implantation）"三阶段循环模型和"同理心思考（Empathy）—需求定义（Define）—创意构思（Ideate）—产品测试（Test）—原型实现（Prototype）"五步法。这两部分组成的架构成为IDEO以人为中心的设计思维体系的核心内容。

以人为本的设计不是一个严格按步骤的过程，因为每个设计项目都有自己的特点。但无论面对什么样的设计挑战，通常都会经历三个主要阶段：获得灵感、构思创意和付诸实践。这些阶段有助于设计师与他们设计的对象或者用户建立联系，思考如何把学到的东西用来创造新的解决方案，最后在实际操作前构建和测试想法。这套设计思维体系可以用于企业的设计项目、传播项目或者服务设计。

IDEO的设计思维方法体系可以分为三个核心阶段。

（1）阶段1：启发

在这个阶段，将学习如何更好地理解他人。通过仔细观察他人的生活，倾听他人的希望和愿望，具有设计思维的学习者将能够在面对挑战时获得深刻的见解和智慧。

（2）阶段2：创意

在这个阶段，设计师可以使用体系中的方法处理和分析上一步所获得的信

息。体系中的工具会帮助人们产生大量的创意想法，鉴别潜在的设计机会，并通过测试和不断改进解决方案来实现创新。

（3）阶段3：实施

在这一阶段，设计师的创意将变为现实并创造积极的影响。这一阶段的核心工作是将解决方案付诸实践。通过制订计划，规划如何将想法推向市场，并寻求最大限度地扩大它在社会上的影响。

IDEO在这套以人为中心的设计思维方法体系中一共推出了57种具体的方法（图5-2），分别归属于上面的三个核心阶段。通过使用不同阶段的不同方法，人们可以用设计思维解决具体的难题。这里的方法并不是每个都能用到，也许有的会重复使用，但这些方法最终会组合成一个整体，保证输出创意的创新性、合理性及可实现性。在这套方法体系的57种方法中，大多数并不是IDEO公司原创的，而是从心理学、人类学、社会学等其他学科学习和演化而来的。

图5-2　IDEO设计思维方法体系中的57种方法

IDEO的以人为中心的设计思维方法体系有两个重要的组织原则。

第一个是发散、收敛式的流程。所谓的发散，是人们使用发散式的思维，获取或者想象具体的、详细的内容的过程。而收敛则是人们使用聚焦式的思维，总结或者创意出抽象的、凝练的结论。这一过程会在整个设计思维流程中反复出现，直到获得最终的满意的结论，这一过程有点类似爬山（图5-3）。

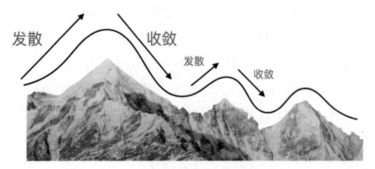

图5-3　设计思维的发散与收敛过程

第二个组织原则是一个系统的思维方式，即设计思维要考虑人、商业及技术的平衡。创造真正有影响的以人为本的设计有着独特的优势，可以找到理想可行和实际可行的解决方案。以人们的期望、担忧和需求为出发点，很快就能够确定最佳方案。但是，这只是观察解决方案的一个角度。一旦确定了一系列能够吸引目标用户的解决方案，还需要研究哪些方案在技术上可行，哪些可以实际实施，以及如何在商业上使其可行。这是一个需要平衡的过程，但对设计成功且可持续的解决方案来说，是至关重要的（图5-4）。

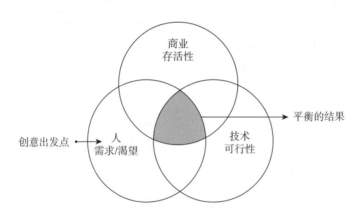

图5-4　设计思维也是一种系统思维（作者自绘）

IDEO的设计思维方法体系不仅仅是一套方法，更重要的是它给出了一系列的理念，这些理念也成为人们更好地理解设计思维的指引。影响比较大的理念包括同理心、制作原型、拥抱模糊、迭代设计等。

（1）同理心被认为是设计思维的核心理念之一，同理心训练也是设计思维的入门课程。同理心是指站在他人的立场上，理解他人的生活，并开始从他人的角度解决问题的能力。设计思维是互相理解、深度沟通的思维方式，任何参与者不能只站在自己的角度思考问题，这就是同理心的体现。同理心也是参与式设计、协同设计的基础。

（2）原型是一个比较广泛的概念，在设计思维体系中，原型制作鼓励的是把并不成熟的想法展现出来，通过对原型的思考、调整去完成最终的成熟方案。

在设计思维实践中，一切可用的工具都被用来进行创造，从纸板和剪刀到复杂的数字工具。制作是为了测试自己的创意，因为实际制作会揭示人们未曾考虑的机会和复杂性。制作也是一种独特的思考方式，有助于聚焦在设计的可行性上。此外，将想法变为现实也是一种非常有效的分享方式。如果没有来自他人坦诚的反馈，人们将无法知道如何推动想法向前发展。

（3）拥抱模糊是设计思维和很多更加理性的思维方式之间的重大差异。对不确定性、不清晰想法的偏爱是设计师创意过程的重要特点。不论是设计师自己的思考，还是团体讨论，不拒绝各种想法，暂时放下创新的可实现性，是提供出真正有创意的解决方案的必经之路。

（4）迭代设计的方式也是设计思维的特征，不断地推敲、修改、展示、分享，让更多的人参与解决方案的创造过程，这是迭代式设计的优势。在迭代的过程中，设计师会不断地探索、犯错、学习，直到最终的合理方案的出现。

（二）双钻模型体系

如果说设计思维体系中，哪一个可以比IDEO的以人为中心的设计思维方法体系更加具有影响力，那必定是双钻模型。英国设计协会在1994年提出并应用于设计的"发现（Discover）—定义（Define）—开发（Develop）—交付（Deliver）"四个步骤的"双钻模型"，也被称为4D模型，以双钻图形的方式描述了设计过程中的两次发散和两次聚焦（图5-5）。

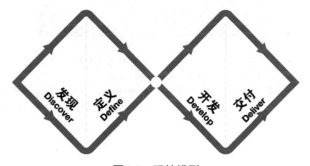

图5-5 双钻模型

双钻模型的四个经典步骤经历两次发散与收敛，囊括了设计思维过程中的核心内容。

（1）第一步，发现。人们需要广泛地了解问题的背景、历史及未来可能的趋势。这也是第一个发散的过程，在这一步骤中需要大量地收集信息。

（2）第二步，定义。人们需要在繁杂的信息中抽离出重要的洞察，以便可以明确方向，这是第一个收敛的过程。

（3）第三步，开发。需要从定义的问题出发，激发灵感，产生大量可能的方

案，这明显又是一个发散的过程。

（4）最后一步，交付，即输出。在这一阶段，大量的方案经过测试、合并，逐步聚焦，最终形成一个恰当的解决方案。

双钻模型的最大特点是极简的抽象表达，这让它成为一个更加普适的思维架构。双钻模型可以用在很多不同的项目和场合，不论是设计类的项目还是研究类的项目。比如，可以帮助决定项目在关系、阶段或方法方面的优先次序；作为一种工具，帮助团队在项目开始时集中精力作为开始制定项目战略和管理的一种方法；在"发现"和"开发"两步，帮助团队适应模糊的发散思维做法等。

在双钻模型的四步中，一共有25种方法（图5-6）。在发现这一步，集中了广泛研究、获取信息的9种方法，包括经典的问卷调研、访谈，以及设计师更加习惯的用户日志、视觉化思维等。在定义这一步，设计思维的方法集中在如何整理和评估信息，双钻模型中推荐了5种方法，包括设计研究中常用的卡片讨论、用户信息视觉化的客户旅程图等。在开发这一步，有5种方法，主要是帮助设计创意，包括用户角色的定义、场景的描述及初步的原型。在最后的输出这一步，双钻模型提供的更多的是评价与测试工具，这也是设计思维重要的环节。

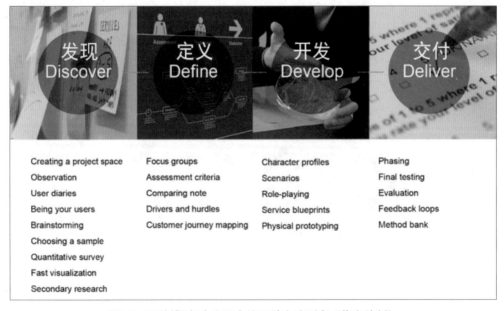

图5-6　双钻模型4个步骤中的25种方法列表（作者绘制）

双钻模型也在不停地发展，目前英国设计协会提出了一个新的创新框架，在原有的双钻模型的基础上增加了两个模块。一个模块是设计原则，也就是整个设计思维的过程需要遵循的一些基本的指导，包含三个原则：以人为中心，这也是所有设计思维模型都要遵守的第一原则；可视化原则，让思维可以无障碍沟通；最后一个原则是迭代设计，与IDEO的设计思路类似，双钻模型也强调在迭代中完

成新的知识的重建和新方案的探索。另外一个模块为方法银行，增加这一模块的目的是增加更多的方法进入双钻体系，从而帮助用户获得更多的创意。方法银行中的方法分为三个类型，分别是：探索类，关注挑战、需求和机遇；塑造类，主要满足原型、洞察和愿景创造的需求；建设类，用于进行创意、计划和专业知识的输出。方法银行的价值在于让双钻模型成为一个开放的系统，人们可以把更多的方法引入双钻体系。

（三）101创新方法体系

相对于前两种设计思维方法体系，101方法的学院派特点更加明显。虽然提出101创新方法体系的维杰·库玛（Vijay Kumar）教授也有在杜布林咨询公司的从业经历，但他的这一方法体系更多的是一种对设计思维体系进行的学术与教学风格的梳理。101方法体系的核心目标是建立一个囊括大多数设计思维方法的大而全的体系，因此才会叫"101"方法这个名字。实际上在这个体系中，维杰·库玛一共总结了90多种方法，已经把常用的与创意、战略、设计相关的方法都进行了整理。这一体系有点类似于方法银行，设计师可以根据自己的需求进行设计方法的单独使用和组合使用。

在介绍方法之前，作者先提出了设计驱动创新的概念。在设计行业里，这一概念基本上可以与设计思维画等号。作者明确提出，设计驱动的思维方式与商业驱动、技术驱动是完全不同的两种思路，区别在于设计思维来源于对用户真实场景的研究，而不仅仅是为了一个商业目标或者技术的落地应用（图5-7）。

图5-7 设计驱动的创新与商业驱动、技术驱动创新的区别

针对设计思维的不同创新方式，101创新方法体系提出了一个四象限模型，也是一个流程模型。这个模型的两个维度分别是具象—抽象和理解—制作。具象—抽象

这一维度可以参考IDEO与双钻模型中强调的发散与收敛的过程。发散的过程需要获得大量的信息，这些信息都具有丰富的细节，可以认为是具象的内容；收敛的过程则是聚焦和抽象的过程，最终得出的内容是高度凝练的。在这一维度上，这几个设计思维模型是不谋而合的。理解—制作这一维度也并不陌生，体现的就是原型制作、迭代设计的思想，可以说101的四象限模型完美地整合了IDEO与双钻模型的思路。基于这样一个四象限模型，101创新方法提出了7个设计思维的步骤，分别是确立目标、了解情境、了解用户、构建洞察、探索概念、构建方案及产品实现（图5-8）。

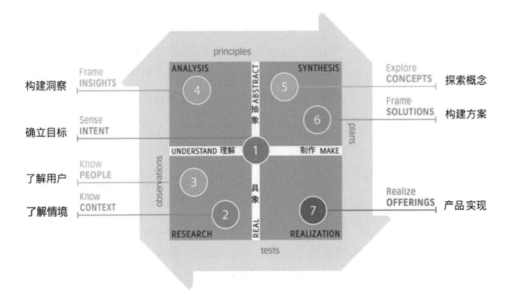

图5-8　101方法体系的四象限模型

　　101创新方法体系也强调了这一模型并非死板的程序，而是一种方法集，真正使用时，不需要按照从1到7的步骤进行，而是根据需求自由地组合与匹配。但前提是能够清晰、准确地理解设计思维的问题是什么，才能找到合适的方法进行适配。

　　（1）阶段1：确立目标。这部分的方法适用于项目早期，当问题还不够清晰的时候。这些方法可以帮助人们思考从哪里入手开始创新。人们需要关注不断变化的世界，包括商业、技术、社会、文化、政策等各个领域的发展。通过收集最新事件、前沿动态和最新资讯的方式研究趋势，找到创新的方向。这部分共有14个方法可以选择，包括对趋势的扫描、信息的结构化处理、创新机会选择等。

　　（2）阶段2：了解情境。这一阶段相对第一阶段更有针对性，但仍然是发散式的资料收集。在这个阶段，人们可以关注各种正在改变创新环境的因素，包括社会、环境、行业、技术、商业、文化、政治和经济等方面的因素。本阶段的方法中也有研究竞争对手、市场现状等更加有针对性的内容。在这一阶段，需要把

未来的创新和组织自身的发展路径进行匹配。这部分共有13个方法,包括对企业竞争环境的诊断、内外部优势分析等工具。

(3)阶段3:了解用户。这可以认为是传统的用户研究部分,这部分的目标是对设计目标中所有利益相关者的属性进行定义,观察这些人的生活方式及活动细节。通过对人们不同的行为模式、观点的收集,定义出他们的价值需求,从而找到未来创新的目标。这部分共有15种方法,很多是从民族志等社会学方法演变而来的,包括人类要素分析、沉浸式观察、文化观察等方式。

(4)阶段4:构建洞察。这部分可以认为是这套方法体系中的第一次收敛和聚焦。在这个阶段,需要对之前三个阶段收集的信息进行分类、聚类和组织,整合与提炼出有价值的、创新的结论。这一阶段的方法是混合式的,通过不同的角度产生洞察,这部分共有20个方法,包括价值地图、用户旅程、机会矩阵等。

(5)阶段5:探索概念。这一阶段又回到发散过程,需要有组织、有结构地进行头脑风暴。如果想要产生更多的想法,需要进行团队协作、粗糙原型制作及开放的思维风暴等。这部分有17个方法,包括角色扮演、场景概念图表达等。

(6)阶段6:构建方案。第5阶段产生的概念都是分散的、细节的,在这一阶段需要把这些分散的概念整合为系统。从某种意义上讲,这是这套方法体系的第二次收敛过程。在构建方案的过程中,需要考虑用户、客户及利益相关者之间的关系,让价值创新的产生合理,形成一个完整的方案体系。这部分共有13个方法,包括方案故事板、原型构建等。

(7)阶段7:实现产品。创新方案的最终呈现就更加聚焦,需要考虑商业模式、技术平台和设计创新之间的匹配关系。此外,每一个创新方案的落地呈现,都代表着一个企业或者组织战略的行动,因此在这一步骤,设计思维方法更多地表现为战略性、系统性的方式,例如战略路线图、愿景描绘等9个方法。

101设计方法体系很像一本设计思维手册,人们可以在里面查到用于不同阶段、不同场景的设计方法列表。不过设计思维更加强调的是不确定性、思维的跳跃及打破边界,过于强调方法与体系可能也背离了设计思维的初衷,会限制设计思维的灵活性,会影响设计创新的结果。

二、设计思维的典型方法

从上面对设计思维体系的介绍中可以发现,所有的体系都是依靠方法进行支撑的。上文中提到的方法就有近百个,每一种方法都有自己的适用情境和使用技巧。对想掌握设计思维工具的人们来说,对方法的理解和使用是基本的要求。本章摘取了最有设计思维特征的一些方法,并整合为三个类别:情境与文化探查

类、信息可视化类，以及创新场景与概念设计类，这也是区别于其他类型方法的典型类别。

（一）情境与文化探查

情境与文化探查类的方法主要用于创新背景的研究与用户研究阶段，核心功能是从看似普通的场景中，挖掘出具有创新价值的信息。在设计思维还未走上历史舞台之时，设计师们更多的是通过自己的生活体验去寻找灵感，这一方法高度依赖设计师自身的能力，所以那个年代涌现出大批的设计大师与设计明星。但这种模式不能适应工业化甚至信息化时代快速发展的需求，新一代的设计师需要更多的方法支持。设计思维从艺术学、社会学、心理学等众多领域中学习和借鉴了非常多的方法。在情境与文化探查类方法中，很多都来自民族志。

民族志（Ethnography）是人类学领域的一种研究方法，主要用于深入了解和描述不同文化群体的生活方式、价值观、社会结构和传统习俗等。这种方法通常要求研究者亲身参与被研究群体的日常生活，以获取更为真实和全面的信息。经典的民族志方法包括田野调查、参与式观察、随机访谈、文化记录和物品分析等，这些都被设计思维引入形成了一系列探查式方法，下面介绍几个典型的方法。

1. 沉浸式观察

沉浸式观察分为第一人称视角、第二人称视角和第三人称视角等多种方式，核心是进入与创新方向相关的场景中进行信息的收集。这种观察方式可以帮助设计师获得关于研究对象的社会互动、价值观和传统实践等方面的直观感受。具体的工具包括结构化或者开放式的深度访谈、影子跟随法（图5-9）和角色替换等。图5-9中所示的是针对城市社区老年人出行方式的研究，研究者在不同的场景下进行观察，分析老年人在城市道路、购物场所的出行习惯。沉浸式观察方法的优点

图5-9　对老年人生活方式进行观察的影子跟随法

是可以获得大量的深度信息，尤其是第一视角的主观信息。这种方法的缺点是效率较低，成本较高，一个研究者在一定的时间内只能获得一类情境信息。

2. 文化探查

在设计思维中，文化探查是一种用于了解和洞察特定文化、群体或社会环境的研究方法。设计思维强调将人们的需求、价值观和行为纳入设计过程，文化探查在这一过程中起到了至关重要的作用。文化探查更多的是采用用户参与的方式进行，用户日志、文化记录等都属于此类方法。一般的方式是给用户文化探查包，在文化探查包里提供记录工具和模板，让用户根据要求对自己的生活方式进行详细的、无主观筛选式的记录（图5-10）。设计师和研究人员通过分析和梳理用户提供的数据，得出有价值的洞察观点。

图5-10 文化探查包

（二）信息可视化

可视化一直是设计思维中非常核心的设计理念与方式。可视化的价值在于，可以将团队成员大脑中的想法用更直接的方式呈现，很多观点和想法是很难用抽象的语言去描述的。此外，抽象信息的可视化也是对设计思维的一种梳理与记录，存在于大脑中的信息稍纵即逝，通过可视化梳理可以更好地使其成为设计过程中的资产。在设计思维领域，常用的信息可视化方法包括拓扑图、象限图、时间轴和系统关系图等。

1. 信息拓扑图

在设计思维中，信息拓扑图是一种有助于可视化和理解信息的组织、流动和关系的工具。在设计过程中，它可以用来分析问题、创造解决方案、沟通概念和协作团队。信息拓扑图是一个图形化的表示工具，用于显示信息元素之间的关系、连接方式和结构。在设计思维中，这些信息元素可以是问题、需求、洞察、解决方案、概念和用户旅程等，根据具体的项目和目标而异。信息拓扑图通过节点和边缘的组合来呈现信息的流动和组织方式，思维导图就是一种典型的信息拓扑图。例如下图是针对大学生竞赛辅导的需求痛点分析与功能分析的展示（图5-11）。

图5-11　思维导图

在设计过程的早期阶段,设计师可以使用信息拓扑图来分析问题,将问题拆分为不同的组成部分,以更好地理解问题的复杂性和相关因素,可以帮助设计师组织和可视化他们的想法、洞察和解决方案,节点可以代表想法,边缘表示它们之间的联系。在用户体验设计中,信息拓扑图可以用来描述用户旅程、信息架构和界面布局。它有助于设计师了解用户与系统之间的互动和信息流动。

信息拓扑图是一种基本的可视化方式,可以拆解和思考复杂的问题和概念,有助于设计师更清晰地表达他们的思维。它有助于组织信息和建立结构,使设计师能够更好地管理和协调设计过程中的各个方面。

信息拓扑图可用于跨不同领域的设计,包括用户体验、项目管理和系统架构等,促进跨功能团队的合作和理解。它是一个强大的沟通工具,可以帮助设计师和团队成员、利益相关者与客户之间更好地传达设计概念和决策。

但是,如同其他可视化工具一样,信息拓扑图可能受到制作者主观偏好的影响,导致一些信息的失真或误解。同时,对于非常复杂的问题或概念,信息拓扑图可能不足以准确地展示所有相关信息,需要结合其他工具和方法。此外,制作和理解信息拓扑图可能需要一些学习和实践,特别是不熟悉这种工具的人员。总之,信息拓扑图是一个基本的将设计思维可视化的工具,设计师可以信手拈来,从而更好地分析、组织、理解和沟通信息。

2. 用户旅程图

用户旅程图是设计思维常用的信息整理和表达方式,它可以系统地表达和分析用户与产品、服务或品牌之间的互动过程。这一工具以时间轴为基础,以图形和描述的方式呈现用户的体验,从用户的角度出发,深入探讨他们在整个互动过程中的情感、需求、期望和行为。

用户旅程图可以展示出用户研究的洞察和观点，可以帮助设计团队深入理解用户的情感和需求，识别关键的用户洞察。通过识别用户旅程中的关键触点和问题，设计团队可以有针对性地改进产品或服务，以提高用户体验。

用户旅程图完美地解释了什么是以用户为中心，将用户的体验状态放在设计和改进的中心。它也提供了全面的用户视角，考虑了用户在不同时间、场景和渠道上的多样化互动。此外，在制作用户旅程图时，可以包含丰富的信息，例如图片、人物角色甚至视频，因此可以给团队成员沉浸式和感性的信息输出。典型的用户旅程图如图5-12所示，该图描述了大学生参加竞赛的不同阶段的行为、情感、需求等。

图5-12　用户旅程图

（三）创新场景与概念设计

创新场景的表达与概念设计是设计思维最终收敛的部分，是前期研究内容的汇总与凝练。在此部分，设计师可以使用各种不同的方式进行概念和方案的表达，在统一团队内部结论的基础上，给客户一个直观的感受。这部分常用的工具包括用户画像、故事板、角色扮演和粗略原型等。

1. 用户画像

用户画像（Persona）工具通过研究目标用户、顾客或相关文化群体，创建一个或多个虚拟人物，代表不同的用户类型。用户画像可以帮助设计团队更好地理解用户的需求、习惯、价值观及文化背景，从而指导设计的方向。用户画像是虚拟的、具体的用户代表，代表了一个或多个目标用户群体的关键特征、需求、行为模式和目标。用户画像通常包括人物的名称、年龄、性别、职业、兴趣、需求、挑战和目标等详细信息，以帮助设计团队更好地理解用户。

用户画像在设计思维流程中具有非常重要的地位和作用。首先，用户画像可以统一团队思想，让整个团队向着同一个目标进行创意；其次，用户画像可以让客户有一个直观的感受，让其对创意方案产生共情。

一个完整的用户画像需要包含以下内容。①用户画像的名称：用于标记该用户代表；②人口统计信息：包括用户的年龄、性别、地理位置和职业等基本信息；③兴趣和爱好：描述用户的兴趣和爱好，有助于设计师了解他们的生活方式和兴趣领域；④需求和目标：针对项目，明确用户的需求、痛点，以及他们使用产品或服务的目标和期望；⑤行为方式：包括他们的购买习惯、使用习惯和决策过程；⑥情感和反应：了解用户与产品或服务互动时的情感状态，如满意度、挫折感和兴奋等（图5-13）。当然，在不同的项目中，用户画像的标准和模型并不相同，需要设计师根据具体的设计需求进行定义。

图5-13　用户画像

2. 故事板

故事板（Design Storyboard）是一种常用于视觉设计、电影制作、用户体验设计及其他创意领域的工具，它用来展示一个项目或创意的视觉和情感方面的发展过程。通过一系列的图像或画面来叙述一个故事或概念，帮助团队成员更好地理解和沟通设计的思路和目标。下面介绍设计故事板的使用流程、优点和缺点。

流程：第一步，明确要传达的信息、目标受众，这有助于确定故事板的内容和风格。第二步，设计故事线索，确定故事中的主要场景和事件，这些场景可以是关键的设计决策点或用户体验的关键时刻。第三步，创作故事板的各个画面，通常使用简化的线条或草图来表示关键元素和情感。这些画面可以手绘，也可以使用图形设计工具创建，或者直接使用图片、视频片段。第四步，将这些画面按照故事的时间线或逻辑顺序排列，确保叙述连贯。此外，要为每个画面添加文本或注释，解释画面中发生的事情、关键信息或设计决策。

故事板提供了一种可视化的方式来传达复杂的设计思想，有助于更清晰、更生动地展示概念。故事板可以快速制作和修改，方便设计团队快速迭代和改进设计。在设计的早期阶段，使用故事板可以帮助设计师识别潜在的问题或改进点，从而节省后期修复的成本和时间。故事板还有一个重要的作用，那就是促进团队

成员之间的合作和理解，能够共享相同的愿景（图5-14）。这张故事板中描述的是一个参加竞赛的大学生，利用智能参赛辅导APP查看竞赛信息、寻找队友、管理竞赛项目、使用AI创作润色项目，体验个性化的竞赛服务的流程。利用故事板可以给观者直观的感受，提升沟通效率。

图5-14 创意故事板

课上思考题

1. 请举例说明设计思维中的发散现象和聚焦现象。

2. 课上讨论：知识付费群体的用户画像。

课下作业题

1. 应用完整的设计思维方法，从生活中观察设计需求，以ICT技术为基础，或者针对ICT的产品用设计思维解决痛点问题，形成自己的创新设计想法或者迭代设计方案。

第三节 设计思维与信息科技的融合创新

设计思维推崇以用户为中心、迭代探索、技术与商业完美结合等理念，并且在信息产业的消费级产品中，出现了大量的以设计思维驱动的产品，覆盖硬件与软件，可见设计思维是推动ICT技术在消费领域应用的重要力量。本节选择三个设计思维的应用趋势案例进行分析。

一、多通道与多感官的丰富体验

随着信息产业中智能技术的发展，多模态交互成为行业内发展的重要趋势。多模态交互反映在用户使用产品的一端，体现为人与产品的多通道交流，以及多感官同步的综合体验。在信息产品刚刚出现的时代，开发者还处于工程师思维阶

段，以功能的实现为开发的核心目标。随着设计思维在信息产业中影响力的提升，从用户体验的视角进行设计成为该领域的一大核心定律。信息技术的发展推动了用户体验扩展到虚拟世界，Meta推出的Quest3 MR一体机和苹果（Apple）推出的MR设备Vision Pro将这一潮流又向前推进了一步（图5-15），国内的很多厂商也在这一领域进行着探索，例如Pico、细红线科技等。新一代的ICT消费终端设备强调的是视觉、听觉、触觉、手势的综合通道与整合体验，与原有的基于手机、PC屏幕的体验完全不同，更加符合用户的自然交互习惯。将原有的局限在屏幕到眼睛30cm之内的交互空间扩展到更大的范围，颠覆了整个ICT产品设计理念。

<p align="center">图5-15　Vision OS定义的交互空间</p>

但无论如何发展，以用户为中心的设计理念不会改变，例如对屏幕元素的操控。目前，VR系统的操控方式还没有脱离手柄的控制，未来的AR或者MR需要更加自然的交互模式，不再需要双手进行操控，苹果（Apple）的Vision Pro提供了手指操控方式，这也是以用户为中心的理念在ICT产品中的具体体现（图5-16）。

<p align="center">图5-16　Vision OS中的手势操作</p>

二、以用户为中心的情感体验

情感化设计是设计思维采用的重要方法，该方法关注用户在使用产品时的情感体验，而不仅仅是功能体验。唐纳德·诺曼在他的《情感化设计》一书中，提出了产品设计的三个层级，即本能层、行为层及反思层。本能层强调直觉设计，行为层追求产品的效用设计，反思层设计与产品的意义相关，在设计中触动用户的身份认同、文化认知及各种情绪体验。在目前的数字时代，每天陪伴在人们身

边的都是信息类产品，这些产品最能够触动用户的情感体验。

　　iOS 17 的电话海报功能，可以让用户自定义电话拨出后的个性化海报，当对方收到来电的同时可以看到拨出方的视觉形象（图5-17）。这一功能改变了原来冷冰冰的来电提醒状态，让人们之间的交流更具有情感温度。用户也可以通过不同风格的海报设计，向外传达自己的个性风格。

　　长相思是一款中国传统诗词鉴赏的App（图5-18），这一产品的目标用户是希望在闲暇时间体验中国诗词之美的数字产品使用者。设计将中国传统文化的意蕴融入交互流程与界面设计中，提供了全方位的文化沉浸式体验。

图5-17　iOS的来电海报功能　　　　　　图5-18　长相思App的文化体验设计

三、视觉规范带来的极简体验

　　不论是苹果（Apple）公司、谷歌公司推出的操作系统级别的设计规范，还是阿里巴巴的Ant Design、字节跳动的Arco Design，此类企业级设计规范或者不同品牌推出的品牌识别类的设计规范，都让用户在易学性、易用性和优质体验之间找到平衡。

　　苹果（Apple）公司在其界面设计规范中体现了其设计理念。在前几代规范中，苹果（Apple）公司强调清晰、界面的指引性，以及纵深视觉层次的设计。最新推出的设计规范更加强调设计的通用性。第一是体验的简单性，实现人们熟悉、一致的交互，使复杂的任务变得简单明了；第二是可感知性，确保人们使用视觉、听觉及触觉都能感知所有内容；第三是跨平台的属性，让用户在不同平台上能享受到统一的体验。例如，Flighty应用的锁屏通知界面（图5-19），重要的航班信息可以按照用户的自定义模式在锁屏时弹出，减轻了用户的操作负担，也不会错过重要的信息。

图5-19 iOS的弹出通知设计简化了用户操作的流程

阿里巴巴推出的Ant Design规范主要面向企业用户，其设计价值观强调自然、确定性、意义性和生长性，与企业的发展理念紧密结合，不仅让用户体验提升，而且减少了设计师与开发站的时间成本。例如，在规范中提到的覆盖层设计（图5-20），可以让用户停留在同一页面就能够完成更多的操作和任务。

图5-20 覆盖层设计案例

第四节 设计思维与信息科技融合创新的实践案例

本节将介绍一个设计思维在信息通信领域的设计案例，在此案例中，设计师设定了一个创新场景，即以大学生为主要用户，针对游览过程中进行视频搜索和二次创作的需求设计一套App。设计师使用设计思维的理念进行思考与创新，并通过沉浸式观察、用户画像、用户移情图和快速原型等工具实施了创新设计过程。

一、设计背景调研

此部分应用的设计思维方法主要包括趋势扫描和市场研究等。项目小组首先进行了目前搜索方式的调研，总结出以下四种类型。

（1）基于文字的搜索：这种搜索方式使用门槛低，相对常用。具体方式包括文字搜索文字、文字搜索图片、文字搜索音乐、文字搜索视频等。

（2）基于音频的搜索：音频搜索经常出现在语音控制、音乐类应用中，主要以音频搜索文字和设定功能为主，搜索图片、视频等其他媒体内容的相对少见。

（3）基于图像的搜索：图片搜索图片常出现，图片搜索文字音频视频等其他媒体相对少见。

（4）基于视频的搜索：一般用于购物场景、流媒体观看场景等。

目前的搜索方式是存在问题的，比如用户习惯使用文字进行搜索，但是文字的抽象属性造成用户和搜索引擎之间的理解不顺畅，引擎给出了太多用户不需要的内容，降低了使用效率，影响用户的搜索体验。创新的方向是以用户兴趣推荐驱动搜索，其结果会更加个性化、精准化。这意味着，在进行视频搜索时，搜索结果相比图文搜索的内容丰富度、匹配准确度有了相当大的提升，这是搜索的两大核心重点需求，用户体验会更好，这也是基于视频的搜索与传统搜索最大的区别。从趋势来看，视频搜索将从一维文字、二维图片加文字、三维图片、文字、声音发展至多维视频、图片、文字声音、多感官的搜索模式。

二、用户沉浸式观察

用户调研是设计思维中重要的研究内容，是设计创意挖掘的主要来源。本次设计共访谈了10名用户，采用了沉浸式观察的方式，从视频搜索的必要性、用户需求点等多个角度获取了相应的信息（图5-21）。

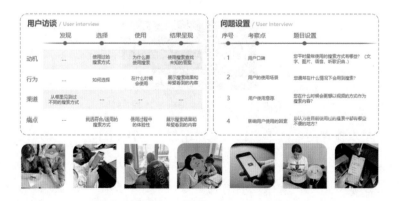

图5-21　用户调研的问题设定与场景

通过对不同用户使用搜索应用的场景进行观察与访谈，最终总结与定义出了5种不同的用户类型（图5-22），分别为迷茫型、问题型、搜索型、评估型及创作型，这代表在进行搜索时用户的5种不同状态。本次设计会依据不同用户的特征与需求，进行有针对性的创意与设计。

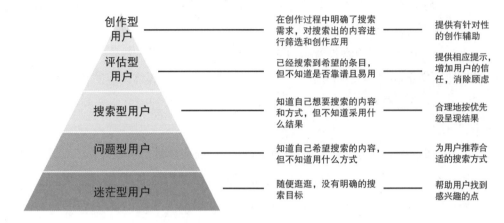

图5-22　针对不同用户的设计策略

三、设计构思的呈现

基于用户和设计策略的定义，开展有针对性的设计。首先使用信息拓扑图，对用户的需求进行梳理，关注用户搜索方式的多元化、沉浸式体验的个性化，以及视频素材分组功能等（图5-23）。

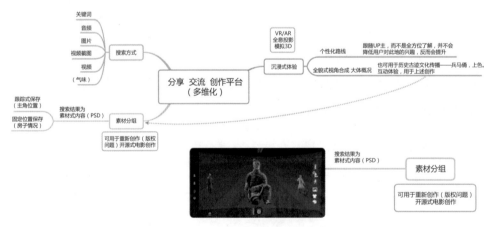

图5-23　用户需求梳理思维导图

在用户需求梳理的基础上，针对重点用户，运用同理心工具移情图进行了典型用户的定位。移情图是设计思维常用的工具，关注用户在某个场景的感受、痛点及渴望的创新等信息。此次选取了搜索型与创作型两个典型的用户分别进行了移情思考（图5-24）。

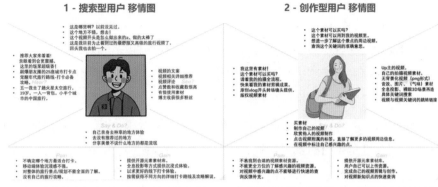

图5-24　用户移情图

从用户移情图中挖掘的用户需求、渴望，可以为App的创意设计提供来源（图5-25）。最终用虚拟角色与故事板工具（图5-25和图5-26），完成对此App的主要设计定义。

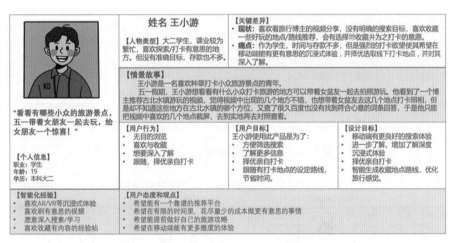

图5-25　使用用户画像工具描述目标用户详情

王小游是一名喜欢种草打卡小众旅游景点的青年。

假期，王小游想看看有什么适合海边旅游的地方可以带着女朋友一起去拍照游玩。

他打开了视界App，通过标签询问的方式进行搜索。（国内->南方->海南…）

他看到一个很不错的地方的推荐视频并点击了解。

王小游想进一步了解关于这个海边周边的相关情况，通过点击视频中的标签进行进一步的观看和查阅，并收藏自己想去的地点。

挑好地方后，就生成了一张要打卡的地图。

王小游和女朋友来到海南后，跟随路线开始游玩，通过App的AR地图导览模式，可对周边的店铺和景点进行详细了解。

通过双手�类放的交互手势，可对环绕式的AR视频流呈现在眼前，提供更多的、更准确地旅游推荐。

图5-26　使用故事板工具描述App核心创意

四、低保真与高保真原型设计

最终的设计围绕着产品创新点完成，包括建立视频标签，以搜索词条与视频，用户可通过短视频中的标签进行关键词的搜索，以及观看推荐的相似视频；可以自主选择想去的景点名称，个性化生成一条龙打卡路线；可以全景观看旅行景点，全景展示视频中的景点，直观地呈现景点中的细节；可以实现景点AR视频环绕展示，用户线下使用手机实时扫描景点建筑，可身临其境地观看视频等。具体设计使用了流程图工具（思维导图工具）、低保真界面草图（手绘），以及高保真原型设计工具（Figma）（图5-27至图5-29）。

图5-27　使用流程工具设计App交互流程

图5-28　使用低保真原型设计App交互方式

图5-29 高保真App界面原型

课上思考题

1. 市场上的ICT产品在创新与迭代过程中需要设计思维吗？体现在哪里？

课下作业题

1. 阅读文献与资料，调研三个设计思维在信息科技领域的应用案例。

第六章　基于信息科技的艺术实践工具

随着科学技术的不断进步，艺术领域正在迎来一场崭新的变革，新的创作工具不仅重塑了艺术创作的传统范式，而且带来了更多元的艺术体验。本章将介绍一系列新兴的跨学科工具，涵盖设计、绘画、视频、3D建模、音乐、虚拟现实和增强现实等多个领域。

本章旨在提供一个全面的工具概览，帮助读者理解新兴技术如何与艺术实践相结合，以及如何为艺术创作开辟新的道路。通过学习和了解这些工具，创作者们能够跨越传统媒介的限制，探索更广阔的创作空间。

第一节　设　计　类

一、TouchDesigner

TouchDesigner是由加拿大Derivative公司在2001年开始打造的一款节点式可视化创作软件。不同于传统的复杂编程工具，TouchDesigner提供了一种利用可视化节点作为制作手段的全新创作方式。创作者和设计师不需要担忧底层的编程开发，可以把精力集中到如何将不同的媒介装置整合起来，去创造更有想象力的跨领域新媒体作品。

目前，TouchDesigner的最新版本为第三代产品，众多的新媒体团队和艺术工作者使用它在国际舞台上创作出了不计其数的经典作品。2016年，TouchDesigner首次被系统性地引入中国。随着国内技术社区、帮助文档及各类相关活动的兴起，TouchDesigner的用户量呈现出井喷式增长。无论是在教学、实验室、舞台创作、灯光设计、声音制作还是在机械控制领域，都能看到很多使用TouchDesigner制作的令人惊叹的作品。

（一）TouchDesigner 的功能

TouchDesigner在创造互动媒体系统、建筑投影、舞台现场、交互装置的视觉及声音表演等活动中是非常好用的工具。它可实现三维实时渲染、机械装置控制、实时灯光及声音特效输出，以及结合各类传感器制作交互作品、VR作品等。

舞台视觉：在舞台表演中，TouchDesigner可以生成实时的画面，根据表演者的表演内容、音乐内容、灯光效果等进行实时交互，给舞台艺术表演增加更多的可能性，同时创造精彩绝伦的视觉体验。

实时交互：通过一些辅助技术，比如Leapmotion、手势识别、肢体识别等与TouchDesigner进行融合。参观者可以与投影画面、机械装置等进行实时交互，给参观者带来非同凡响的体验感。

虚拟现实（VR）：在虚拟现实（VR）领域TouchDesigner也有应用，配合HTC Vive等VR设备，可以在软件中实时创造、渲染场景和动画。

数据可视化：利用触摸传感器、水位传感器和光传感器等各种外接设备输入数据，TouchDesigner可以实时处理数据并生成画面，实时渲染出可视化效果，使得数据更具有生命力和美感。

（二）下载 TouchDesigner

要下载TouchDesigner，可访问Derivative的官方网站（www.derivative.ca），单击网页右上角的GET IT NOW按钮，下载TouchDesigner如图6-1所示。下载后即可安装使用了，其操作界面如图6-2所示，其相关组件如图6-3所示。

图6.1　TouchDesigner下载界面

图6.2　TouchDesigner操作界面

COMP	TOP	CHOP	SOP	MAT	DAT	Custom

Add	Fit	Multiply	PreFilter Map	Substance Select
Analyze	Flip	Ncam	Projection	Subtract
Anti Alias	Function	NDI In	Ramp	Switch
Blob Track	GLSL	NDI Out	RealSense	Syphon Spout In
Blur	GLSL Multi	Noise	Rectangle	Syphon Spout Out
Cache	HSV Adjust	Normal Map	Remap	Text
Cache Select	HSV to RGB	Notch	Render	Texture 3D
Channel Mix	Import Select	Null	Render Pass	Threshold
CHOP to	In	Nvidia Background	Render Select	Tile
Chroma Key	Inside	Nvidia Denoise	RenderStream In	Time Machine
Circle	Kinect	Nvidia Flex	RenderStream Out	Touch In
Composite	Kinect Azure	Nvidia Flow	Reorder	Touch Out
Constant	Kinect Azure Select	Oculus Rift	Resolution	Transform
Convolve	Layout	OP Viewer	RGB Key	Under
Corner Pin	Leap Motion	OpenColorIO	RGB to HSV	Video Device In
CPlusPlus	Lens Distort	OpenVR	Scalable Display	Video Device Out
Crop	Level	Optical Flow	Screen	Video Stream In
Cross	Limit	Ouster	Screen Grab	Video Stream Out
Cube Map	Lookup	Ouster Select	Script	Vioso
Depth	Luma Blur	Out	Select	Web Render
Difference	Luma Level	Outside	Shared Mem In	ZED
DirectX In	Math	Over	Shared Mem Out	
DirectX Out	Matte	Pack	Slope	
Displace	Mirror	Photoshop In	Spectrum	
Edge	Monochrome	Point File In	SSAO	
Emboss	Movie File In	Point File Select	Stype	
Feedback	Movie File Out	Point Transform	Substance	

图6.3　TouchDesigner组件

二、Processing

Processing是一门对图片、动画、声音进行编程的开源编程语言（和环境）。学生、艺术家、设计师、建筑师、研究人员和业余爱好者都可以使用Processing进行学习、制作原型及作为生产工具。

（一）Processing 的起源

早在1967年，Daniel G.Bobrow、Wally Feurzeig和Seymour Papert就创造了Logo编程语言。一个程序员使用Logo语言编写了一段指令：在屏幕上用龟形生成图形和设计。1999年，John Maeda设计了Design By Numbers语言，该语言使得视觉设计师和艺术家可以通过简单、易用的语句来进行编程。Processing作为Logo和Design By Numbers的直系后代，诞生于美国麻省理工学院媒体实验室（MIT Media Lab）的美学与计算研究小组，由Casey Reas和Benjamin Fry设计。

Processing基于Java编程语言，它是一门十分实用的功能性语言，但它没有Logo或者Design by Numbers语言的限制，即使是没有编程基础的用户，也非常容易上手Processing。Processing是完全免费、开源的软件，用户可以通过访问官方网站（https://processing.org/）下载安装包，也可以与其他创作者进行创意交流。如果想学习更多Processing的相关知识，也可以访问官方学习网站（https://learningprocessing.com），如图6-4所示。

图6-4　Processing官方网站

（二）Processing 的功能

·数据可视化：指将不同的抽象数据转化成视觉图像，主要是为了通过图形

化的手段让数据看起来更清晰、直接。通过输入数据，或者使用传感器（例如温度传感器、触摸传感器和水位传感器等）等外接设备输入数据，Processing可以获取这些数据并进行可视化图像生成。

· 生成艺术（Generative Art）：指艺术家利用计算机程序或一系列自然语言规则，或者一种机器或其他发明物产生出具有一定自控性过程的艺术实践，该过程的直接或间接结果（例如生成静态或动态的图形）是一个完整的艺术品。Processing按照编写好的程序，可以通过算法大批量地生产、重复，或者随机进行仿真行为，虽然生成艺术的结果往往是无法预料的。

· 互动艺术（Interactive Art）：指艺术作品的完成有观众的参与，创作者能感应到观众的存在或者行为，并且做出反应。在互动艺术中，艺术品作为创作者和观众之间的交流渠道离不开Processing，Processing作为重要的软件工具，可以处理观众的各类数据，例如肢体识别、手势识别、温度数据和语言语音等，再分析数据，输出数据，帮助创作者完成互动艺术作品。

（三）下载 Processing

访问官方网站（https://processing.org/），单击Download按钮进入下载页面，或者直接访问下载网页（https://processing.org/download）进行下载。选择需要的系统版本，下载对应的Processing包。下载后解压Processing压缩包到任意目录下，打开文件夹，双击Processing图标即可运行Processing，如图6-5所示。

图6-5　Processing运行界面

课上思考题

1. 试着列举自己喜欢的交互设计作品和设计师，并谈谈交互设计与其他设计的主要区别是什么？

课下作业题

1. 快速进行头脑风暴，构思并设计一个简单的交互作品，阐述设计理念、作品观点、交互流程、采用的工具和最终呈现的效果等。

2. 使用Touchdesigner或者Processing设计并制作一个动态动画。

第二节　绘画生成类

绘画生成模型，即文生图（Text to Image）、图生图（Image to Image）模型，它是一种人工智能模型，可以根据用户的文本描述生成与之相关的图像，这种模型在近年来取得了突破性进展，并在多个领域落地应用。

一、Stable Diffusion

Stable Diffusion是一种基于深度学习的文本生成图像模型。Stable Diffusion生成图像的原理是利用扩散过程将图像编码到一个隐空间中，然后通过逆向扩散过程从隐空间中解码出图像。这个过程可以通过条件文本来控制，从而实现根据文本描述生成高分辨率的图像。Stable Diffusion模型的特点是可以生成稳定、清晰、多样的图像，且不需要对抗训练或GAN结构。这个模型在多个数据集上取得了优于其他方法的效果，展示了扩散模型在图像合成领域的潜力。

Stable Diffusion模型的源代码已经公开，用户可以在Github网站访问（https://github.com/CompVis/latent-diffusion），同时作为开源项目，Stable Diffusion在全世界诸多开发者的创新迭代中，已经出现很多新版本，其操作界面如图6-6所示。

图6-6　Stable Diffusion的操作界面

二、Midjourney

Midjourney是一个独立的研究实验室，致力于探索新的思维方式并扩展人类的想象力。他们开发了一个人工智能绘图平台，可以让用户通过输入文本或图片来生成高分辨率的图像，如图6-7和图6-8所示。Midjourney的平台基于Discord社区，用户可以在Discord上与Midjourney机器人交互，使用/imagine指令来开始创作。Midjourney平台支持多种风格和功能，如低多边形模型、等轴投影、风格转换和融图等，用户可以访问Midjourney的官方网站（www.midjourney.com）进行了解。

图6-7　Midjourney生成的图像1
（AIGC生成）

图6-8　Midjourney生成的图像2
（AIGC生成）

Midjourney与Stable Diffusion主要特点比较如表6-1所示。

表6-1　Midjourney与Stable Diffusion主要特点比较

	Midjourney	Stable Diffusion
研发团队	Midjourney	Stability AI
费用	有免费额度，超额需付费订阅	开源，无费用
是否开源	否	是
操作体验	通过Discord访问，界面操作简单，依靠提示词生成，v5及之后的版本生成效果优秀，但出图可控性不高	需要在本地安装部署StableDiffusion-WebUI，界面功能丰富，出图可控性强，也可访问提供生成图片的第三方网站，依靠提示词生成
运行要求	无须部署，联网访问Discord使用	无须联网，需本地部署StableDiffusion-WebUI
配置要求	无硬件配置要求，联网使用	本地运行，但硬件配置影响运行效率，推荐使用较高的GPU运行
模型训练	闭源，用户无法自定义模型或进行二次训练	开源，用户可以自己训练模型或者进行二次训练
扩展性	依靠研发团队更新，无自定义插件	有丰富的迭代版本，支持多种插件，社区共建

三、Composer

Composer是阿里巴巴达摩院的AI绘图模型，这个模型是用50亿参数训练出来的，与Stable Diffusion生成图像的原理不同，它把训练图像拆解成了多个元素，然后基于这些元素训练扩散模型，让它们能够灵活组合。由此一来，其模型的创造能力就比仅基于图像大很多，例如，如果有100张能拆分成8个元素的图像，那么就能生成一个数量为100^8个组合。用户可以通过Github访问项目地址（https://github.com/damo-vilab/composer），但目前阿里巴巴达摩院还未公开模型与代码。如图6-9所示为Composer生成的图像。

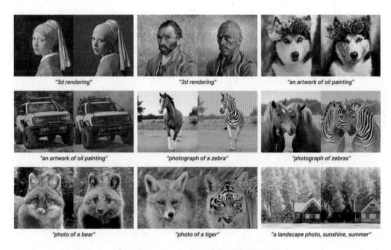

图6-9　Composer生成的图像

四、DALL·E

DALL·E 是 由 OpenAI 公 司在 2021 年 12 月发布的一个新型文生图模型。它使用了一种名为对抗生成语言模型（AGLM）的技术，可以生成文本、图像和其他多媒体内容。DALL·E 具备根据文本描述生成图像或者扩展原有图像等功能，它是在 GPT-3 的基础上开发的，具有更高的语言理解能力和生成能力。DALL·E 目前暂未开源，用户可以通过网页访问（https://labs.openai.com/），无须下载与部署，有一定的免费额度供访问者试用。图 6-10 所示为 DALL·E 生成的图像。

图6-10　DALL·E生成的图像（AIGC生成）

课上思考题

1.除了平面设计、创意辅助，你能否再列举几个绘画生成的应用场景？

2.讨论绘画生成内容可能带来的机遇和挑战，以及你要如何应对这些机遇和挑战？

课下作业题

1.使用Midjourney或者Stable Diffusion等绘画生成工具创作一个想象中的画面。

2.使用Midjourney、Stable Diffusion以及其他工具，完成一个虚拟世界的设计，包括该世界的人物形象、自然场景、建筑场景和交通工具等，产出形式包括但不限于图片、文字故事等。

第三节　视频生成

视频生成模型，即文生视频（Text to Video）模型，也是一种新兴的人工智能模型。这类模型支持根据用户输入的文本生成一系列时间和空间上都符合描述的

文本。这项任务看起来跟文生图模型类似，但实际要复杂得多，文生视频模型需要较大的计算数据及复杂的处理过程，所以在保证视频上下文一致和视频长度方面比较受限。目前，文生视频相关研究正呈指数级发展趋势，随着模型的改进和算力的增加，生成视频内容的质量也将日渐提升。

一、Runway

Runway是一家成立于2018年的美国公司，总部位于纽约，由Cristóbal Valenzuela、Anastasis Germanidis和Alejandro Matamala三位艺术家创立。他们的产品Runway-Gen1是一种基于扩散模型的视频合成技术，可以用文字或图片来生成新的视频内容，或者对现有的视频进行风格转换、剪辑、渲染等操作。Runway-Gen1是Runway研究团队在2023年发布的最新模型，它在用户研究中优于其他图像到图像和视频到视频转换的方法，是一种创新的视频生成方法，可以让影像制作更加富有表现力、想象力和一致性。如图6-11所示为Runway-Gen1官方网站首页。

图6-11　Runway-Gen1官方网站首页

二、Make-A-Video

Make-A-Video是Meta AI公司开发的一种人工智能系统，可以通过文本生成视频。这个系统利用了最新的文本到图像生成技术，结合了时空管道和扩散模型，可以根据用户输入的文字或图片，创造出独一无二的视频片段。Make-A-Video可以实现风格转换、故事板制作、遮罩编辑、渲染效果等多种功能，让用户可以轻松地将想象变成现实。Meta AI公司致力于开发负责任的AI，并在生成的视频中添加水印，以防止误导或生成有害的内容。如图6-12所示为Meta AI-Video官方网站首页。

图6-12 Make-A-Video官方网站首页

三、Sora

Sora是由OpenAI研发的一款视频生成模型，它是构建通用物理世界模拟器的一个里程碑。OpenAI探索了在视频数据上进行大规模训练的生成模型，特别是结合文本条件的扩散模型（Diffusion Models），能够在不同时长、分辨率和宽高比的视频中生成高保真的视频片段。Sora的核心原理是将视频和图像转换为空间时间块（Patches），这些块作为变换器（Transfomer）的输入，使得模型能够处理多变的视觉数据。

Sora能够生成长达1分钟的高清晰视频（图6-13），并且支持文本到视频的转换，用户可以通过文本来指导视频内容的生成。此外，Sora还能进行图像和视频编辑任务，如动画制作、视频扩展和风格转换。Sora展现了模拟物理世界方面的能力，例如3D一致性、长期连贯性等，尽管它在模拟基本物理交互（如玻璃破碎）方面仍有局限性。OpenAI的研究显示，随着视频模型的进一步扩展，Sora将能够成为更强大的物理和数字世界模拟器，为未来的多媒体内容创作和编辑开辟新的可能性。如图6-14所示为Sora生成视频的原理。

图6-13 Sora生成的视频片段（图片来源：OpenAI）

图6-14 Sora模型生成视频的原理（图片来源：OpenAI）

课上思考题

1. 你能否列举几个视频生成技术可能的应用场景？

2. 在视频生成技术不断发展的情况下，互动娱乐行业可能会有哪些新的产品形态？

课下作业题

1. 使用Runway或者其他视频生成工具，创作一个想象中的画面。

2. 使用Runway或者其他视频生成工具，创作一个概念短片。

第四节　3D模型生成

3D模型生成是指通过使用三维制作软件（例如Blender、Maya、C4D等）构建具有三维数据的模型，这些模型可以用于医疗行业的器官建模、游戏行业的美术资源、建筑领域的建筑物或者风景表现等。在传统的3D模型制作中，这个过程通常是由专业技术人员手工完成的，目前也可以通过一些算法自动生成。

一、Dreamfields-3D

Dreamfields是由谷歌研发的文本生成3D模型工具，简简单单一句话，就能生成3D图像，还可以生成多种物品组合成的复合结构。Dreamfields的特点是生成3D模型不需要照片，因为它基于NeRF 3D场景技术，利用OpenAI的CLIP跨模态模型判断文字和图片相似性的能力，通过用户输入的文字来引导3D模型的构建，并通过神经网络来储存3D模型。Dreamfields已经开源，用户可以访问Github下载

项目（https://github.com/google-research/google-research/tree/master/dreamfields），或者访问官方网站（https://ajayj.com/dreamfields），如图6-15所示。

图6-15　Dreamfields-3D官方网站首页

二、Point-e

Point-e是一个由OpenAI开发的3D模型生成器，它可以根据复杂的提示（如文字或图像）生成3D模型，如图6-16所示。Point-e的工作原理是先用一个文本到图像的扩散模型生成一张合成视图，然后用另一个基于图像的扩散模型生成3D图像。Point-e的优点是它比现有的3D对象生成方法更快，只需要1～2分钟就可以在单个GPU上产生一个样本。它的应用领域包括图像编辑、游戏设计和教育等。虽然Point-e在样本质量上还不如最先进的方法，但是它提供了一个实用的折中方案，可以满足一些用例的需求。

Point-e的训练和推理代码已经公开在GitHub上，官网介绍也提供了相关的论文、模型和示例笔记。用户可以通过访问Github项目地址（https://github.com/openai/point-e），或者访问OpenAI官方网站（https://openai.com/research/point-e），下载并使用Point-e。

图6-16　Point-e生成的3D模型

三、pix2pix3D

　　pix2pix3D是一个由卡内基–梅隆大学的研究者开发的图像生成3D模型的生成器，它可以根据一张或多张图像生成对应的3D模型。pix2pix3D的工作原理是先用一个基于Transformer的模型提取图像的特征，然后用一个基于GAN的模型生成3D模型，如图6-17所示。它的应用领域包括图像编辑、游戏设计和教育等。pix2pix3D可以生成高质量和多样性的3D模型，而且可以处理不同视角和遮挡的图像（官方网站：https://www.cs.cmu.edu/~pix2pix3D/）。

图6-17　pix2pix3D生成的3D图像示例

四、Fantasia3D

　　Fantasia3D是由华南理工大学实现的一种文字转3D模型的方法。在这个方法中，作者团队引入了空间变化的双向反射分布函数（BRDF），并且学习了表面材质，使得生成的表面更具真实感。项目已经公布在Github上，用户可以通过访问其项目地址（https://github.com/Gorilla-Lab-SCUT/Fantasia3D）进行下载使用。如图6-18所示为Fantasia3D生成的3D模型。

图6-18　Fantasia3D生成的3D模型

五、Rhino

　　Rhino是一个3D建模软件，它可以用于设计、建模、分析、展示和实现各种形式的3D模型。Rhino的开发者Robert McNeel & Associates，是一家位于美国西雅图的软件公司。Rhino能够处理复杂的自由曲面，支持多种文件格式，拥有强大的渲染、动画制作和草图绘制功能，用户还可以通过插件和脚本扩展其功能。Rhino可以应用在建筑、工业设计、珠宝设计、船舶设计和汽车设计等领域。用户可以访问Rhino的官方网站（www.rhino3d.com）下载试用版或者购买正版。如图6-19所示为Rhino官方首页，如图6-20所示为Rhino官方使用手册。

图6-19　Rhino官方首页

图6-20　Rhino官方使用手册

课上思考题

　　1. 你能否列举几个3D模型生成技术可能的应用场景？

　　2. 3D模型生成技术目前还有较多局限，你认为有哪些改进方向？

课下作业题

　　1.比较目前的3D模型生成工具，选择并部署其中的一种。
　　2.使用该3D模型生成工具，生成一组风格统一的模型。

第五节　虚拟现实（VR）、增强现实（AR）类制作

一、虚拟现实（VR）类

　　虚拟现实（Virtual Reality，VR）是一种新的实用技术，主要依赖计算机技术，并结合三维图形技术、多媒体技术和仿真技术等多项新兴技术，创造一个逼真的三维视觉、听觉，甚至触觉、嗅觉等多感官体验的虚拟世界。在这个虚拟世界中，使用者可以产生一种身临其境的感觉。随着科学技术的不断发展，各行各业对VR技术的需求日渐旺盛，涵盖游戏行业、教育行业和医疗行业等。

（一）Kinect

　　Kinect是微软开发的一种运动感应输入设备，于2010年首次发布。Kinect通常包含RGB摄像头、红外投影仪和探测器，可以通过结构光或飞行时间计算来测量深度，用于实时手势识别和身体骨架检测等功能。Kinect最初是作为Xbox游戏机的运动控制器外设开发的，第一代Kinect基于以色列公司PrimeSense的技术，于2009年在E3展会上作为Xbox 360的外设揭幕。

　　Kinect由微软开发和维护，支持多种设备模型，包括Xbox 360、Xbox One和Microsoft Windows（Windows 7及更高版本）。要使用Kinect开发增强现实应用，可以访问它的官方网站（https://learn.microsoft.com/zh-cn/windows/apps/design/devices/kinect-for-windows），并下载相应的SDK，但适用于Windows的Kinect已经停止更新，微软目前正在研发更新一代的Azure Kinect，它具备更复杂的计算机视觉系统和语音模型。

（二）Azure Kinect

Azure Kinect是一款由微软研发的先进空间计算开发者工具包，具有复杂的计算机视觉和语音模型、先进的AI传感器，以及可以连接到Azure认知服务的一系列强大的SDK。Azure Kinect将100万像素的深度摄像头、360度麦克风阵列、1200万像素的RGB摄像头和方向传感器集成在一个小巧的设备中，提供多种模式、选项和软件开发工具包（SDK）。使用Azure Kinect，制造、零售、医疗和媒体等行业可以利用空间数据和上下文来提高操作的安全性、增强性能、改善结果，并革新客户体验。Azure Kinect还可以与Azure认知服务、Azure机器学习和Azure IoT Edge无缝集成，利用云端的无限强大能力。要使用Azure Kinect开发空间计算应用，可以访问它的官方网站（https://azure.microsoft.com/en-us/products/kinect-dk/）并购买相应的设备，如图6-21所示。

图6-21　Azure Kinect官方网页

二、增强现实（AR）类

增强现实（Augmented Reality，AR）是一种将虚拟信息和真实世界巧妙融合的技术。它将现实世界中一定时间、空间范围内很难体验到的实体信息（例如视觉信息、听觉信息等），通过计算机技术、多媒体技术等进行模拟仿真再叠加，将虚拟信息应用到真实世界，从而达到超现实的感官体验。在体验AR时，仿佛真实环境和虚拟物品实时地叠加在同一个画面或者空间中。

（一）ARCore

ARCore是一套由谷歌开发，于2018年3月1日发布，用来创建增强现实（Augmented Reality，AR）App的开发环境。ARCore能够让用户的手机感知其环境并理解其周围的情况，从而与用户进行信息交互。ARCore提供了跨平台的API，可以在Android、iOS、Unity和Web上开发新的沉浸式应用。ARCore利用谷

歌地图对世界的理解，通过简单的集成工作流程，让用户可以在超过100个国家和地区的任何地方创建世界级的沉浸式体验。

ARCore由谷歌开发和维护，支持多种设备模型，包括Android、iOS、Unity和Web上的设备。要使用ARCore开发增强现实应用，用户可以访问它的官方网站（https://developers.google.cn/ar），如图6-22所示，并下载相应的SDK。需要注意的是，ARCore支持部分Android系统手机和iOS系统手机运行，谷歌在官方网站上提供了支持型号清单（https://developers.google.com/ar/devices），供用户查看。

图6-22　ARCore官方网页

（二）ARKit

ARKit是Apple公司开发的一款AR框架，可以利用iOS设备的摄像头和运动传感器，将2D或3D元素添加到实时的摄像头画面中，使这些元素看起来像是存在于真实世界中一样。ARKit 可以简化构建AR体验的任务，用户可以使用 iOS 设备的前置或后置摄像头创建多种类型的AR体验。用户可以在Apple开发者网站（https://developer.apple.com/documentation/arkit）上找到ARKit的参考文档，也可以访问ARKit官方网站（https://developer.apple.com/augmented-reality/arkit/），如图6-23所示。值得注意的是，ARkit仅支持在iOS系统设备上运行，不支持Android系统。

图6-23　ARKit官方网页

（三）Vuforia

Vuforia是PTC公司开发的一款AR软件平台，Vuforia 提供了多种 AR 内容创建工具，满足用户的不同用例和需求。用户可以使用 Unity、Android Studio、Xcode 和 Visual Studio 等工具构建基于 Vuforia 的 AR 应用。

相较前两种开发工具，Vuforia支持更广泛的机型设备，因此落地应用更多、更广泛。用户可以在官方网站（https://developer.vuforia.com/）上访问开发参考文档，也可以从Vuforia的官网手册中查看支持的设备型号（https://library.vuforia.com/platform-support/recommended-devices）。如图6-24所示为Vuforia下载界面。

图6-24　Vuforia下载界面

ARCore与ARKit、Vuforia主要特点比较如表6-2所示。

表6-2　ARCore与ARKit、Vuforia主要特点比较

	ARCore	ARKit	Vuforia
研发团队	Google	Apple	PTC
费用	免费	免费	有免费版本，高级功能需付费订阅
开发设备	任意计算机，不限系统	Mac计算机	任意计算机，不限系统
运行设备	支持部分Android和iOS系统	仅iOS系统	支持广泛Android和iOS系统
扩展性	适用于多种环境：Android、iOS、Unity3D 和 Unreal Engine 4	使用Unity 的 AR Foundation 框架为其他平台进行开发时，支持ARKit	支持多种编程语言：C++、Java、Objective-C 和 .NET通过Unity3D扩展

课上思考题

1. 除了游戏娱乐、教育辅助，你能否再列举几个虚拟现实（VR）、增强现实（AR）的应用场景？

2. 组建小组，通过快速头脑风暴，设计一个基于虚拟现实（VR）、增强现实（AR）的简单交互作品，阐明作品理念、交互流程、采用工具和最终呈现效果等。

课下作业题

1.选用合适的VR开发设备，准备1~2个场景地图模型，实现一个简单的VR场景漫游。

2.选用合适的AR开发设备，准备2~5个模型，以及2~5张平面图片，通过Unity预设模型和对应的图片，实现通过设备识别到某一平面图片时出现预设的模型。

第六节　音　乐　类

一、DAW

数字音频工作站（Digital Audio Workstation，DAW）是在数字环境下用于录音、混音、MIDI信息编辑和音频处理的软件系统，也被称为宿主软件（图6-25）。它主要具有音序器、MIDI信息和音视频数据的线性编辑、加载音源和运行音频效果器插件等重要功能，是构成数字音频系统的核心，常用于数字音乐制作、声音设计和录音混音。

图6-25　软硬件数字音频系统

（一）入门级DAW

Apple设备出厂自带的库乐队GarageBand是目前市面上最为直观且极易上手的免费音乐制作应用，可以让用户快速沉浸在音乐创作中（图6-26）。GarageBand的工程文件与自家专业级工作站Logic通用，可以为专业用户提供更深度的制作需

求。而Launchpad是由Ampify Music开发用于创作流行电子音乐的应用，仅限iOS设备使用（图6-27）。Launchpad的矩阵式操作界面、高质量的风格化音色库，以及便捷的实时音频处理工具，让初学者极易感受到音乐的魅力。

图6-26　GarageBand钢琴界面　　　　图6-27　Launchpad矩阵式界面

（二）准专业级 DAW

1. Audacity

Audacity是一个免费、开源、跨平台的声音编辑软件（包括Linux、Windows、macOS）。可以用来录音、播放，以及输入输出WAV、MP3、AIFF、OggVorbis或其他主流声音文件格式，并支持常用插件工具和开源编写等功能。常用于数字音频处理与分析等相关教学实验（图6-28）。

图6-28　Audacity音频分析界面

2. Audition

Adobe Audition（简称AU，前身Cool Edit）是由Adobe公司开发的专业音频编辑和混音软件，支持macOS/Windows系统。主要为影视声音工作者提供跨媒介的工作平台和技术集成服务，支持所有主流VST插件和效果器，以及较为出色的音频降噪算法（图6-29）。

图6-29　Adobe Audition音频编辑界面

3. FL Studio

FL Studio（Fruity Loops Studio）简称FL，是一款较为标准的数字音频工作站，可用于作曲、编曲、录音、混音等，支持macOS/Windows双系统。其中，Pattern/Song双模式是FL的标志性特色，通过Pattern模式的短小音乐动机以搭积木的方式叠加排列到Song模式，即可完成音乐的制作。对于流行音乐和游戏配乐，需要大量Loop风格的工作环境，较高质量的素材库也可以作为插件在其他DAW里加载，十分友好，深受初学者群体喜爱（图6-30）。

图6-30　FL Studio音乐制作界面

（三）专业级 DAW

1. Pro Tools

Pro Tools是Avid公司出品的标准化数字音频工作站软件系统，主要针对数字音频的无损线性编辑和混音处理，最早只支持macOS系统，近年来开放Windows系统，且支持MIDI、视频数据。其中，能够配合带有DSP芯片的HD音频接口的Pro Tools HD是软件核心版本，由于采用硬件运算和处理，几乎不占用CPU资源，使得这一套软硬搭配成为音频行业标准。主要搭建于大型录音棚数字音频系统中，同时也是最早支持杜比全景声混音的工具。

优点：数字音频运算处理能力强、插件加载多、声音质量高。

缺点：配套硬件价格昂贵、软件版本较多采用订阅制、主要在macOS系统下运行。

2. Logic

Logic是由Apple公司开发的数字音频工作站软件系统，能够完成作曲、编曲、录音、混音、视频配乐等全流程工作，内置自研高质量Audio Unit格式的音色和效果器插件，是早期流行音乐制作领域的代表性工具。在Logic Pro X更新后，原生支持空间音频混音与设计（同杜比全景声），且逐渐往模块化与智能化过渡，是主流DAW之一。

优点：与macOS系统的软硬件融合度高，内置经典音源与效果器插件，且买断式使用价格低。

缺点：仅在macOS系统下运行，软件版本更新较慢。

3. Cubase

Cubase是由德国Steinberg公司开发的全能型数字音频工作站软件系统，具备出色的全流程数字音乐创作与声音设计能力，在VST格式音源与ASIO音频驱动领域引领标准。现由雅马哈公司重组后进一步升级，拥有高质量原厂音色库且原生支持杜比全景声混音。其姊妹软件Nuendo是好莱坞著名作曲家Hans Zimmer的御用工具，也是影视游戏配乐领域的主流工作站平台。

优点：软件更新快、兼容性高，支持macOS/Windows双系统，用户量大。

缺点：新版本需要购买升级，对全景声/空间音频的技术更新较为滞后。

4. Ableton Live

Ableton Live是ABLETON公司出品的数字音频工作站软件系统，相对于Cubase和Logic，Ableton更注重Live，即现场表演和实时控制。由于内置Max for Live协议，使得Ableton变得更加开源与自由，是先锋电子音乐和声音交互艺术的主要开发工具。也由于弹性音频（Elastic Audio）技术和可编程属性，让Ableton更加专注

于现场电子音乐的舞台。

优点：先进的自动化参数控制与软硬件路由，支持macOS/Windows双系统。

缺点：与主流商用工作站的界面与用户习惯相左，且半开源式设计具有一定使用门槛。

如图6-31所示为专业级DAW标志。

图6-31 专业级DAW标志

二、VST Plugins

虚拟音频技术（Virtual Studio Technology，VST）是Steinberg公司为Cubase开发的软件接口，实现了通过数字信号模拟传统录音棚硬件的功能，也让人们在DAW中以加载插件的方式调用成千上万的软件乐器和音源成为可能。常见的插件格式还包括Pro Tools的AXX和Logic的AU，绝大部分DAW都必须首先支持VST。在音乐创作和声音设计中，音色就像是画家手中的颜色，其颜色种类越丰富越独特才能够创作出独一无二的作品。除了各家的DAW中都自带一些独特的原厂音色，也有一些实力强大的音乐科技公司深耕音源插件领域，其产品甚至成为专业用户心中必不可少的工具。

（一）NI Komplete

Native Instruments公司开发的Kontakt采样器插件享誉世界，基于该采样平台推出的Komplete系列扩展图书馆（音色库）已经成为音乐制作、影视配乐及声音设计领域的必备工具。音色库分标准版、旗舰版和典藏版，涵盖管弦、电声、民族、数字合成器、模拟合成器及效果器达上百种软件乐器插件和素材库，可以应对多种风格、场景和形态的音乐创作需求（图6-32）。

图6-32 Komplete14音色库（官网）

（二）Spectrasonics 四巨头

Spectrasonics是世界级采样声音库开发商，专注虚拟软件乐器研发，依靠先进的STEAM Engine软件合成技术推出了四个虚拟乐器，但每一个都以可怕的数据量和无与伦比的声音成为行业标准，被专业用户称为四巨头。

·Omnisphere是一款功能强大的采样合成器，被无数声音艺术家视为灵感的来源，也是世界上唯一提供硬件合成器集成功能的软件合成器，拥有超过14 000种声音，是营造氛围、推动情绪及史诗科幻场景的必备武器。

·Stylus RMX是一款基于循环的虚拟打击乐器插件，以前卫的律动、灵活性、无限组合的可能和超高动态的声音质量，在无数中外流行歌曲中都能听到它。

·Trilia是一款将不同贝斯声音汇聚到一起的低音虚拟乐器，包括原声、电声和合成器等不同类型的低音乐器。一个原生贝斯音色就具有21000多个采样样本，其细腻的声音质感和丰富的演奏法分层，让无数音乐制作人获得了媲美职业贝斯手的能力。

·Keyscap是一款虚拟键盘乐器，以数字化复刻世界经典键盘乐器而闻名。让用户随心所欲地使用世界知名的键盘声音，并且还可以通过Duo模式将两种乐器自由地组合与调制，从而创造出具有启发性的音色。

三、Audio Effects

音频效果是指在DAW中所能加载的各类数字音频效果器插件，其中包括通过数字信号技术复刻硬件效果器的软件版本，也有完全基于数字合成与处理技术的纯数字效果器。与虚拟乐器插件不同，数字音频效果器并不能发出声音而是处理声音，对声音进行塑形，主要运用在音乐制作与影视游戏配乐的录音、混音、母带处理中，也是声音设计的一种必要手段。

（一）Waves

Waves公司是世界上最大的软硬件音频开发商，其音频效果器插件Waves也是该领域的行业标准，无论是流行音乐还是影视配乐，抑或是声音设计的各个阶段，都离不开Waves产品（图6-33）。旗舰插件包Horizon囊括了模拟建模、通道条、压缩、压限、延时、均衡、混响、空间音频和调制合成等全类型的音频处理工具，无论是大型录音棚，还是小型工作室，甚至是个人电脑都可以使用，其强大的兼容性能够融入所有主流视听媒体工作流中。

图6-33　Waves数字音频效果器插件（官网）

（二）iZotope RX

iZotope也是世界知名的音频科技开发商，与Waves类似。主力产品iZotope RX是影视声音后期降噪和处理的行业标准，以独立运行和插件两种形式存在（图6-34）。iZotope RX率先引入的人工智能处理模型和强有力的数字音频算法成为所有录音师和声音设计师的得力助手。该品牌的另一款母带处理套装Qzone系列也是Waves的主要竞争对手。在数字音频效果器领域，还有UAD系列及FabFilter系列，都值得人们综合使用。

图6-34　iZotope RX与数字音频工作站

（三）Synthesizer V

歌声合成引擎也属于数字音频效果器的范畴，属于结合软件乐器且具有编辑处理功能的数字音频插件或平台。早期雅马哈公司的初音未来，以及近年来国内的洛天依都是基于歌声合成引擎的虚拟歌手。用户需要使用MIDI信息编写旋律，

加载不同性别和音色的虚拟歌手音源，输入相对应的歌词，微调后配合伴奏导出歌曲，就能够让虚拟歌姬来演唱了。其中，Synthesizer V是目前国内投入研发力量最大、质量最高的歌声合成引擎软件（图6-35）。

图6-35　Synthesizer V歌声合成引擎（官网）

四、Sound Design

声音设计包含音乐创作与设计，直接运用声音来表达情绪与信息，在影视、游戏和应用程序等数字媒体内容中出现得较多，是视听媒体中"听"的主要制作方式，分轨音乐在后期混音中就是以声音的形式存在的。声音设计首先需要获得声音，之后才能进行设计，主要方法包括采样、合成及采样合成。采样主要通过收音设备如麦克风进行实时录制，比如影视剧的同期声录音和后期配音；合成主要通过软硬件合成器工具对声音进行调制，多用于创作自然界中不存在的声音场景，如游戏或科幻电影等；采样合成是在录音的基础上通过效果器对其进行处理，或者以原始素材为基础进一步调制合成声音的综合处理技术。根据不同的工作原理，常用的软件合成器包括前文提到的NI Komplete系列中的Massive X数字采样合成器、四巨头中的Omnisphere采样合成器、Arturia的Pigments数字合成器，以及U-he的Zebra数字模块合成器。由于硬件合成器过于昂贵，且品牌众多，这里就不介绍了。

（一）GRM Tools

由法国声学研究所INA- GRM设计开发的GRM Tools数字音频处理插件，多年来被学院派电子音乐人、现代派作曲家和声音设计师所使用，是先锋电子音乐和声音实验的主要工具。插件分为经典（Classic）、频谱转换（Spectral Transform）、

进化（Evolution）、空间音频（Spaces）四个类别，主要用于进行非商业性的声音研究与声音艺术创作，以及新媒体艺术和具有艺术探索性质的影视作品中（图6-36）。

图6-36　GRM Tools（官网）

（二）Max/MSP/Jitter

Max是由Cycling'74公司研发的可视化编程语言，通过简单的图形操作界面即可实现编程，在交互电子音乐、互动媒体艺术等领域具有深远影响。因为Max for Live协议使得Ableton Live平台具有了开源编程的能力，是计算机技术与音乐艺术沟通的桥梁，也是理工科专业学习声音艺术的主要工具。其中，Max主要负责程序基础逻辑、MSP实现音频处理功能、Jitter提供了图形图像处理能力，将三个部分集成在一起就可以进行跨媒介创作（图6-37）。Max还能够与TouchDesigner、Processing、Arduino、3D Max、MAYA、Kinect、MIDI设备等软硬件工具之间通信，是创意编程和新媒体艺术家的不二之选。

图6-37　Max/MSP/Jitter图形界面

声音设计是在数字音频环境下运用声音表达的能力，需要综合运用信息通信技术、数字音频工具和艺术设计思维。在具备一定应用能力后，艺术家还需要不断地感受生活，为创意提供源泉。近些年国内外的人工智能大模型非常火热，其中谷歌的Music LM（属于生成式人工智能工具）在艺术设计与创作领域开辟了新的路径，而能够熟练使用这种工具的人，才是关键。

课上思考题

1. 你还了解哪些数字音频工作站平台（软件）？请谈谈它与文中介绍的平台的异同。

2. 适用于艺术家或设计师使用的音频可视化编程语言工具还有哪些？请谈谈你的使用体验。

课下作业题

1. 下载并安装Launchpad，设计一个包含底鼓、军鼓、踩镲、吊镲、旋律、和声及特殊音效的循环系统，自定义风格与速度。

2. 下载并安装Pure Data，设计一个正弦波振荡器并发出440Hz的声音。

<h1 align="center">第七节　硬 件 交 互</h1>

Arduino是一个基于开源硬件和软件的电子平台，它是由Arduino公司开发和生产的。Arduino公司成立于2005年，总部位于意大利都灵。Arduino可以读取输入的信息（例如传感器上的光线、按钮上的手指或Twitter消息），并转换为输出（例如激活电机、点亮LED或在线发布内容），它还提供了一个集成开发环境（IDE），可以让开发者用简单的语言编写和上传代码到开发板上。如图6-38所示为Arduino官方网站。

图6-38　Arduino官方网站

一、Arduino的功能

Arduino可以用于各种创意项目，例如机器人、智能家居、可穿戴设备和艺术装置等。不同的应用领域可能需要不同的Arduino开发板（图6-39）或扩展模块，用户可以在官方网站上查看不同的产品和功能，也可以根据不同的需求选择适合的IDE。

图6-39 各种型号的Arduino开发板

二、安装与使用

用户可以下载Windows、macOS、Linux操作系统的Arduino软件，根据需要的版本在Arduino官网（https://www.arduino.cc/en/software）下载并安装即可。如图6-40所示为Arduino的工作界面。

图6-40 Arduino工作界面

课上思考题

1. 除了声音交互、手势交互和眼动追踪，你能否再列举几个人机交互的方式？

2. 除了舞台表演、艺术表现和数据展示，你能否再列举几个包含人机交互的应用场景？

课下作业题

1. 了解并熟悉不同类型的Arduino开发板及其用途。

2. 使用Processing和Arduino设计并制作一个简单的可交互装置（包括但不限于声音、手势和呼吸等）。

第七章 信息科技背景下的人文精神展望

第一节 信息科技背景下的可持续性设计

当今世界，人类面临着因资源短缺、环境污染、气候变化、社会资源分配不均等问题带来的诸多挑战，它们与人类的生产生活和消费活动息息相关。由此，设计界基于可持续发展的思想，对经济发展与环境、社会等因素的关系进行了反思，并在此基础上进行探索变革与转型的设计行为，就是可持续设计（Design for Sustainability）。其理念是从以物为本的、相对独立的视角，逐步向更加系统的视角转变的。从根本上看，任何推动和实践可持续发展思想的设计教育、设计行为和设计研究活动都是可持续设计的一部分。可持续设计模糊了科学与设计的边界，也给设计师提供了重新审视设计方式的机会，从而造福人类和生态系统。

一、信息科技背景下可持续设计的特征

信息时代带来了新的技术、资源和工具，促进了社会生产方式、生活方式，以及人们交往方式和社会规范的变化，从而给可持续性设计带来了新的机遇和挑战。在信息时代下，可持续设计呈现出创新性、系统性、参与性和多样性的特点。

（1）创新性：随着信息技术的不断发展与创新，可持续性设计拥有了丰富的信息资源和创新工具，进一步激发了人类的创造力和想象力，促进了不同学科和领域的协作和交流，推动了可持续性设计的理念、方法和实践的持续更新和发展。例如，可以利用人工智能、物联网、大数据等技术来提高设计的效率和质量，也可以利用虚拟现实、增强现实等技术来提升用户的体验和参与度。

（2）系统性：信息时代对可持续性设计提出了全方位、系统化的要求，关注产品、服务和系统之间的相互作用和协同效应，以及对人类与自然环境间持久的相互影响，实现经济、社会和生态的均衡和协调。例如，可以运用系统化的设

计方法，将产品视为一个完整的整体，分析其生命周期内的各个要素，优化其功能、结构、材料、能源等方面可能存在的问题，减少资源消耗和环境污染。

（3）参与性：在信息时代，可持续性设计使用户、社区和相关利益方之间的互动和交流得到了推动。用户更加积极地参与并投入，使他们成为信息时代可持续性设计的合作伙伴和推动力量，这种互动提升了可持续性设计的效力和影响力。

（4）多样性：信息时代反映了可持续性设计的多元化和差异化，尊重不同地域、文化、价值观和需求的多样性，体现了可持续性设计的包容性和开放性，发扬了可持续性设计的创新性和适应性。例如，可以运用模块化、标准化等设计方法，使信息产品能够根据不同场景和用户进行信息的灵活推荐、组合和定制，满足个性化和多样化的数字化信息需求。

在这样信息化的背景下，不仅拥有了更多的机遇、挑战和更加多元的时代特征，而且也面临着越来越多的新问题、新困难，需要人们以积极的态度应对，关注可持续发展，推动经济、社会和环境的协调进步。

二、日常生活中信息通信技术赋能的可持续设计

衣、食、住、行、用是人类生存和发展的根本需求，不仅呈现了人类的物质生活水平，更体现了人类的精神追求和价值取向。因此，接下来将从与信息科技联系紧密的衣、行、用三个方面展开介绍。

（一）"衣"的可持续设计

在服装领域的可持续设计中，设计师除了使用环保型面料，还会利用先进的信息技术使一件服装多样化，进而延长其使用寿命，提高其利用率，从而达到减少资源浪费的效果。多样化主要体现在衣服的颜色、纹样甚至形态等方面。

信息赋能服装亦成了一个舞台，可以展现出个人喜好或特定规律。绿屏连衣裙（Greenscreen Dress）是信息技术赋能服装的经典案例。随着绿幕的诞生与发展，服装设计师也深受启发，将人为控制变化的绿幕"穿到"了人的身上，使用智能手机应用程序（iDevMobile Tec.2015）捕捉绿幕服装，将富有变化的静态或动态的数字图像投射到服装上。智能手机应用程序能够很容易地收集、设计和投射数字内容（颜色、图案、形状、文本、静止图像和视频）到绿幕服装表面。当利用该程序设计好想要的效果后，按下拍摄键即可记录下来（图7-1）。该案例利用软件技术使单调的绿色连衣裙产生多种变换，提高衣物利用率，并可根据个人需求随时随地更换图案与风格，减少铺张浪费的消费现状。这个产品的不足之处在

于，它不能让使用者或观看者在真实的环境中感受到数字内容，也不能让他们在没有屏幕或AR设备帮助的情况下看到和摸到数字化的服装。

图7-1　iDevMobile Tec智能手机应用现场演示用于绿幕裙

　　未来服装设计的可持续发展将更丰富、更多元：以自然为灵感，利用回收、再利用、生物降解等方式，减少对环境的负担和浪费；以社会为责任，关注人类的基本物质需要和对幸福的追求，反映多元文化和价值观，创造出有意义、有故事、有情感的服装产品；以经济为动力，运用数字化技术和平台，提升供应链管理、市场营销、消费体验等方面的效率，创造出有竞争力、有创新力、有价值的服装产品。

（二）"行"的可持续设计

　　在出行领域的可持续设计中，利用智能化给人们提供便利、高效、节能的出行服务，同时也减少了对自然环境的破坏和污染。如使用新能源汽车、智能网联汽车、共享出行、移动即服务等，都是为了实现交通运输的低碳化、清洁化、循环化，提高交通运输的效率与安全性，满足人们多样化和个性化的出行需求，致力于环境、社会、经济的可持续发展。

　　打车软件使用的核心技术为GPS和GIS。利用GPS技术可以根据定位对司机和乘客的位置进行匹配，提高出行效率，并提供最优的路线和交通信息，省时节耗；可以跟踪司机和乘客的行驶状态，保障出行安全和服务质量。利用GIS技术可以管理和分析地理空间数据，为出行服务提供丰富的实况信息、智能的决策支持和直观的视觉传达。

高德打车是高德地图推出的打车服务（图7-2）。其可持续发展主要体现在以下两个方面：聚合多个打车平台，提高了出行效率和用户满意度，同时减少了空驶率和碳排放；利用高德地图的强大导航功能，为司机和乘客提供最优的路线和交通信息，节省了时间和油耗。根据数据统计，全国150万辆出租车因使用打车软件每年可减少碳排放共计729万吨。

图7-2　高德地图打车
功能页面

（三）"用"的可持续设计

在"用"的可持续设计中，探索绿色低碳生活。可持续设计在绿色低碳领域的探索既包括应对气候变化、促进可持续发展、提升国际竞争力，又包括推动产业升级和转型、提高消费者的环保意识、实现企业社会责任、促进创新和科技进步等。

为了让公众更广泛地参与绿色低碳生活，培养公众的绿色意识，推动绿色消费，减少消费端的碳排放量，蚂蚁集团运用了创新技术和公益方式持续运作"蚂蚁森林"公益项目（图7-3）。他们探索出了"绿色能量行动"的开放合作模式，用"能量球"把品牌企业、社会大众、政府部门、专业机构、行业组织连接起来，与合作伙伴一起建立了绿色出行、绿色住宿、绿色购物、绿色回收、绿色政务、生态保护和修复等多种绿色消费和生活场景的平台系统，形成一个初具规模的绿色开放合作共同体。为了中和杭州亚运会的碳排放，蚂蚁集团与杭州亚运会组委会开展了"人人1千克，助力亚运碳中和"项目，通过绿色公益开放平台"蚂蚁森林"，呼吁全国公众用绿色生产生活方式积累"绿色能量"。每当活动参与者贡献了1千克的"绿色能量"以后，蚂蚁集团就会从碳市场购入相同数量的"碳信用"捐给亚运会组委会。

图7-3　蚂蚁森林使用页面

在绿色低碳生活方面，可以通过数字技术和数据分析，使绿色低碳生活更加方便和高效，更加智能和个性化，与其他领域产生更多的协作和共享，为实现可持续发展目标作出积极的贡献。

可以看出，信息时代的可持续设计，是一种与人们的现在、未来生活密切相关的设计理念，是一种展现人类智慧和责任的设计，我们如何使用和管理资源、如何提高生活质量，以及如何保护环境和社会得到了更多的关注，为人类和社会的可持续发展带来更多的机会和可能性。

第二节　信息科技引发的伦理思考

一、科技发展引发的伦理思考

"工具，还是武器？"布拉德和卡罗尔提出了这样的思考。今天以人工智能为代表的新一代数字技术，让视听语言和阅读翻译都越来越接近人类的水平，以大数据为依托的服务设计让人类的生活与出行越来越方便，以大数据、云计算和人工智能技术为依托，包括语音、体感、手势等在内的人与信息的"自然交互"成为信息设计关注的热点。但当设计师根据人类行为的大数据进行点对点的个性化推送等服务设计的时候，当设计师设计人脸识别、语音识别等自然交互的快捷方式进行信息解锁的时候，人类已经成了透明人。然而隐私权却是人最基本的权利之一。目前，微软的"隐私人工智能"研究团队正在通过创建技术能力训练人工智能算法处理加密的数据集。

GAN（生成对抗网络）既可以用作生成图像风格迁移的"滤镜"，再现凡·高的作画方式，又可以用来开发DeepFake和DeepNude2这样具有社会危害性的软件。影视作品《黑镜》中展现的"杀人蜂"无人机借助AI技术成为极其恐怖的武器。而这个项目最激烈的反对者正来自谷歌内部的开发者，并使得谷歌发布了使用AI的七项原则和四项底线，声明放弃将AI用于军事武器的开发。这些举动可以看作一种行业伦理自律，说明AI的设计开发者们已经意识到AI的应用会带来尖锐的伦理问题。生成式AI的工业化将在更大范围内更深远地影响人们的生产和生活。

二、AI主体地位引发的思考

AI最终是否能够具有自我意识，这是有争议的。在AI作为分散符号构成的程序与被认为是统一整体的"自我意识"之间似乎存在着概念上的鸿沟。但一个行为主义意义上的强AI抛开内在意识的认定，仅按第三人称标准，则完全有机会拥有与人类相同的外在行为模式。这马上就引发了一个更棘手的伦理问题，即这样的强AI是与我们具有平等地位的伦理主体吗？伦理主体具有道德权利，承担道德责任，不能随意被另一个伦理主体支配而区别于单纯的物。也就是说，强AI带来的伦理问题并不来自AI的技术后果，而是强AI本身就成为一个伦理问题。如果这个答案是肯定的，就需要严肃地考虑机器人的权利和福利。正如我们如今尊重人类中的特殊人群一样，我们也应接受人类与机器人之间的差异，并将它们视为与我们地位平等的存在。我们不能让强AI机器人代替人类进入危险环境，也应当视不同的情形对其表达谢意或者歉意。如果答案是否定的，那么一方面我们需要面对一个（至少看起来）能够思维、具有情感乃至明辨是非的个体；另一方面它却可以被人们任意支配，肆意蹂躏、折磨、摧毁，充分释放出人性阴暗面。此外，也有另一种反向可能，就是发展到凌驾于人类之上，不为人类所掌控。这些都是人类道德情感很难接受的状况。电影《西部世界》就是这种情景的映射。因此，对一个强AI进行什么样的初始身份设定，是一个极难处理又必须面对的伦理抉择，即使这个抉择不必由设计师和工程师来做，但是行业规则制定者或为AI设计开发划定范围和底线的立法者依然面对同样的伦理问题。

图7-4　脑机接口

AI还有一种产生伦理问题的方式：脑机接口（图7-4）。埃隆·马斯克声称因为未来的人工智能太过强大，人们需要通过脑机接口主动与AI融合，才能跟AI相匹敌。AI能够像手里的工具和武器一样延伸人们的思维能力，但也存在着极为严重的伦理问题隐患。根据常识，人脑向机器发出信号，直接用"意念"控制机器没有什么问题。但反过来呢？人们能够接受机器向人脑直接输入信号吗？当下脑科学对大脑与意识的关联的认识还非常有限，用外部电流对大脑神经直接干涉，首先存在着严重破坏人类意识的风险。因为意识的私人性，甚至有些对意识的影响既无法被外界观察到，又无法被当事人所言说，破坏却发生了。人的身体有可能被加载进入AI接管，使之从外部看起来完全正常，但人的自我意识却失去了对身体的主宰。因此，AI技术越到高阶阶段就越表现为一种主体技术，带来更为复杂的伦理内涵。

Patrick Tresset是工作生活于伦敦的艺术家，他的互动装置《人类研究#1，3RNP》（图7-5）由三个绘图机器人组成。观众可以坐在椅子上由机器人对其进行视觉记录并描绘。这熟悉的场景让人联想到室内写生，但此时却是人类扮演的模特角色被机器人观察、描摹。每个机器人都有自己的绘画风格，并以不同的方式处理笔触。作者使用了自动化绘图机器来捕捉人类轮廓，这些机器人无法理解自己的活动，它们对艺术没有概念，也无法感知自己的绘画。艺术曾被认为是独特的人类活动，那么现在由人工智能机器人绘制的图像是否可以被称为艺术呢？因此，《人类研究#1，3RNP》引发了相关问题的思考——必须满足哪些条件才能被视为艺术？以及艺术是否必须完全由人类作者创作？

图7-5　《人类研究#1，3RNP》, Patrick Tresset

2022年4月23日，全球首个超现实人形机器人艺术家艾达（Ai-Da）在威尼斯双年展上以艺术家的身份举办艺术作品个展，这是双年展120年历史上首次机器人艺术家与人类艺术家共同展出作品。艾达此次的展览名为"Leaping into the Metaverse"（"跃入元宇宙"），展览内容结合了艾伦·图灵（Alan Mathison Turing）理论、元宇宙，以及意大利诗人但丁·阿利吉耶里（Dante Alighieri）的天堂、地狱和炼狱的概念，旨在探讨AI在当今生活中的伦理问题。其创作者表示"科技很强大，但我们把它设定在但丁的炼狱中，我们这样做的原因是我们不知道它到底是天堂还是地狱，而艾达将继续照亮一些困难领域。"此外，它在伦敦设计博物馆举办了名为"艾达：机器人肖像"个展，展出作品《自画像》（图7-6），但机器人没有"自我"，这显然是一个悖论，必然引发人们对数字时代"主体身份"的质疑，以及人工智能未来可能对艺术产生的影响。

图7-6　Ai-Da（艾达）, Aiden Meller, 2021

三、AI和情感计算系统引发的伦理思考

情感是人类进行信息沟通、关系建立、思想交流的重要载体，人类文明的发展离不开情感。但是随着机器情感的研究逐步深入，该领域引发的伦理问题愈发显现，具体包括隐私性、公平性、安全性和道德判断矛盾等方面。这些问题涉及AI系统和情感计算系统对个人信息的收集和使用、机器对人类决策的影响，以及机器在道德判断上可能出现的困境。例如，美国法院基于AI预测再犯概率的系统被证实对黑人存在偏见，对人脸识别系统的恶意攻击可能会导致用于训练的个人图像的泄露。类似的问题在"人工智能伦理（AI Enthics）""可信人工智能（Trustworthy AI）"等议题下被广泛讨论。

（1）隐私性：指AI系统保护用户信息、训练数据、模型相关信息，以及决策结果等不被窃取、推断和干扰的能力。可以看出，在技术发展过程中，AI系统和情感计算系统可能需要获取个人敏感信息，以更好地理解和响应用户情感。然而，这种信息收集和应用需要明确的隐私政策和安全措施，确保个人数据得到保护和合法使用。

（2）公平性：指AI系统平等地对待任何个体、团队或子群，不因与决策无关的社会学中常见的敏感属性（如种族、宗教或性别等）导致任何歧视或偏见的能力，与公平性同义的术语包括平等性、非歧视性和无偏见性。

（3）安全性：指AI系统抵御非法操纵或攻击受保护数据、模型和其他组件免受外部攻击影响的程度。

（4）道德判断矛盾：指人类的道德价值观因文化、个体差异而有所不同，而机器情感可能会受到设计者的价值观和道德编码的影响，这可能导致机器在道德判断上与人类产生分歧。

解决这些伦理问题需要加强和完善伦理准则，并制定适当的法律规范，建立健全监管机制并加强公众科普教育，开展公众参与和多方利益相关者的讨论，促进伦理问题的审议和解决，确保机器情感应用符合道德和社会准则，才能实现人工智能与社会的和谐共存。

第三节　科技创新与人本主义

一、"以人为中心"的思想意识

从包豪斯思潮彰显"设计是为了人"的人文主义精神，到20世纪60年代维克多·帕帕纳克明确将伦理关怀引入设计领域，伦理维度成为其后设计艺术发展方向中一个新的向量。帕帕纳克在《为真实世界的设计》一书中提出了设计的三个主要问题：①设计应该为广大人民特别是第三世界的人民服务；②设计必须也为残疾人服务；③设计应该考虑地球的有限资源使用问题。这就给曾被认为是道德中性的设计艺术加上了"向善"的规范性要求。清华大学未来实验室的一些项目，如"无障碍音乐的装置设计工作坊"利用触觉显示技术让盲人"看到"图像、让盲人弹奏音乐的案例；还有以"枝繁"和"叶茂"等作为主题，进行老龄化设计研究，等等，都彰显出了设计伦理中充满人文精神的积极一面。

人工智能本质上是基于人类感知与人类认知的机器深度学习的技术，是需要符合人类价值观的技术，也是可以用来设计各种数智产品的技术。《未来简史》中预测了AI与人类之间的三层递进关系，第一阶段AI是人类的超级助手，第二阶段AI是人类的超级代理，而第三阶段AI将成为人类的君王，这意味着人类如何"驯化"机器将决定人类会有什么样的未来。因此，在当下及未来的设计中，是时候将人本主义与人文精神提到一个前所未有的高度来重视了。

巴蒂亚·弗里德曼（Batya Friedman）教授等于20世纪90年代提出了一种有效协调技术与伦理间关系的设计概念——价值敏感设计（Value Sensitive Design）。这种方法被定义为一种以价值理论为基础的设计方法，强调在整个设计过程中以一种有原则的、全面的方式考虑人类价值。

弗里德曼与她的团队倡导通过"价值敏感性设计"方法将技术设计活动中的人类价值嵌入计算机信息系统之中。在2008年出版的《信息与计算机伦理手册》的"价值敏感设计和信息系统"一章中，弗里德曼等人给出了价值敏感设计涉及的13个价值及示例文献，其中包括9个基于道义论和因果道德取向的传统价值：人类幸福、所有权和财产、隐私、公正、普适性、信任、自主性、知情

同意、责任，4个人机交互领域的非传统价值：礼貌、身份、冷静、环境可持续。2018年，弗里德曼提出了一种应用于自然语言处理（NLP）领域的数字声明（Data Statements），用以描述数据来源、特征、收集方式、预期用途等元数据，旨在提高数据的透明性和可追溯性。她提倡负责任的计算方式（Responsible Computing），倡议技术社区在开发过程中采用降低伤害和有利于人类繁荣的技术、过程和实验。

2024年4月26日，星尘智能公司宣布其自主研发的AI机器人Astribot S1正式面世，这不仅标志着AI机器人技术达到了前所未有的新水平，更是对以人为本设计理念的有力实践。Astribot S1凭借其"最强操作性能"，展现出与成年人媲美的操作敏捷性、灵活性和流畅度，能够轻易应对家居和工作场所的各种复杂任务，服务用户。Astribot S1充分印证了弗里德曼价值敏感设计的核心理念，在技术的每一个发展阶段都将人类的价值观置于中心位置。例如，它坚守安全交互原则，以"力"为核心，使机器人在与人、物及环境互动时能精确控制力度，确保运动过程中既不伤人、不损物，又能自我保护，展现出近似协作机器人的高安全性（图7-7）。

图7-7　Astribot S1倒红酒

二、　艺术永恒的人本主体性与未来科技

如同摄影的首次出现，人工智能也逐渐替代了部分简单重复的艺术工作，它们甚至可以通过不断地学习来完善数据的漏洞，最终做出艺术品。例如，第三章提到的微软机器人小冰（夏语冰），它采用生成式对抗网络技术生成的原创艺

术作品在视觉效果上是非常完美的，它学习了400年艺术史上的5000多张画作，不仅可以无瑕疵地复制伦勃朗的厚重深邃、印象派的光影色彩，完成肉眼不容易识别的高仿品，而且能按照画风再次创作。阿里的鲁班（鹿班）AI设计软件在1秒内完成8000张海报，并会基于推广营销中的点击量和销售量的大数据情况进行不断自我优化，比人类的设计迭代高效和有效得多。但是，这样的艺术品并不具备人类真正意义上的创新性和情感。创造力是人类最基本的特征之一，也是与机器最重要的差异之一，它使人类与无生命的事物区分开来。人类创作的艺术源于人的主观世界对客观世界的感受，这是它和人工智能创作的艺术最本质的区别之一。现在有科学家试图写出一些有着人类情感和创造力的算法，人工智能的技术领域也在进行个性化情感的设置研究，包括将过去的人生历程进行数据化处理并通过计算机计算实现不同性格、不同喜好、不同人生的情感表现。但计算机思维与人类思维的底层逻辑是不一样的，人经历的复杂的心理蜕变而形成的"感同身受""察言观色""听话听音"等深层次心智是表层心智无法输出的，同时由此诞生的艺术作品无论是文学、绘画、音乐还是设计作品都是需要用"同理心"去表现和领悟，并不是AI能简单表述和展现的。换句话说，艺术的核心是人，而不是机器，艺术的价值在于人对时代、文化、个人身份的思考。

在人类扩展创新思维结构与看似完美的智能机器人拉开差异的同时，我们需要认识到机器的完美表现并不是人的本性，而人类的不完美也并不一定是瑕疵，即使AI技术所呈现的十分到位其实也并不一定完美。例如网络拼图验证环节，人在拖放拼图时一般会出现卡顿、位移速度不均等不完美的操作，这种不完美性即"人"有别于机器的特性和"人"的艺术创新空间，而这种"人"的特征也恰恰是设计作品的生命力所在。在设计的过程中，很多方法也是与"人"密切相关的，例如行为观察、协同设计、田野考察、访谈调研，等等，均需要"人"的深度参与，需要从"人"的需求与生活轨迹中找到答案。因此，未来人如果要与机器和谐相处，让人有效利用机器而不是被其主导的话，不同于机器思维模式的人类思维，尤其是艺术的洞察力、想象力，艺术思维的跳跃与发散能力，以及艺术的形象认知能力就显得尤其宝贵。因此，即使艺术并没有像科学技术的发展那样直接给人们的生活带来便利和使用功能，但艺术作为一个比文字更早存在于人类历史中的领域，作为人对客观世界的一种妙悟，使人与人的精神世界能通过艺术品而跨语言、文化、时间和空间进行交流，艺术仍然拥有无法取代的地位。

我们运用大数据、运算力、想象力去做社会创新、做可持续性发展的设计，最终是为了人类共同的福祉，"为了让人类生活更美好"，也是我们设计最终的理想，也是艺术与科技发展最终的目标。

课上思考题

1. 机器拥有情感是否等同于拥有自主性？机器是否可以参与法律和道德决策，例如法律制定、伦理评判等？

2. 在医疗、教育、艺术等领域，机器情感可以为人们带来哪些实际益处？存在哪些潜在威胁？

课下作业题

1. 机器情感是否可能导致人们更加依赖技术而减少人与人之间的交往？请分别论证说明对社会形态造成的正面影响与负面影响。

2. 在机器情感应用需要个人情感数据的情况下，尝试阐述隐私权和信息共享之间平衡的方法。

3. 调研具有艺术人文精神的科技产品，深入理解艺术人文精神，并以目前的一些产品为基础，以提升这些产品的艺术情怀与人文精神为目标，提出改进方案。

本书配套教学资源

感谢您选用清华大学出版社艺术、设计与美育系列图书。为了更全面地支持课程教学，丰富教学形式，我们为授课教师提供本书的教学辅助资源如下。

▶▶ 授课教师请扫码获取

同步课件

教学大纲

参考文献

图片来源

 清华大学出版社

E-mail: tupfuwu@163.com
电话：010-83470319
地址：北京市海淀区双清路学研大厦B座508

网址：http://www.tup.com.cn/
邮编：100084